폭풍우 속 안식처가 필요할 때,
오직 나만의 미술관에
숨어보세요 …

오직 나를 위한 미술관

오직 나를 위한 미술관

내 마음을 다시
피어나게 하는 그림 50

정여울 지음

웅진 지식하우스

제2관 사랑, 영원이 된 순간을 새기다

제3관 빛의 언어로 그려낸 세상 모든 풍경들

제4관 나를 나로 만드는 것들

Prologue

프롤로그

찬란한 해방의 시간을
꿈꾸는 당신에게

이유를 알 수 없는 결핍감에 사로잡힐 때가 있다. '이 끊임없는 결핍감의 뿌리는 무엇일까.' 나는 일과 사랑과 가족, 내가 꿈꾸던 많은 것을 이미 가졌는데, 자꾸만 뭔가 치명적으로 부족한 느낌이 드는 것은 왜일까. 인생에서 결핍된 무언가 때문에 끊임없이 헤매왔다. 마치 보물의 종류도 모른 채 지도에도 없는 보물섬에서 물도 식량도 아무런 대책도 없이 헤매는 듯 막막했다. 엉뚱하게도 나는 그 해답을 낯선 도시의 미술관에서 찾았다. 아름다운 미술관에만 가면 이상하게도 '여기가 바로 그곳이다'라는 느낌에 사로잡혔다.

문학은 공기처럼 물처럼 내 곁에 있었는데, 미술은 그렇지 않았다. 목마른 내가 직접 가서 찾아야만 했다. 책으로만 봐서는 결코 그

느낌이 손에 잡히지 않았다. 아무리 멀고 힘들어도 그곳에 반드시 가야만 보이는 것들이 있다. 미술관에서 하염없이 한 그림을 바라보고 또 바라보며 내 삶을 비추어보는 행위. 미술관은 내 안의 알 수 없는 결핍감을 한꺼번에 치유하는 은밀한 종합병원이었던 셈이다.

미술관에 가기 위해 여행을 계획하고, 낯선 도시를 찾아 헤매고, 마침내 내 마음을 어루만지는 바로 그 그림을 찾아냈을 때, 나는 비로소 눈부신 해방감을 느낄 수 있었다. 이 책은 바로 그 찬란한 해방의 시간을 꿈꾸는 당신에게 선물하는 이야기, 즉 '오직 나만의 사적인, 그러나 우리가 기어이 소통하게 될 미술관'의 컬렉션이다.

"해설하지 않는다. 논리적으로 분석하지 않는다. 오직 예술이 나에게 말을 걸어온 순간들, 예술이 나에게 손짓하고 키스하고 껴안는 순간의 온전한 느낌을 쓰고 싶다." 이 책을 쓰기 전, 내가 노트에 써놓은 메모다. 수전 손택은 기존의 비평이 예술에 대한 지식인의 복수였다며, 진정으로 창조적인 비평은 예술에 대한 에로티시즘을 되찾아야 한다고 말했다. 그 말이 오랫동안 나를 괴롭혔다. 나의 비평들도 혹시 예술에 대한 지식인의 복수였을까 봐. 예술가가 되지 못한 나 자신의 콤플렉스를 투사하는 마음을 어디선가 드러냈을까 봐. 그런데 그 문장은 나를 괴롭힘과 동시에 은밀하게 부추기기도 했다. 수전 손택의 이 도발적인 문장이 '예술에 대한 에로티시즘, 난 그걸 꼭 되찾고야 말겠어'라는 강렬한 충동을 불러일으킨 것이다.

그렇다면 예술에 대한 에로티시즘이란 무엇일까. 그것은 예술에 대한 숨김없는 사랑을 두려움 없이 표현하는 일이라고 믿는다. 예

술에 대한 에로티시즘이란, 예술을 영원히 도달하지 못할 안타까운 유토피아나 뒤늦은 복수의 대상이 아니라 지금 이 순간 우리 삶을 바꾸는 친구로 초대하는 것이 아닐까. 나에게 예술은 오늘 바로 이 순간을 더 아름답게 살 수 있도록 용기를 주는 멘토이자 연인이자 친구였으니까. 나는 내게 이런 생각을 심어준 아름다운 '예술의 에로티시즘' 퍼레이드를 독자들에게 펼쳐 보이고 싶다.

누군가를 사랑할 때 당신은 어떻게 변화하는가. 나는 그 사람에게 말을 걸고 싶다. 그 사람의 아주 자잘한 습관조차도 알고 싶다. 그 사람조차 잊어버린 아주 사소한 추억들까지, 밤새도록 조잘거리며 이야기 나누고 싶다. 나는 내가 사랑하는 그림에게도 그렇게 말을 걸고 싶었다. 그리하여 나는 그림을 차분하게 해석하는 글이 아니라 그림과 강렬하게 소통하는 글을 쓰고 싶었다. 이 책에서 내가 다루는 그림들은 미술사적인 중요도보다는 '내 심장을 꿰뚫은 그림들'이라는 지극히 주관적인 기준으로 선택한 것들이다. 날카로운 화살처럼 심장을 뚫고 들어오는 그림들, 그 그림들이 내게 들려준 메시지를 나만의 언어로 번역하여 들려주고 싶다. 그림을 그린 사람은 물론 그림을 사랑하는 수많은 사람들에게도 나와 그림이 나눈 대화를 들려주고 싶다. 그림 속 인물에게 말을 걸고, 그림 속 바다로 첨벙 뛰어들고, 마침내 그림 속 인물과 풍경들이 지금의 현실 속으로 걸어 나와 우리가 사는 세상 속에서 함께 미소 짓게 하고 싶었다.

나만의 '원픽',
나의 50가지 인생 그림

　내게 예술에 대한 무조건적인 사랑을 가르쳐준 최초의 화가는 빈센트 반 고흐였다. 현실의 장벽에 부딪혀 희망이 좌절될 때마다, 나도 모르게 떠오르는 이미지가 있다. 바로 고흐가 그린 밤하늘의 별빛이다. '별'을 그린 화가들은 무수히 많았지만, '별빛'을 그린 방식으로 그린 화가는 고흐가 유일하지 않았을까. 고흐의 별빛은 불꽃놀이처럼 아스라하게 번져 나오는 것 같기도 하고, 물 위에서 파문을 일으키는 소용돌이 같기도 하며, 초신성이 폭발하는 것처럼 강렬한 에너지를 품고 있는 듯하다. 고흐는 별빛을 그릴 때조차 마치 자화상을 그리듯 격렬하게 자신의 마음을 투사했다. 그리하여 고흐의 별빛은 단순한 형태가 아니라 일종의 은밀한 암호나 신비로운 주문처럼 느껴진다. 제발 이 현실의 장벽을 뛰어넘을 수 있기를, 부디 내 안에 숨어 있는 최고의 빛을 그림을 통해 발현할 수 있기를. 고흐는 그렇게 간절히 기도하듯, 은밀히 주문을 외우듯 별빛을 그렸을 것이다.

　"내가 확실히 아는 것은 없지만, 밤하늘의 별을 바라볼 때마다 나는 새로운 꿈을 꾸게 됩니다." 누이동생에게 쓴 편지에서 그는 밤하늘의 별을 그릴 때야말로 모든 시름을 잊는 행복한 순간이라고 고백했다. 아마도 별빛에 투사된 그 간절함 때문에 오늘날까지도 전 세계 사람들이 여전히 고흐가 그린 밤하늘에 열광하는 것이

아닐까. 별빛에 무슨 간절한 사연이 깃든 것처럼, 별 하나하나에 저마다의 간곡한 이야기가 담겨 있는 것처럼, 그렇게 고흐가 그린 밤하늘은 아름답게 빛난다. 편안하고 지루하게 사느니 차라리 열정적으로 살다가 죽고 싶다고 생각했던 고흐. 그에게 열정이 없는 삶은 무덤과 같았으며, 그 열정은 바로 사랑, 예술, 이상을 향한 멈출 수 없는 동경이었다. 그는 예술이야말로 삶으로 인해 망가지고 부서진 사람들의 영혼을 위로하는 몸짓임을 알고 있었다.

〈밤의 카페 테라스〉와 〈론강의 별이 빛나는 밤〉과 〈별이 빛나는 밤〉을 나는 '고흐의 별빛 3부작'으로 부른다. 이 별빛 3부작에는 뭔가 보이지 않는 스토리가 담겨 있는 것만 같다. 아를에서 그린 〈밤의 카페 테라스〉는 인간 세상의 환한 빛과 별빛으로 반짝이는 어두운 밤하늘이 대비되면서 밤하늘이 아름다운 조연처럼 그려진다면, 〈론강의 별이 빛나는 밤〉에서는 반대로 인간이 아주 작고 소박한 조연처럼 그려지고 강물 위로 쏟아지는 별빛이 비로소 진정한 주연으로 등장하는 느낌이다. 생레미에서 그린 〈별이 빛나는 밤〉은 모든 주변의 풍경을 압도하는 격동적인 불꽃놀이 같은 별빛이 보는 이의 마음을 사로잡는다. 마치 별들이 장엄한 오케스트라 반주에 맞추어 거대한 군무를 추고 있는 것처럼 보이기도 한다.

그중에서도 내가 가장 친근감을 느끼는 작품은 〈론강의 별이 빛나는 밤〉이다. 이 작품은 꼭 아를이나 생레미처럼 머나먼 유럽으로 떠나지 않아도, 우리 동네 근처의 강물이나 호수에 비친 밤하늘의 별빛처럼 친밀하게 느껴지기 때문이다. 내가 오르세 미술관을

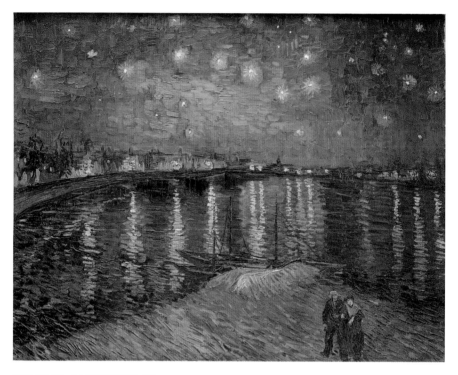

빈센트 반 고흐, 〈론강의 별이 빛나는 밤〉
캔버스에 유채, 1888년, 72.5×92cm, 오르세 미술관

여러 번 방문하고도 '다음에 파리에 가면 또 오르세 미술관에 가야지'라는 결심을 멈추지 못하는 이유도 바로 이 그림 때문이다. 고흐, 모네, 세잔, 마네를 비롯한 수많은 화가들의 걸작이 모여 있는 미술관이지만, 아무리 보고 또 봐도 질리지 않는 '나만의 원픽'은 바로 〈론강의 별이 빛나는 밤〉이다. 론강의 별빛이 오르세 미술관에서 빛나는 한, 나는 오르세 미술관을 향한 그리움을 멈추지 못할 것이다.

오르세 미술관에서 나는 일부러 '고흐의 방'을 남겨두고 다른 작품들부터 쭉 먼저 돌아본다. 고흐를 마지막에 봐야 감동의 여운이 더 길게 남을 것 같아서. 언제 봐도 도발적이고 발칙한 상상력을 자극하는 마네의 〈풀밭 위의 점심식사〉, 지베르니에 집을 짓고 자신의 집을 거대한 아틀리에로 만들었던 모네의 〈수련〉, 춤을 추는 댄서들의 동작을 평생 연구했던 드가의 연작들, 로댕과 카미유 클로델의 걸작 등을 벅찬 감동으로 천천히 관람한 뒤, 나는 고흐의 방으로 거의 뛰다시피 걸어간다. 고된 노동을 잠시 멈추고 달콤한 낮잠에 빠진 농부의 〈시에스타〉, 하늘색과 민트색 붓 터치가 고흐를 마치 살아 있는 인물처럼 꿈틀거리게 만드는 〈자화상〉, 그리고 고흐의 마지막 시간을 함께해준 벗이자 의사였던 〈가셰 박사의 초상〉 등을 다 둘러본 뒤 나는 마치 '피날레 모먼트'를 오래오래 기다린 관객처럼 벅찬 감정으로 〈론강의 별이 빛나는 밤〉 앞에 선다.

고흐는 '검은색을 쓰지 않은 밤'을 꿈꾸었다. 그가 보기에 밤하늘은 대낮보다 훨씬 풍요로운 색채의 스펙트럼으로 물결치고 있었다.

〈론강의 별이 빛나는 밤〉이 풍요로운 색채로 일렁이는 것은 바로 흔한 검은색을 쓰지 않고, 파란색, 보라색, 녹색, 레몬색으로 밤하늘을 표현했기 때문이다. 밤하늘을 오래오래 관찰해야만 바라볼 수 있는 다채로운 빛의 스펙트럼을 그는 이해했던 것이다. 그는 실제로 한밤에 야외에 이젤을 세워놓고 이 그림을 그렸다. 그는 바로 그 순간 별이 그 모습으로 빛날 때 반드시 현장에서 그려야만 별빛의 감동을 그대로 담을 수 있음을 깨달았다. 춥거나 바람이 불거나 무섭거나 고통스러울 때조차도, 그는 오래오래 별다른 장비 없이 야외에서 버티며 '바로 그 순간의 그 빛'을 담기 위해 고군분투했다.

고흐가 편지에서 밝힌 것처럼, 어두운 곳에서는 색조의 특성을 명확하게 알 수 없기 때문에 녹색을 파란색으로, 분홍색 라일락을 파란색으로 칠할 수 있는 위험이 있었다. 하지만 어둠 속에서 더 그윽하고 미묘하게 타오르는 색채의 섬세한 일렁임을 그리기 위해서는, 밝은 화실의 익숙한 조명이 아니라 '바로 지금 오늘의 밤하늘, 바로 이 순간의 별빛'이 필요했다. 고흐가 보기에는 기존의 화가들이 그린 밤은 대부분 '검은색'으로 그려졌고, 어둡고 창백하며 희끄무레하고 흐리멍덩하게 느껴지는 색채의 조합이 밤하늘의 대명사처럼 굳어져 있었던 것이다. 고흐는 보다 찬란한 밤을 꿈꾸었다. 촛불 하나를 그리는 것만으로도 가장 풍요롭고 싱그럽게 빛나는 노란색과 주황색을 표현할 수 있는, 그런 밤을 그리고 싶었다. 〈론강의 별이 빛나는 밤〉은 검고, 단조롭고, 아무런 창조적인 해석이 느껴지지 않는 기존의 단조로운 밤하늘에서 벗어나고자 하는 고흐의

시도가 마침내 성공한 실험이었다.

나는 고흐의 이런 투지를 사랑한다. 내게 절실한 용기, 내게 부족한 용기이기 때문이다. 편안함에 이끌리고 아늑함에 매혹되는 나를 다그쳐, 어서 바깥으로 나가 모험을 시작하라고, 내 안에서 새로운 시도와 떠남을 부추기는 사람이 바로 빈센트 반 고흐다. 고흐는 어둠 속에서도 어둠만을 보지 않았다. 어둠이야말로 낮에는 잘 보이지 않는 새로운 빛을 볼 수 있는 기회가 아닐까. 세상이 힘들고 각박해질수록 우리는 어둠 속에서 또 하나의 새로운 빛을 볼 수 있는 마음의 눈을 잃지 않기를 간절히 바란다.

내 마음속 갤러리,
그 힐링 스페이스에 초대합니다

위대한 예술작품은 우리 마음속에 '자기만의 독립적인 방'을 만들어준다. 내 마음속에는 빈센트 반 고흐의 방은 물론 클로드 모네의 방, 파블로 피카소의 방, 조지아 오키프의 방, 마크 로스코의 방 등 수많은 아름다움의 비밀 처소들이 있다. 나의 치유 공간은 단지 지상에 실제로 존재하는 장소뿐 아니라 지도에도 없는 곳, 주소조차 없는 곳, 그러나 우리 마음속에는 분명히 존재하는 곳이기도 하다. 첫사랑의 설렘이 시작되던 장소나 처음으로 그 사람과 손을 잡

은 장소를 잊지 못하는 것처럼, 나는 고흐의 방, 모네의 방, 클림트의 방을 잊지 못할 것이다. 그것은 내 마음속에서 예술이라는 눈부신 별자리가 그려지기 시작하는 장소이기에.

　나의 모든 노력이 수포로 돌아갈 때마다, 이 세상이 내가 꿈꾸던 것만큼 따스하고 친절하지 않음을 깨달을 때마다, 나는 고흐를 생각하며 힘겨운 시간들을 버텼다. 바깥세상이 엄청나게 시끄럽고 고통과 충격으로 가득할 때조차도, '내 마음의 치유 공간'에는 고흐의 별이 빛나고 있어 비로소 내 지친 마음이 쉴 수 있기에. 한낮에도 눈을 감으면 군청색의 밤하늘과 레몬색의 별빛이 반짝이는 고흐의 별밤이 마치 3D영화처럼 내 마음속에서 입체적으로 떠오른다. 한낮에도 나는 언제든 내 마음속 고흐의 별빛으로 잠겨들 수가 있다.

　우리는 그렇게 자신의 마음속에 치유 공간을 지을 수 있다. 사랑하는 존재의 흔적이라는 씨앗을 우리 마음의 토양 속에 영원히 심음으로써. 고흐의 별빛이라는 씨앗, 모네의 수련이라는 씨앗, 클림트의 키스라는 씨앗이 내 마음속에 둥지를 튼 한, 나는 결코 어디서든 외롭지 않을 것이다. 예술의 감동이 내 마음에 뿌린 감동의 소나기가 언제든 내 마음을 촉촉이 적셔줄 것이므로. 당신에게도 내 마음속에 집을 짓기 시작한 그 수많은 '아름다움의 방들', '치유 공간의 씨앗들'을 고스란히 선물해주고 싶다. 사랑과 희망이 있는 장소에 대한 그리움이 남아 있는 한, 우리는 끝내 이 슬픔과 우울의 시간들을 견뎌낼 수 있을 테니.

추신. 여행을 떠날 때마다 '난 기필코 미술관부터 갈 거야'라는 소원을 한 번도 빠짐없이 들어주었던 사진작가 이승원 선생님에게 깊이, 아주 깊이 감사드린다. 비가 오나 눈이 오나 그리고 내 마음에 온갖 파도가 휘몰아쳐도 언제나 '끝내 네가 하고 싶은 걸 하라'고 응원해준 그의 따뜻한 응원으로 이 책은 만들어졌다. 더 아름다운 책을 만들기 위해 '정여울이 사랑한 그림 TOP 50' 리스트를 족히 50번은 갈아엎은 나의 본의 아닌 변덕을 무한한 따스함으로 감싸 안아준 다정한 편집자 정다이님께 진심으로 감사드린다. 그리고 내가 이 세상에서 가장 함께 떠나고 싶은 두 사람, 내 모든 슬픔과 기쁨의 영원한 기원, 나의 눈부신 자매 고은과 상은에게 이 책을 바친다.

제1관

나는 균형이 잡힌 천진무구한 그림을 그리고 싶다.
지친 사람에게 조용한 휴식처를 제공하고 싶다.

— 앙리 마티스

내 눈은 추악한 것을 지우도록 만들어졌다.

— 라울 뒤피

찬란한 내일을
여는

그림

내 안의
눈부신 황금을
찾아준 그림

Gustav
Klimt

구스타프 클림트

클림트가 그린 아델의 초상화는 세 점이다. 첫 번째 초상은 유디트로 형
상화되었고, 두 번째는 '우먼 인 골드'이자 '비엔나의 모나리자'로 유명한
〈아델 블로흐 바우어 부인의 초상〉이며, 세 번째는 황금빛 장식과 유디트
의 분장까지도 모두 지워버린 좀 더 자연스러운 초상화다.

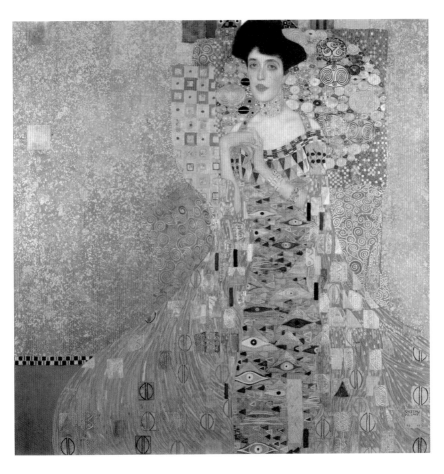

구스타프 클림트, 〈아델 블로흐 바우어 부인의 초상〉
캔버스에 유채와 금박, 1907년, 140cm×140cm, 노이에 갤러리

이 여인은 황금빛 색채와 빛의 향연 속에서 황홀경을 느끼는 것일까. 이 황금의 화려한 스펙터클을 바라보고 있으면 마치 이 그림의 숨은 주인공은 '이 황금 장식을 가능하게 하는 사람, 황금의 주인이자 이 여인의 남편'처럼 느껴질 정도다. 드레스의 화려함으로도 모자라 목걸이마저 마치 목을 조르듯이 그녀를 감싸고 있는 모습을 보면, 그녀는 마치 황금에 갇혀 있는 여인처럼 보인다. 마치 황금으로 된 수백만 개의 거미줄에 갇힌 것처럼.

하지만 이것은 그림의 첫인상에 지나지 않는다. 이 그림을 더 오랫동안 바라보고 있으면, 그럼에도 불구하고 황금빛 색채보다 더 화려한 것은 여인의 얼굴 그 자체임을 느낄 수 있다. 아무리 황금빛 장식과 드레스가 화려할지라도 이 여인 아델 블로흐 바우어의 신비로운 매력은 여전히 사라지지 않는다. 클림트가 아델을 모델로 한 첫 번째 작품은 〈유디트〉였다(322쪽). 유디트로 분장을 한 채 강력한 팜파탈 주인공처럼 치명적이고, 위험하고, 저돌적으로 보이는 〈유디트〉 속 아델에 비하면, 일명 '우먼 인 골드(Woman in Gold)'로 불리는 〈아델 블로흐 바우어 부인의 초상〉은 매우 차분하고 관조적인 느낌마저 든다. 이 그림은 〈유디트〉만큼 직접적으로 관능적인 아름다움을 과시하지는 않지만, 그럼에도 그 화려하게 반짝이

는 금빛을 뚫고 나오는 숨길 수 없는 존재의 아름다움이 있다.

나는 눈부신 황금 그 너머의 아름다움, 그 이상의 아름다움을 본다. 그녀의 아름다움은 단지 외모에 그치는 것이 아니라, 한마디로 규정하기 어려운 다채로운 아름다움으로 퍼져나간다. 이 그림에서 황금은 단일한 색조가 아니라 각양각색의 무지갯빛 스펙트럼으로 무한히 확산되는 느낌을 준다. 황금빛은 화가가 사용한 재료에서 나오는 색채이지만, 무지갯빛으로 번져나가는 보이지 않는 아름다움은 바로 아델, 그녀에게서 나오는 것이 아닐까.

그녀의 표정은 각양각색의 문양들과 화려한 색채들을 압도하고도 남는다. 그 표정에서 어떤 이는 관능이나 유혹을 읽기도 하고, 어떤 이는 슬픔과 우울을 읽기도 한다. 그녀의 복잡하고도 미묘한 표정과 얼굴빛은 기존의 '초상화'에 관한 모든 규칙을 깨뜨리는 것처럼 보인다. 왕족이나 귀족의 전형적인 초상화는 무릇 그 부와 권력과 미를 과시하여 관람자를 압도하는 경우가 많았다. 나폴레옹이나 루이 14세의 전형적인 초상화처럼 마치 '나는 세상을 정복했다'고 선언하듯이 에너지가 넘치는 그림들을 떠올려보자. 여성의 초상화는 화려한 의상과 장신구, 우아함과 여성스러움을 한껏 강조하는 것이 주를 이루었다. 마리 앙투아네트의 초상화나 다양한 귀부인들의 초상화를 떠올리면 가장 먼저 생각나는 것은 그 과도한 화려함과 장신구들, 새하얀 도자기 같은 피부다.

그런데 아델의 모습에서는 그런 전형적인 여성스러움과 우아함이 주를 이루고 있지 않다. 나른하게 음미하는 듯한 표정과 간절하

게 무언가를 갈구하는 듯한 표정이 뒤섞여 있다. 관능적인 아름다움이 돋보이긴 하지만 그것만이 전부는 아니다. 마치 자신도 모르게 유혹적인 관능을 드러내면서도, '대체 그런 것이 나와 무슨 상관인가'라고 묻는 듯한 초연함과 고결함이 느껴진다. 이 아름다움은 남성에게 소유당하는 아름다움도, 남성의 사랑을 갈구하는 아름다움도 아니다. 아델은 갈피를 잡을 수 없는 신비로 무장하고 있다. 그 어떤 언어로 묘사해보려 해도, 그녀의 아름다움은 우리가 포획하려는 의미로부터 미끄러져 자신만의 보이지 않는 길로 탈주하는 듯하다.

하여 나는 이 작품을 '우먼 인 골드'가 아니라 '우먼 오버 더 골드(Woman over the gold)'라고 이름 붙이고 싶다. 그녀는 황금에 친친 둘러싸인 '황금 속의 여인'이 아니라, 황금 너머의 여인, 황금을 넘어선 여인으로 다가온다. 그림 속 그녀가 마치 이렇게 속삭이는 것만 같지 않은가. '나는 그려지는 데 그치지 않겠다. 나는 남편의 소유물이 아니다. 나는 그 어떤 황금의 굴레에도 갇히지 않는다.'

게다가 그녀의 독특한 목걸이는 '초커(choker)' 형태이기에 더욱 눈길을 끈다. 마치 목에 아름다운 수갑을 두르고 있는 듯하다. 초커가 원래 목을 조르는 듯한 장신구라는 관점에서 보면, 이 목걸이는 그녀의 자유로운 몸짓을 억압하고 있는 것 같다. 황금빛 의상, 황금빛 장신구에 온통 둘러싸인 그녀는 물리적으로 보면 정말 황금에 갇힌 여인, 우먼 인 골드다. 하지만 그녀의 얼굴과 표정은 그 모든 화려함을 꿰뚫고 우리를 향해 눈부신 직사광선처럼 반짝인다. 황

금의 빛을 넘어서 또 다른 빛, 생명의 빛, 한 존재만이 지닌 고유한 빛이 반짝인다.

클림트가 그린 아델의 초상화는 세 점이다. 첫 번째 초상은 유디트로 형상화되었고, 두 번째가 '우먼 인 골드'이자 '비엔나의 모나리자'로 유명한 바로 이 그림이며, 세 번째는 황금빛 장식과 유디트의 분장까지도 모두 지워버린 좀 더 자연스럽고 자유로운 느낌의 초상화다. 아델의 남편은 다시 의뢰한 두 번째 초상화를 보고 비로소 만족했다고 한다. 그가 초상화를 다시 의뢰한 것은 그림에서 사람들이 오해할 만한 부분을 지워달라는 요구가 아니었을까.

그림을 오랫동안 응시할수록 '우먼 인 골드'는 우리에게 다른 것을 말하는 것 같다. 아무리 황금빛 장식으로 지우려 해도 지울 수 없는 것. 아무리 화려한 장식으로 가리고 또 가리려 해도 가려지지 않는 것. 그것은 아델의 그녀다움, 오직 이 세상 하나뿐인 존재로서의 눈부신 아우라가 아닐까. 황금빛 드레스로 치장하고 목을 꽉 조이는 초커로 아무리 은폐하려 해도 가려지지 않는 눈부신 아름다움. 아름다워 보이려 노력하지 않아도 그 모든 장애물을 뚫고 솟아나오는 생명의 꿈틀거림. 그 무엇으로도 짓밟을 수 없는, 아델의 짓눌린 생기. 그 무엇에도 굴복당하지 않는 여성의 강렬한 에너지.

내가 아델에게서 느끼는 생명의 에너지는 '너는 안 될 거야, 너는 부족하잖아, 너는 나약해'라고 외치는 내 안의 검열을 무너뜨린다. 그림 속 아델은 그 모든 황금빛 장식을 넘어 나에게 속삭인다. '너는 강력해, 너는 누구도 부술 수 없는 힘이 있어, 너만이 지닌 유

일무이한 힘으로 세상과 맞서봐. 넌 지금 이 순간에 그치지 않아. 너를 짓밟아온 그 모든 힘들과 용감하게 맞서 싸워. 왜냐하면 너와 나, 우리 모두에게는 아델과 같은 짓눌린 생기가 있으니까.'

 정치, 경제, 뉴스, 불안한 세계 정세, 이와 관련한 온갖 현실적 장벽들이 우리를 불안하게 만드는 요즘. '그 무엇도 내 뜻대로 할 수 없다'는 무력감이 나를 슬프게 할 때마다, 나는 클림트가 그린 이 아델의 눈부신 자유를 생각한다. 우리의 목을 조일 것만 같은 억압에 맞서, 내가 나로 살아가는 것을 방해하는 그 모든 권력에 맞서, 아델처럼, 그 모든 아름다운 투사들처럼 캔버스를 찢고 세상 밖으로 나가보자. 우리는 그림 속에 갇히지 않는다. 우리는 누군가의 모델, 피사체, 뮤즈를 넘어서고야 말 것이다. 너와 나, 우리는 영감을 선물하는 존재에 그치지 않고, 온몸으로 찬란한 영감이 되어 이 세상을 더 아름답게 창조하는 빛이 될 것이다.

잊고 살던
설렘을
되찾고 싶을 때

Jean Siméon Chardin

장 시메옹 샤르댕

〈라켓을 든 소녀〉속 핀쿠션과 가위는 일상적 노동의 시간을, 셔틀콕과 라켓은 놀이와 휴식의 시간을 가리킨다. 소녀는 지금 노동의 시간을 잠시나마 뒤로하고 휴식의 시간, 놀이의 시간을 꿈꾸며 행복을 느끼는 것처럼 보인다.

〈라켓을 든 소녀〉 속 소녀는 자신이 얼마나 사랑스러운지 알지 못하는 듯하다. 발그레한 볼과 초롱초롱한 눈빛은 오직 십대 시절 그 짧은 시기에만 가질 수 있는 순수를 보여준다. 소녀의 복장으로 보아 하녀인 것으로 짐작되지만 정확히 그녀가 누구인지는 밝혀지지 않았다. 그러나 이 그림에서 중요한 것은 소녀의 신분이 아니다. 오직 그때 그 시절에만 우러나올 수 있는 단 한 번뿐인 순수의 표정을 포착한 듯한 화가의 눈길. 소녀를 바라보는 화가의 눈길에는 한없는 다정함이 서려 있다.

아직 그녀의 얼굴은 만들어지고 있는 과정에 있다. 운명의 광풍에 아직 한 번도 시달리지 않은 듯 해맑기 이를 데 없는 얼굴. 이 얼굴의 윤곽은 완전히 명료하게 다듬어지지 않은 느낌, 몇 년이 지나면 또 다른 어른의 얼굴이 되리라는 느낌을 준다. 한참 성장기, 어린이와 어른 사이의 과도기에 있기에 소녀의 얼굴은 더욱 신비롭다. 자고 일어나면 어느새 조금 자라 있는 듯한 나이. 자신은 이만하면 많이 컸다고 생각하지만 어른들이 보기엔 아직 아이에 불과한 나이. 이 소녀는 자신을 면밀히 관찰하는 화가의 눈길에 수줍은 듯 붉어진 볼을 숨기지 못한 채, 배드민턴 라켓과 셔틀콕을 들고 있다.

그녀는 바느질용 핀쿠션과 가위를 자신의 오른쪽 치맛자락에 달

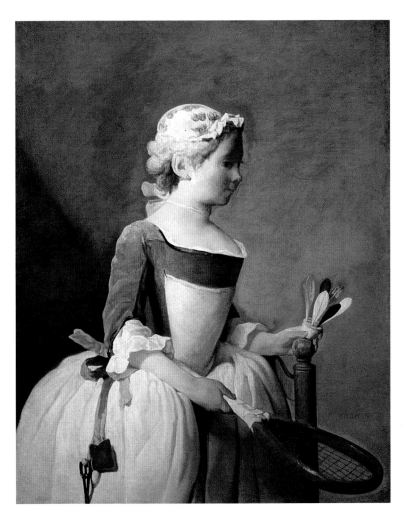

장 시메옹 샤르댕, 〈라켓을 든 소녀〉

캔버스에 유채, 1737년, 82×66cm, 우피치 미술관

고 있는데, 그녀의 눈길은 형형색색의 셔틀콕을 향하고 있다. 핀쿠
션과 가위는 일상적 노동의 시간을, 셔틀콕과 라켓은 놀이와 휴식
의 시간을 가리킬 것이다. 소녀는 지금 노동의 시간을 잠시나마 뒤
로하고 휴식의 시간, 놀이의 시간을 꿈꾸며 행복을 느끼는 것처럼
보인다.

오색 빛깔로 영롱하게 빛나는 셔틀콕은 곧 하늘을 향해 높이 날
아오르려는 듯 긴장감 넘치는 각도로 소녀의 손바닥 위에 놓여 있
다. 그녀가 직접 배드민턴을 칠지 아니면 라켓을 주인에게 가져다주
어야 하는지는 확실치 않다. 그런데 이미 그녀는 설렘을 느끼는 듯
하다. 누군가 배드민턴을 치는 모습을 보기만 해도 설레는 것이 아
닐까. 꽃이 만발한 보닛 모자는 그녀의 풍성한 머리카락 위에서 보
석처럼 빛난다. 무언가 재미있는 일이 일어나기 직전의 터질 듯한
설렘. 소녀의 볼빛이 발그레한 결정적인 이유가 바로 이 때문이다.

아직은 열심히 뛰놀아야 할 나이에 소녀의 옷자락 한 켠에 매달
린 노동의 흔적이 애처롭다. 부디 이 소녀가, 그리고 우리 시대의
수많은 젊은이들이 너무 고된 노동에 놀이의 기쁨을 빼앗기지 않
기를. 소녀의 볼을 저토록 아름답게 물들이는 설렘과 기쁨의 시간
이 더 많이 더 길게 이어지기를. 단 한 번뿐인 순수, 단 한 번뿐인
설렘의 시간을 포착하는 화가의 시선이 아름답다.

한 번도
　　웃지 않은 날에
　　　필요한 그림

Henry
Raeburn 헨리 래번

〈스케이트 타는 목사님〉 속 인물은 지역사회의 존경을 잔뜩 받고 있는
목사님이다. 너무나도 작고 앙증맞은 발로 스케이트를 타고 있는 모습
은 폭소를 터뜨리게 한다.

스케이트의 묘미는 여기에 있으면서도 여기에 없는 듯한 그 느낌, 땅에 발을 닿고 있으면서도 동시에 중력으로부터 한없이 자유로운 느낌을 준다는 점이다. 스케이트를 신으면 신발과 땅 사이의 마찰력을 최대한 줄여서 그야말로 미끄러지듯 얼음판 위를 질주할 수 있다. 헨리 래번의 그림 속 주인공인 목사님은 지금 스케이트의 속도에 전혀 구애받지 않고 즐기고 있는 듯하다. 스케이트를 타는 즐거움에 빠져 다른 아무것도 신경 쓰지 않는 듯한 그 표정이 좋다. 어쩐지 수줍고 내성적인 움직임이지만, 사실은 본인은 은밀하게 이 순간을 한껏 즐기는 듯한 표정. 다소곳해 보이지만 사실은 혼자서 신명에 흠뻑 취한 느낌. 이 순간만은 빙판 위에 나만 존재하는 듯한 단출함. 일상의 모든 숙덕거림이 조용히 잦아든 이 빙판 위에서 그는 마치 절제된 무용수의 동작처럼 사뿐하게 스케이트를 타고 있다.

그가 이렇게 어린아이처럼 천진난만하게 스케이트를 타다가 일상으로 돌아가면 근엄한 표정으로 신도들에게 설교를 할 것을 상상하니 비로소 참았던 웃음이 터져 나온다. 기도할 땐 한없이 근엄하게, 스케이트 탈 땐 한없이 가볍게! 그 상상 속의 대비감이 이 그림을 더욱 흥미롭고 유쾌하게 만들어준다. 마치 중력이라는 것이

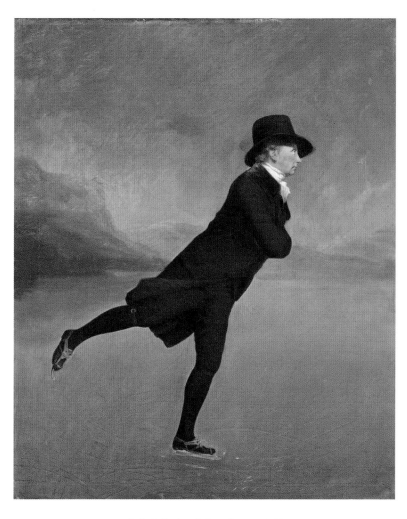

헨리 래번, 〈스케이트 타는 목사님〉

캔버스에 유채, 1790년, 76.2×63.5cm, 스코틀랜드 내셔널 갤러리

애초에 존재하지 않은 듯, 마치 발레를 하듯이 빙판 위를 우아하게 미끄러지는 유쾌한 목사님이라니.

세계적인 안무가 피나 바우슈는 '움직임의 동기'에 주목하여 이런 말을 한 적이 있다. "나는 사람들이 어떻게 움직이는지에 관심이 없다. 나는 무엇이 그들을 움직이게 만드는지에 관심이 있다." 사람들이 어떤 모습으로 움직이는지보다 사람들을 그렇게 움직이도록 만드는 힘이 중요하다는 것이다. 어떤 순간에 우리는 가장 눈부신 열정에 사로잡혀 움직이는 것일까. 그 해답을 우연히 강연 중에 찾은 적이 있다. 한 고등학교에서 '문학이 필요한 시간'을 테마로 강연을 하면서, '당신을 결과와 관계없이 가장 몰입하게 하는 블리스(bliss, 내적 희열), 당신의 모든 슬픔을 잊고 몰두하게 하는 것은 무엇인가'에 대한 이야기를 나누게 되었다. 나는 글쓰기의 기쁨을 이야기했고, 학생들은 만화, 농구, 노래 등의 기쁨을 이야기했다.

그중에서도 농구를 좋아한다는 남학생의 대답이 인상적이었다. 어떤 순간이 좋으냐고 물어봤더니, 학생은 수줍게 웃으며 대답했다. "매 순간이 좋아요." 그야말로 정답이었다. 나는 골 넣는 순간이나 리바운드를 할 때, 극적으로 역전승을 했을 때, 이런 뻔한 대답을 기대했다. 그런데 이 학생은 나의 낮은 기대를 뛰어넘어 '블리스의 정답'을 이야기했다. 블리스는 계산하고 평가하고 비교하지 않는 기쁨이니까. 하루 종일 앉아 있느라 저리고 무거운 팔다리를 퉁퉁 부은 손으로 주무르며 힘겹게 글을 쓰고 있는 나조차도, 글쓰기의 매 순간이 아직도 기쁘니까.

스케이트를 왜 그렇게 열심히 타냐고 묻는다면 이 목사님도 그렇게 대답하지 않을까. 그 모든 순간이 좋으니까요. 스케이트를 신는 시간, 빙질을 점검해보는 시간, 어떻게 움직일까 상상해보는 그 모든 시간까지도. 근엄한 목사가 왜 그렇게 아이처럼 천진무구한 표정으로 스케이트를 타느냐는 세상의 시선을 향해, 그는 당황스러운 미소를 감추지 못하며 이렇게 말할 것만 같다. "그냥 좋아서 하는 일인데요. 스케이트를 타는 동안 나는 목사가 아니라 그냥 사람입니다. 그냥 아이라고 해도 좋겠네요. 스케이트를 타면서 나는 매 순간 신이 나니까요."

나는 넘어질까 봐 두려워 스케이트를 타지 못하고, 물에 빠질까 봐 무서워서 수영을 하지 못하고, 내가 몸치임을 남들이 비웃을까 봐 춤도 추지 못하는 사람이다. 하지만 글을 쓸 때만큼은 세상에서 가장 용감해져서 무엇이든 쓸 수 있을 것만 같다. 내가 글쓰기에 푹 빠져 모든 슬픔을 잊어버릴 때의 이 기쁨을, 스케이트를 타는 목사님도 느끼고 있는 것이 아닐까. 지금이 몇 시인지도 잊고, 언제 밥을 먹어야 하는지도 잊고, 내게 재능이 있는지 없는지도 잊고, 심지어 내가 누구인지도 잊을 수 있는 그런 기쁨을 느낄 수 있다면. 우리는 블리스의 주인공, 스케이트를 타는 목사, 농구에 미쳐 모든 슬픔을 잊어버린 소년이 될 수 있지 않을까.

아름다운 비상을
꿈꾸게 하는
그림

Georges Seurat 조르주 쇠라

많은 사람의 천변만화한 사연들을 작은 화폭 속에 마치 '압축된 소우주'처럼 담아낼 줄 알았던 화가 조르주 쇠라. 〈서커스〉는 안타깝게도 겨우 서른두 살 나이에 세상을 떠난 쇠라의 마지막 그림이다.

　　너무 젊은 나이에 목숨을 잃어 '이 사람이 중년이 되어 좀 더 성숙하고, 무사히 노년기를 맞아 좀 더 오래오래 작품활동을 했다면, 얼마나 훌륭한 걸작이 나왔을까' 하는 슬픈 상상을 하게 만드는 작가들이 있다. 그중에서도 나는 특히 조르주 쇠라를 사랑한다.

　쇠라는 일상의 아주 사소한 풍경 속에서 인간이 번쩍, 찬연하게 빛나는 한순간을 포착해낼 줄 알았다. 그림을 가지고 소설을 써볼 수 있다면 가장 다채로운 이야기를 품고 있을 것만 같은 그림들, 많은 사람의 천변만화한 사연들을 작은 화폭 속에 마치 '압축된 소우주'처럼 담아낼 줄 알았던 화가가 바로 조르주 쇠라였다. 〈서커스〉는 안타깝게도 겨우 서른두 살 나이에 디프테리아에 걸려 최후를 맞은 쇠라의 마지막 그림이다.

　서커스는 파리의 최첨단 문명의 상징이었고, 수많은 화가를 매혹시킨 주제였다. 쇠라뿐만 아니라 마네와 드가도 서커스를 통해 인간의 육체적 한계를 실험하는 멋진 장면들을 담아냈다.

　〈서커스〉는 당시 파리 사람들의 열광적인 환호를 받았던 페르낭도 서커스를 그려낸 것이다. 〈그랑자트 섬의 일요일 오후〉 같은 쇠라의 대표작에 등장하는 인물들의 모습이 다소 '정적(靜的)'인 느낌

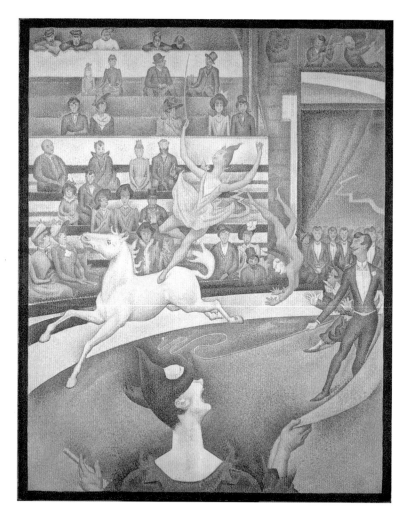

조르주 쇠라, 〈서커스〉

캔버스에 유채, 1891년, 185×152cm, 오르세 미술관

을 준다면, 〈서커스〉의 모든 인물은 역동적인 '움직임' 속에 있다. 이 커다란 원형 극장에서 가장 눈에 띄는 인물은 언뜻 말 위에 올라탄 채 멋진 포즈를 취하고 있는 여인처럼 보이지만, 자세히 보면 이 그림에는 또 하나의 중심인물이 있다. 바로 화면 맨 밑에서 마치 이 모든 장면을 지휘하고 있는 듯한 모습의 광대. 꽈리 열매처럼 선연한 붉은 옷을 입은 광대는 색테이프(혹은 커튼)를 들고 있는데, 이는 마치 리듬체조 선수가 돌리는 리본처럼 거대한 곡선을 그리며 화면 전체에 역동적인 리듬감을 부여하고 있다. 안장이 없는 말에 올라타서 자유로이 포즈를 취하는 능수능란한 곡예사, 그의 옆에서 가볍게 공중제비를 넘고 있는 광대는 마치 이 '붉은 옷의 광대'가 지휘하는 거대한 오케스트라의 단원처럼 보인다.

이에 비해 객석에 앉아 있는 관중들의 모습은 다소 정적이다. 하지만 1등석, 2등석, 3등석으로 나뉘어 있는 것으로 보이는 객석의 면면을 바라보면 그 하나하나의 표정들이 역동적으로 드러난다. 맨 앞의 1등석에 앉아 화려하게 차려입은 사람들은 화사한 옷차림에 비해 얼굴 표정은 다소 경직되어 보인다. 오히려 2, 3등석에 앉아 있는 사람들의 표정이 좀 더 자유롭고 쾌활하다. 그들은 진심으로 서커스를 즐기고 있는 것 같다. 옷차림도 저마다 개성이 있고, 표정도 하나하나 서로 다른 흥미와 경이를 보여준다. 맨 위층 사람들은 서커스의 화려한 광경을 조금이라도 더 가까이 보고 싶은지 몸을 무대 쪽으로 향하고 있다. 서커스의 화려한 몸짓을 제대로 보기 위해 햇빛을 향하는 식물처럼 몸을 기울이고 있는 사람들의 모

습이 곰살궂게 다가온다.

나는 이 그림에서 붉은 옷을 입은 광대의 살짝 자부심 어린 표정이 정말 좋다. '이 시간만은 내가 주인공이다, 이 시간만은 내가 이 세상을 창조하는 지휘자다'라는 드높은 자긍심이 느껴지기 때문이다. 평범한 사람들이 하늘 높이 날아오를 수 있는 시간, 평소에는 눈에 띄지 않던 사람들이 눈부신 존재로 비약할 수 있는 시간. 그것이 서커스의 진정한 묘미가 아닐까.

05

안전한 곳에서
꿈꿀 권리를
생각하며

Camille Claudel 카미유 클로델

카미유 클로델은 젊은 시절에 정신병원에 갇혀 평생 다시는 창작활동을
하지 못했다. 〈불 옆에서 꿈을 꾸다〉는 그녀의 못다 이룬 사랑의 꿈, 예술
의 꿈, 그리고 한 인간으로서의 모든 꿈들을 생각하게 한다.

당신이 꿈을 꾸는 장소는 어디인가. 혹시 꿈 같은 것과는 전혀 어울리지 않는 장소에서 꿈을 꾸어본 적이 있는가. 나는 '열정 페이' 시절에 과외 아르바이트를 하던 집 화장실에서 그런 적이 있다. 내 집도 아니고 남의 집 화장실에서 꿈을 꾸다니. 다행스럽게도 그 집 화장실은 매우 쾌적하고 좋은 향기가 났다. 너무 아늑하고 인테리어도 예쁜 그 집 화장실에는 폭신한 화장대 의자까지 놓여 있었다. 나는 향기로운 비누로 손을 씻고 잠깐 그 핑크빛 화장대 의자에 앉았는데 까무룩 잠이 들고 말았다.

아이는 나를 찾았다. "선생님, 선생님, 무슨 일 있으세요?" 아이는 내가 쓰러진 줄 알았단다. 5분쯤이었을까. 단잠을 깨운 아이의 다급한 노크가 아니었다면 나는 의자에서 굴러 떨어졌을 것이다. 항상 피곤하게 아르바이트 과외를 전전하던 나는 화장실에서 잠든 그 5분의 시간이 어찌나 달콤하던지 꿈까지 꾸었던 것 같다. 무슨 꿈이었는지 기억할 수는 없지만 그날 비로소 깨달았다. 이런 삶을 끝장내야 한다는 것을. 돈을 벌기 위해 몇 년째 이런저런 아르바이트만 전전하는 삶을 끝내고, 그토록 꿈꾸던 작가의 길을 걸어가야 한다는 것을. 간절하게 꿈만 꾸기를 멈추고, 현실에서 내 꿈을 이루어야 한다는 것을.

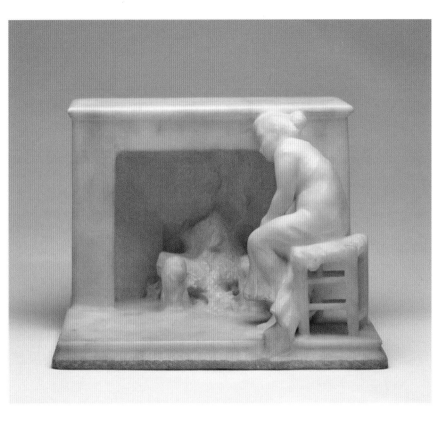

카미유 클로델, 〈불 옆에서 꿈을 꾸다〉
대리석, 1899년, 22.2×31.8×24.8cm, 샌프란시스코 리전 오브 아너

카미유 클로델의 작품 〈불 옆에서 꿈을 꾸다〉를 보며 나는 그때 그 시절의 '때 아닌 꿈'이 떠올랐다. 나도 이랬는데, 나도 이렇게 잠들면 안 되는 곳에서 잠들었는데. 내가 잠든 줄도 모른 채, 내가 피곤한 줄도 모른 채, 아무 데나 쓰러져 잠든 적이 있는데. 그녀는 나보다 더 위험한 곳에서 잠들었다. 불가에서 잠들다니. 머리카락이라도 타면 안 되는데, 혹시라도 화상을 입으면 어쩌나. 위험한 줄도 모른 채 달콤하게 꿈꾸는 그녀를 바라보는 마음은 걱정으로 가득하다.

불 곁에서 잠든 그녀의 꿈은 단지 밤에 잠들면 꾸는 꿈이 아니라 우리가 못다 이룬 저마다의 꿈인 듯하여 더욱 애틋하다. 기대어 잠든 여성의 피로한 표정은 그녀가 못다 이룬 꿈을 향한 간절함을 상상하게 한다. 매캐한 연기 속에서 장작을 태우는 힘겨운 노동을 하던 그녀는 아마도 하루 종일 힘겨운 집안일에 지쳐 이제 막 따스한 벽난로 곁에서 잠이 든 것 같다. 그녀가 꼭 이루고 싶었던 바로 그 꿈은 무엇이었을까. 카미유 클로델은 젊은 시절에 이미 훌륭한 예술가가 되었지만 정신병원에 갇혀 평생 다시는 창작활동을 하지 못했다. 그녀의 못다 이룬 사랑의 꿈, 예술의 꿈, 그리고 한 인간으로서의 모든 꿈들을 우리가 대신 이루어줄 수 있다면. 예술에 대한 사랑은 이렇듯 불가능한 꿈을 향한, 영원히 포기할 수 없는 도전이기도 하다.

불을 때다가 잠든 그녀와 그녀를 영원한 조각상의 모델로 포착한 카미유 클로델과 엉뚱한 곳에서 잠들어버린 20년 전의 나. 이

세 사람이 한 자리에서 만나 서로를 한없이 걱정하는 느낌이다. 우리, 이제 그런 곳에서 잠들지 말아요. 위험한 곳이나, 뜻하지 않은 곳이나, 잠들어서는 안 될 곳에서 잠들지 말아요. 부디, 얼마든지 꿈꾸어도 좋은 곳에서 꿈을 꾸기를. 당신의 꿈이 위협당하지 않는 곳에서, 당신의 꿈을 응원해주는 사람이 있는 곳에서 잠들기를.

코톨드 갤러리 입구의 계단. 미술관으로 가는 길은 언제나 설렌다. 새로운 그림, 새로운 세계, 새로운 열정을 만날 생각에, 심장은 콩닥거리고 발걸음은 점점 빨라진다.

06

나의 열정이
　　　　길을
　　잃었을 때

Édouard
Manet

에두아르 마네

에두아르 마네의 마지막 걸작인 〈폴리 베르제르 술집〉을 만나러 코톨드
갤러리로 떠나보자. 공허한 표정의 주인공 쉬종은 우리에게 어떤 이야
기를 들려주고 싶은 걸까?

오래전 에두아르 마네의 〈폴리 베르제르 술집〉을 영국의 코톨드 갤러리에서 처음 봤을 때, 나는 그림 앞에서 한참을 서성거렸다. 그림 속 그녀가 우리에게 무슨 말을 하고 있는 것 같은데 좀처럼 알아들을 수 없었기 때문이다. 생김새가 아름다워서가 아니라 그녀의 눈빛이 너무 슬퍼 보여서, 게다가 그녀의 볼 위로 감미롭게 퍼진 홍조가 너무도 애처로워서, 그 비애감과 사랑스러움이 묘한 하모니를 이루며 슬픈 멜로디를 연주하는 듯했다.

그녀의 이름은 쉬종(Suzon)이었고, 실제로 마네가 자주 갔던 술집이자 카바레인 폴리 베르제르의 직원이었다고 한다. 이 그림의 배경으로 등장하는 술집 안의 시끌벅적한 풍경은 거울에 비친 모습이다. 거울에 비친 그녀의 뒷모습과 우리를 바라보고 있는 그녀의 앞모습은 기이한 부조화를 이루고 있다.

거울에 비친 뒷모습의 그녀는 모자를 쓴 노신사와 살갑게 이야기를 나누고 있는 것처럼 보이지만, 정면으로 보이는 그녀는 이 세상 아무 일에도 흥미가 없는 듯 공허한 표정을 짓고 있다. 자세도 다르다. 거울 속의 그녀는 다정하게 신사를 향해 몸을 기울이고 있지만, 정면을 바라보고 있는 그녀의 앞모습은 그 무엇도 보고 있지 않은 듯하다.

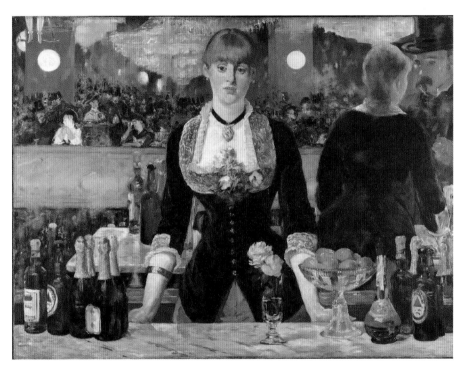

에두아르 마네, 〈폴리 베르제르 술집〉

캔버스에 유채, 1882년, 96×130cm, 코톨드 갤러리

아주 불편해 보일 정도로 꼿꼿한 직립 자세를 유지하고 있는 그녀의 상체는 거대한 술집의 풍경 속에서 유일한 '정적인 오브제'로 느껴진다. 사람들은 모두 저마다 떠들썩한 수다, 흥청망청하는 음주, 심지어 화면 왼쪽 상단에 힐끗 보이는 서커스 공연으로 정신이 없는데, 그녀의 시간만 멈춰 있는 듯하다. 마치 자기 앞에 놓인 수많은 술병처럼 꼿꼿하게 자리를 지키고 있지만, 영혼은 이 자리에 있지 않다. 그녀는 이 순간에 진심으로 집중할 수가 없다. 아무런 열정도, 아무런 흥분도 느낄 수 없다. 그녀가 하고 있는 일을 진심으로 사랑할 수 없는 것이다.

많은 사람이 그녀에게 갖가지 주문을 해오고, 시답잖은 농담과 노골적인 추파를 던지지만, 그녀는 그 모든 것에 무관심할 것이다. 거울에 비친 술집의 요란한 풍경이 우리가 '실제로 보고 있는 모습'이라면 텅 빈 표정으로 우리를 정면으로 응시하는 직원의 모습은 그녀가 차마 사람들에게 실제로 보여줄 수 없는 '진심의 민얼굴'이 아닐까. 그토록 슬픈 표정으로 마치 수족관에 갇힌 듯 갑갑해 보였던 그녀는 오랜 시간이 지나서야 내게 말을 걸어왔다. 그녀는 내게 이렇게 속삭이는 듯했다.

'나는 지금 이 자리에 있지만, 사실 내 영혼은 이 자리에 있지 않아요. 나는 이 자리에 진심으로 섞일 수가 없으니까요. 나는 그저 이 술병들처럼 이 자리에 어쩔 수 없이 붙박여 있을 뿐, 여기는 내가 진정으로 있어야 할 자리가 아니에요. 나는 과연 이곳을 언제쯤 빠져나갈 수 있을까요. 내 꿈, 내 열정은 이곳에 있지 않은데, 나

는 왜 여기에 이렇게 갇혀 사람들의 얼토당토않은 이야기를 다 들어주어야 할까요. 여기 있는 이 수많은 사물 중에서 어느 하나도 제것이 없어요. 내가 입고 있는 이 화려한 옷조차도, 내 것이 아니지요. 내겐 어울리지 않는 것들, 내가 원하지 않는 모든 것이 내 숨통을 죄어오는 것만 같아요.'

나는 그녀의 속삭임이 내가 거리에서 흔히 보는 사람들, 힘겨운 삶의 무게를 거대한 등짐처럼 지고 다니는 우리 시대 사람들의 '말하지 못한 이야기'와 다르지 않음을 이제야 알 것 같다. 자신이 가장 많은 시간을 보내는 장소에서 결코 행복하지 못한 사람들의 쓸쓸하고 공허한 표정을 우리는 매일 도처에서 목격하지 않는가? 때로는 그 텅 빈 표정이 우리 자신의 얼굴이 되어 스스로를 날카롭게 찌르기도 한다.

지붕들의 물결 저편에서, 나는, 벌써 주름살이 지고 가난하고, 항상 무엇엔가 엎드려 있는, 한 번도 외출을 하지 않는 중년 여인을 본다. 그 얼굴을 가지고, 그 옷을 가지고, 그 몸짓을 가지고, 거의 아무것도 없이, 나는 이 여자의 이야기를, 아니 차라리 그녀의 전설을 꾸며내고는, 때때로 그것을 내 자신에게 들려주면서 눈물을 흘린다.

— 샤를 보들레르, 『파리의 우울』 중에서

보들레르는 "벌써 주름살이 지고 가난하고, 항상 무엇엔가 엎드려 있는, 한 번도 외출을 하지 않는 중년 여인"의 얼굴 속에서 그

057

화려한 파리의 물질문명이 구해내지 못한 인간의 쓸쓸한 영혼을 그려낸다. 에두아르 마네의 마지막 걸작인 이 작품은 당시 세계 패션의 중심이자 예술의 수도 파리를 향해 바치는 구슬픈 비가(悲歌)가 아니었을까.

07

당신의

굽은 등을
쓰다듬으며

Henri de Toulouse-Lautrec 앙리 드 툴루즈 로트렉

〈욕실〉을 비롯해 춤추는 무희들을 많이 그렸던 로트렉의 그림 속에서 '무
대 뒤의 여성들'은 한결같이 '무대 앞에서' 어떻게 보일까를 고민하며 준
비하느라 무대 뒤의 모습까지는 신경 쓸 겨를이 없다.

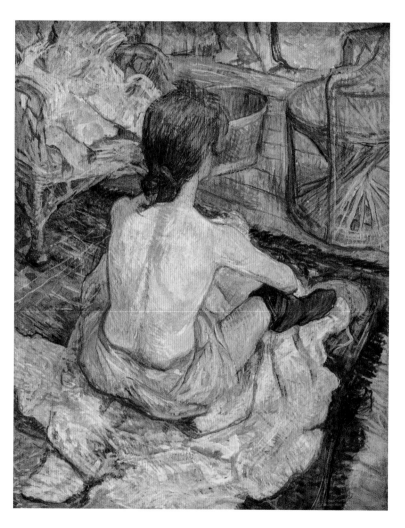

앙리 드 툴루즈 로트렉, 〈욕실〉

보드에 유채, 1889년, 67×54cm, 오르세 미술관

뒷모습까지 신경 쓰기 어려울 때가 있다. 특히 심신이 지쳤을 때는 더욱 그렇다. 누군가 자신을 바라보고 있다는 사실까지도 의식할 수 없을 때. 앙리 드 툴루즈 로트렉의 〈욕실〉 속 그녀는 무방비 상태다. 힘든 하루 일과를 마치고 지쳐 쉬고 있는 모습인지도, 하고자 하는 일이 뜻대로 되지 않아 절망적인 모습인 것 같기도 하다. 이렇게 아무도 모르는 자신의 뒷모습은 처연하고 쓸쓸하기 이를 데 없다. 툴루즈 로트렉은 자신의 모습이 남에게 어떻게 비칠지 잘 모르는 상태의 여성들을 많이 그렸다. 춤추는 무희들을 많이 그렸던 로트렉의 그림 속에서 '무대 뒤의 여성들'은 한결같이 '무대 앞에서' 어떻게 보일까를 고민하며 준비하느라 무대 뒤의 모습까지는 신경 쓸 겨를이 없다. 치마를 아무렇게나 들어 올리고 있거나 스타킹을 신거나 벗는 모습 등 여성들이 무언가에 집중하느라 '타인의 시선'을 신경 쓸 틈이 없는 그 찰나의 순간들을 로트렉은 빠르게 포착해낸다.

많은 사람들은 로트렉의 그림이 '아름답지 않다'고도 하고 '아름답지 않은 여성의 모습만 골라서 그렸다'고 혹평하는 경우가 많지만, 나는 로트렉이 그린 여성들이 무척 아름답다고 생각한다. 아름답다는 것은 보티첼리의 그림처럼 완벽한 형상화에만 주어지는 영

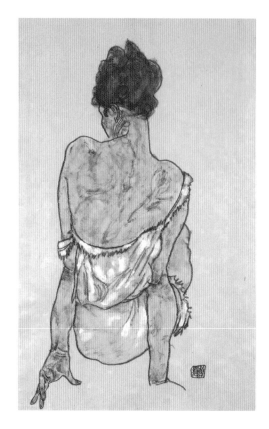

에곤 실레,
〈속옷을 입고 앉은 여인〉
종이에 크레용, 1917년,
45.7×29.4cm, 개인 소장

광이 아니라, '우리가 미처 생각하지 못했던 존재의 여백'을 끌어내는 예술가의 창조성에서 찾을 수 있는 것이기 때문이다. 〈욕실〉 속의 주인공은 무슨 생각을 하고 있을까. 어떤 하루를 보내느라 이토록 지치고 힘든 뒷모습을 보이고 있는 것일까. 나와 전혀 상관없어 보이는 한 존재에 대한 무한한 관심을 불러일으키는 이 그림이야말로 뒷모습의 신비를 극대화하는 아름다운 그림이다.

뒷모습은 존재의 신비와 관능을 드러내는, 아니 드러내면서도 감추는 기능을 한다. 뒷모습 자체의 아름다움도 물론 충분하지만, 뒷모습의 그림은 앞모습을 굳이 직접적으로 드러내지 않음으로써 신비감을 증폭시키며 동시에 상상의 가능성을 확장시킨다. 에곤 실레의 〈속옷을 입고 앉은 여인〉은 바로 그런 뒷모습의 관능적 아름다움을 과감한 필치로 드러내 보인다. 이 그림의 매력은 생략과 압축의 미다. 주절주절 선과 색채를 흩뿌리지 않고 최소한의 선과 색만을 이용하여 여인의 뒷모습을 담아냈다. 기괴하게 뒤틀려 있거나 고통을 말없이 감내하는 듯한 웅크린 신체를 보여주는 에곤 실레의 그림 역시 '아름답지 않아 보이는 것'을 통해 '아름다움의 가치'를 생각하게 만드는 마력을 지녔다.

우리가 '스위트홈'이라 부르는 가정의 안전한 보호 장치를 가지지 못한 사람들, 허락되지 못한 관계나 인정받을 수 없는 사랑의 주인공들, 아이들을 먹여 살리기 위해 구걸이라도 나서야 할 처지의 어머니 등등, 에곤 실레의 주인공은 '편안한 얼굴'이 거의 없다. 이 그림은 그나마 에곤 실레의 그림 중에서 가장 '굴곡이 덜한 편'에 속한다. 그러나 이 간단한 뒷모습을 그린 그림에도 에곤 실레 특유의 그림자가 느껴진다. 따뜻하게 등을 쓰다듬어주고 싶지만, 왠지 그러한 위안의 손길마저 거부할 것 같은 차디찬 등. 위로를 갈망하기보다는 소통을 포기한 듯한 서글픈 뒷모습처럼 느껴진다. 어쩌면 이 등은 '한 여인의 등'을 넘어 '등'이라는 것의 본질을 말하고 있는지도 모른다. 등을 돌린 자세는 얼마나 완강한가. 당신의 얼굴

을 보지 않겠다는 '거부'의 몸짓이 아닌가. 등은 때로는 위로의 손
길과 소통의 의지를 불러일으키지만, 때로는 '당신과 더 이상 이야
기하고 싶지 않다'는 냉정한 거절의 뉘앙스를 풍긴다. 등 자체가 안
타까운, 존재의 장벽이 되는 것이다.

이 순간이 지나면,
 인생은
 어떻게 변해버릴까

Salvador Dalí

살바도르 달리

1920년대 중반의 달리는 '모색기의 청춘'이었다. 그는 주변의 모든 것을
그림의 모델로 활용했고, 그중 가장 집중적으로 그린 대상이 바로 어린
여동생 아나였다.

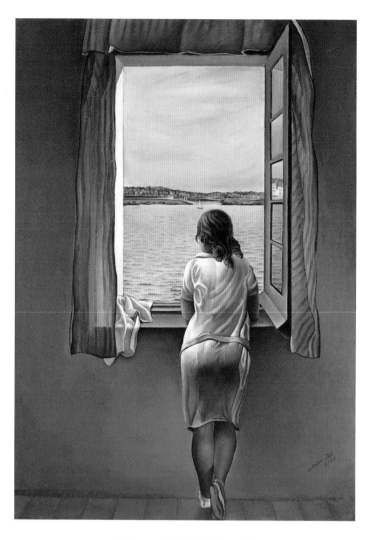

살바도르 달리, 〈창가의 소녀〉

카드보드에 유채, 1925년, 105×74.5cm, 레이나 소피아 국립미술관

액체처럼 흘러내리는 시계나 예수님의 '윗모습'(293쪽)을 그린 살바도르 달리를 먼저 알고 지내던 사람들에게 초기작 〈창가의 소녀〉는 문득 낯설게 보인다. 살바도르 달리가 이토록 사실적이고 일상적인 그림도 그렸다니, 문득 호기심이 일어난다.

초기의 달리는 일상 속에서 소재를 자주 취했다. 1920년대 중반, 달리는 '모색기의 청춘'이었다. 자신의 예술이 어떤 방향으로 활짝 꽃필지 알 수 없었던 그는 주변의 모든 것을 그림의 모델로 활용했고, 그중 가장 집중적으로 그린 대상이 바로 어린 여동생 아나 마리아였다.

이 그림이 그려질 당시의 아나는 열일곱 살이었다고 한다. 자세히 보면 이 그림에도 역시 달리의 '초현실성'이 느껴진다. 소녀의 평범한 뒷모습을 그린 것 같지만, 뒷모습의 근육 하나하나가 꿈틀거리는 듯, 살아 움직이는 듯 느껴진다. 분명히 정지된 장면인데 아주 생생하게 숨을 쉬는 것 같기도 하고, 흔들흔들 몸을 움직이는 것 같기도 한다. 창가에서 '세상 밖으로' 시선을 던지고 있는 소녀의 뒷모습을 달리는 영원한 노스탤지어의 풍경으로 아름답게 박제해냈다. 매일 보는 익숙한 풍경에서조차 뭔가 화려한 색감과 이미지를 뽑아내는 살바도르 달리 특유의 상상력이 이 그림에서도 느껴

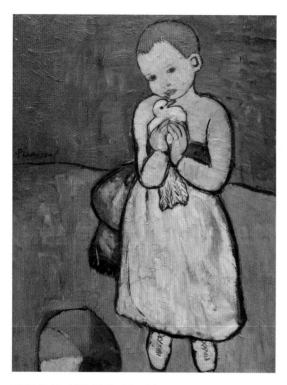

파블로 피카소, 〈비둘기를 안고 있는 아이〉
캔버스에 유채, 1901년, 73×54cm, 카타르 박물관

진다. 소녀는 별다른 치장도 하지 않았고 오히려 타인의 시선에 거의 무방비 상태인 채로 자신의 뒷모습을 전적으로 화가에게 내어준 느낌이다. 화가가 자신의 모습을 어떻게 그리는지 전혀 알 수도 없고 개입할 수도 없는 소녀의 뒷모습은 해맑기 이를 데 없다. 가볍게 나풀거리는 탐스러운 머리카락, 아직 그 전모를 알 수 없는 미지의 바깥세상을 향해 깃발처럼 나부끼는 흰옷의 춤사위, 생명력이

넘치는 싱그러운 종아리로 소녀가 지닌 영혼의 나이를 짐작할 뿐
이다. 살바도르 달리의 이 초기작은 능숙함이나 세련미가 아니라
영혼의 투명도로 승부하는 그림이다.

파블로 피카소의 초기작인 〈비둘기를 안고 있는 아이〉도 역시 달
리의 그것과 같은 충격을 안긴다. 이 그림을 영국에서 처음 봤을 때
(2012년까지 국립 초상화 박물관이 소장했으나 현재는 카타르 박물관이 소장
하고 있다) '이게 정말 피카소 작품이야?' 하며 놀랐던 기억이 난다.
내가 알고 있는 피카소의 대담하고 확신에 넘치는 피카소와는 다
른 새로운 피카소가 거기 있었다. 우리가 알고 있는 전형적인 입체
파 그림이 아니기도 했고, 그림 자체에 따스하고 촉촉한 감수성이
넘쳐나기 때문이기도 했다.

피카소는 새를 조심스럽게 안고 있는 아이를 신중함과 순수함으
로 표현하고 있다. 그림 속 아이는 '순수란 무엇인가'를 꾸밈없이,
그러나 완벽하게 보여주는 예술의 모범답안처럼 보인다.

이 그림의 아름다움은 연약한 존재인 아이가 또 다른 연약한 존
재를 살포시 껴안고 있음에서 오는 것이 아닐까. 세상에서 가장 연
약한 존재를 자신이 기꺼이 보살피겠다는 듯 소중하게 끌어안고
있는 소녀. 피카소가 막 스무 살이 되던 해에 그린 이 그림은 이 세
상 무엇이라도 다 그릴 수 있다는 듯 순수한 자신감으로 충만한 피
카소의 열정을 뿜어낸다. 마치 '어린이란 이런 것, 순수란 이런 것,
아직 때 묻지 않은 천사 같은 마음이란 이런 것'이라고 속삭이는
것 같다.

제2관

색채는 건반, 눈은 공이, 영혼은 현이 있는 피아노다.
예술가는 영혼의 울림을 만들어내기 위해 건반 하나하나를 누르는 손이다.

— 바실리 칸딘스키

사랑은 '나'가 나 자신에게 비범할 권리를 주는 시간과 공간이다.

— 쥘리아 크리스테바

사랑,
영원이 된 순간을
새기다

09

사랑한다는 말로는
도저히 다
표현할 수 없을 때

Marc
Chagall

마르크 샤갈

샤갈에게 그림을 그린다는 행위 자체는 곧 사랑의 몸짓이었다. 그는 색채
로 노래하는 일, 색채로 춤을 추는 일, 색채로 말을 쓰는 일이 곧 그림이라
는 걸 온몸으로 실천했던 화가였다.

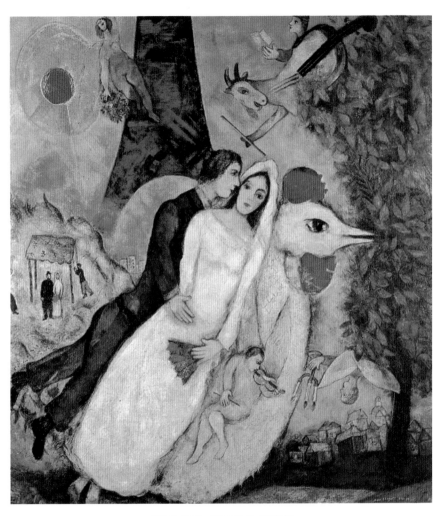

마르크 샤갈, 〈약혼자와 에펠탑〉
리넨에 유채, 1938년, 148×145cm, 퐁피두 센터

사랑을 색채로 표현한다면, 아마 샤갈의 그림이
되지 않을까. 샤갈은 항상 사랑이라는 테마에 매혹되었다. 아무리
그리고 또 그려도, 그의 붓끝에서 사랑이라는 소재는 고갈되지 않
았다. 무려 97세에 이르기까지 장수한 그는 사랑을 멈추지 않았고,
사랑을 묘사하는 일을 멈추지 않았다.

　퐁피두 센터에 가면 나는 마치 루브르에서 〈모나리자〉를 찾듯,
자석에 이끌리듯 〈약혼자와 에펠탑〉을 찾는다. 샤갈의 그림을 보
며 나는 '저 멀리 떨어져 있는 줄로만 알았던 대상들'이 서로 연결
되는 꿈에 사로잡힌다. 약혼자와 에펠탑, 샤갈이 이주해온 파리라
는 도시와 샤갈의 고향 비텝스크, 염소와 바이올리니스트, 새하얀
암탉과 아름다운 신부, 보라색 수트라는 파격적인 의상을 걸친 신
랑과 이 모든 요절복통, 난리법석 속에서도 고요한 염화시중(拈華示
衆)의 미소를 짓고 있는 신부. 이 작품들 속의 다채로운 이미지들은
'이것과 이것이 과연 연결되는가'라는 질문을 무색하게 만들며, 유
쾌하게 서로를 갈구한다. 물론 이 모든 것의 중심에는 사랑이 있을
것이다. 사랑은 이 모든 어처구니없도록 다채로운 이미지들을 당
연히, 얼마든지, 아무런 거리낌 없이 연결시킨다. 게다가 이 사랑에
는 중력이 작동하지 않는다. 언제 어디서나 날아오를 수 있는 샤갈

의 인물들은 우리 앞에 놓인 중력이라는 장애물을 쉽사리 뛰어넘어버린다. 그의 사랑은 너무도 강렬하고 순수했기에 그 어떤 장애물도 스리슬쩍 뛰어넘을 수 있었던 것이 아닐까.

우리가 아무리 멀리 떨어져 있어도 우리는 연결될 수 있다는 믿음이 탄생하는 자리. 그것은 바로 사랑이 싹트는 자리이고, 이미 있는 사랑이라도 끝없이 가꾸고 보살피는 마음이 아닐까. 사랑하는 이가 너무 멀리 떨어져 있다면, 샤갈의 그림을 보라. 당신의 마음은 샤갈의 마음이 되어, 아무리 멀리 떨어져 있는 곳이라도 개의치 않고 사랑이 살아 숨 쉬는 바로 그 자리로 갈 수 있을 테니. 당신은 이 그림 속 주인공처럼 하늘 높이 훨훨 날아서라도 그리운 이에게 반드시 닿을 테니까.

바실리 칸딘스키는 화가가 그림을 그린다는 행위를 이토록 아름다운 문장으로 묘사한 적이 있다. "색은 건반이고, 눈은 화음이며, 영혼은 많은 현이 달린 피아노입니다. 예술가는 영혼에 진동을 일으키기 위해 건반 하나하나를 만지며 연주하는 손입니다." 칸딘스키의 문장을 샤갈이 읽었다면, 손뼉을 치며 행복해하지 않았을까. 마치 지음(知音)의 벗을 만난 듯 기꺼워했을 것만 같다. 샤갈이야말로 색채라는 건반으로 눈이라는 화음을 연주하고, 영혼이라는 피아노로 그림을 연주하는 사람이었으니까. 샤갈은 사랑을 사랑했지만, 샤갈이 그림을 그린다는 행위 자체가 곧 사랑의 몸짓이었기에. 그는 색채로 노래하는 일, 색채로 춤을 추는 일, 색채로 말을 쓰는 일이 곧 그림이라는 걸 온몸으로 실천했던 화가였기에. 그에게 사

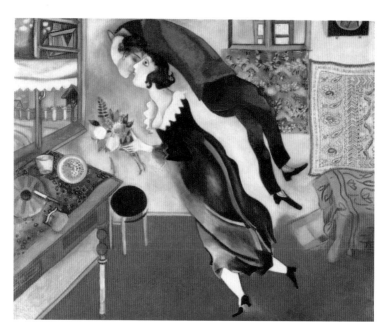

마르크 샤갈, 〈생일〉
캔버스에 유채, 1915년, 80.6×99.7cm, 뉴욕 현대미술관

랑이란 오직 벨라라는 한 사람을 향한 열정을 넘어서, 예술과 자연
과 아름다움을 향한 열정 그 자체였기에. 샤갈은 사랑을 그렸다. 그
림을 그리는 몸짓 하나하나가 그에게는 사랑의 춤, 사랑의 노래, 사
랑의 무대였다.

　샤갈의 또다른 그림 〈생일〉은 자신에게 마르지 않는 영감의 원
천이 되어준 영원한 뮤즈, 아내 벨라를 향한 사랑을 담아 그린 것이
다. 이 그림은 '사랑이란 무엇인가'라는 질문에 대한 대답일 뿐 아
니라 '행복이란 무엇인가'에 대한 질문에 대한 대답으로 다가온다.

샤갈이 벨라와 결혼하기 몇 주 전에 그린 이 그림은 그들이 나눌 행복의 이상을 완벽하게 예언한다. 벨라가 십대 시절에 만나 사랑에 빠진 두 사람은 30년이라는 세월을 함께하며 사랑과 결혼의 완벽한 일치라는 꿈같은 이상을 실현했다.

화면의 정중앙에 자리한 두 주인공이 모두 새까만 의상을 입고 있음에도 불구하고, 이 그림은 전혀 어둡지 않다. 온갖 정열적인 빛깔들이 총출동한 이 그림의 주된 색깔은 그리하여 '검은색'이 아니라 '사랑'이라는 이름의 보이지 않는 빛깔이다. 이 그림의 모든 디테일에서는 구석구석 사랑의 은총이 흘러넘치는 것만 같다. 화려한 이벤트가 아니라 둘만의 조촐한 식사만으로도 이미 지고의 행복에 다다른 두 사람의 표정은 주변 환경과 완벽한 혼연일체를 이루며 바라보는 사람의 마음마저 행복의 빛깔로 물들인다.

세상살이의 피곤함, 먹고살기의 힘겨움, 인간관계의 복잡함이 우리를 아래로 잡아끄는 '마음의 중력'이라면, 이 그림은 그런 아픔의 중력으로부터 해방되어 행복의 나라로 떠오르는 두 사람의 환희와 희열로 가득하다. 그녀와 함께한다면 그는 무중력의 세계를 둥둥 떠다니는 천사의 영혼처럼 자유로워진다. 그녀와 함께 있다면 무엇이라도 할 수 있을 것 같은 뭉클한 자신감이 그림 전체에 그득하다. 그는 키스의 몸짓만을 그린 것이 아니라 '완전한 행복'의 이상향을 그렸다.

목을 활처럼 길게 뒤로 늘려 사랑하는 여인에게 키스를 하는 남자는 이미 피터팬처럼 자연스럽게 허공을 날고 있다. 방금 음식을

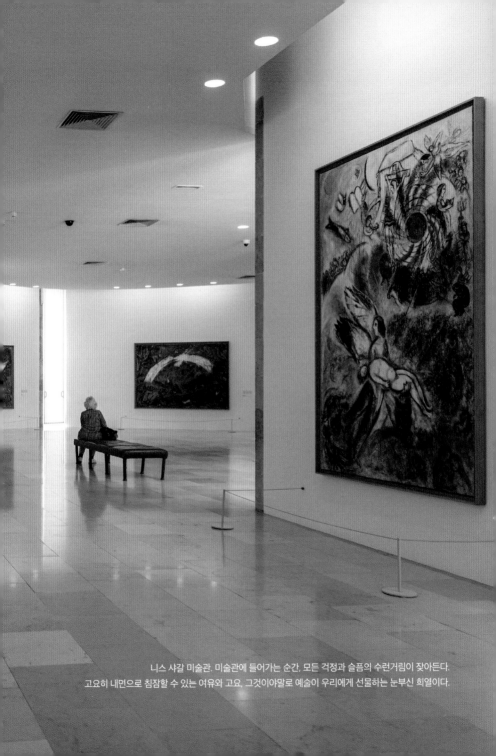

니스 샤갈 미술관. 미술관에 들어가는 순간, 모든 걱정과 슬픔의 수런거림이 잦아든다.
고요히 내면으로 침잠할 수 있는 여유와 고요, 그것이야말로 예술이 우리에게 선물하는 눈부신 희열이다.

먹다 만 듯한 식탁, 화사한 무늬의 장식용 천, 앙증맞은 의자, 새빨간 양탄자 하나하나가 그들이 나눠온 행복의 빛깔과 실루엣을 드러낸다. 이것은 결코 '헛된 환상'이 아니다. 사랑에 빠진 사람들에게는 이 모든 낭만적 환상이 지극한 현실이다.

홀로 남은

외로움에
막막해지면

Edward
Hopper 에드워드 호퍼

도시의 일상 속에서 소외감과 고독감을 표현한 에드워드 호퍼, 그의 작품
〈호텔 방〉은 무미건조한 제목을 뛰어넘어 그보다 더 처절한 감수성을 실
어 나른다.

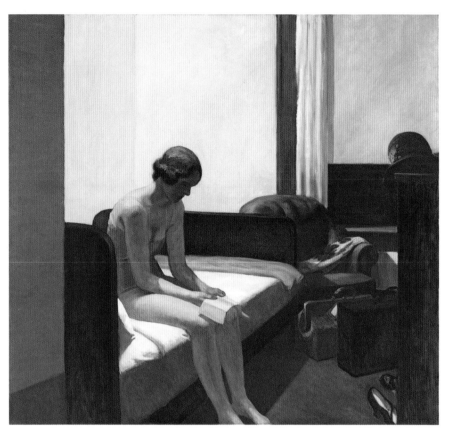

에드워드 호퍼, 〈호텔 방〉

캔버스에 유채, 1931년, 152.4×165.7cm, 티센 보르네미사 미술관

이상하게도 자꾸만 잘못 기억하는 그림이 있다. 그림의 형태는 기억하는데 제목을 자꾸 제멋대로 왜곡하여 기억하는 것이다. 나는 호퍼의 그림을 자꾸만 '호텔 방'이 아니라 '버림받은 여인'으로 기억했다. 정말 그녀는 버림받은 것일까. 누가 이토록 삭막한 방 한구석에 이토록 외로운 사람을 내버려두고 갔을까. 그녀는 누구를 간절히 원했기에 이토록 처절하게 고통받는 것일까. 이름 모를 한 사람의 절망이 시공간의 벽을 뛰어넘어 우리 가슴속까지 전달되는 듯하다. 표정조차 제대로 가늠할 수 없지만, 우리는 그녀의 막막한 고립감을 고스란히 느낄 수 있다. 버림받을지도 모른다는 두려움, 마침내 버림받았다는 깨달음, 어쩌면 살아 있는 한 계속 이렇게 버림받을지도 모른다는 절망감. 우리는 '호텔 방'이라는 무미건조한 제목을 뛰어넘어 그보다 더 처절한 어떤 감수성을 실어 나른다.

이 그림은 나에게 어떤 시간을 향한 초대장처럼 다가왔다. 내가 가장 외로웠던 시간을 향한 초대. 사랑하는 사람으로부터 버림받았을 때, 때로는 연락조차 되지 않을 때, 시간이 지나 간신히 연락할 수는 있지만 차마 다시 돌아와달라고 말할 수 없을 때, 내 부서져버린 자존심 때문이 아니라 그 사람이 일언지하에 나를 거절할

것을 알기에 전화하지 못했던 그 모든 순간, 차라리 사랑 같은 걸 하지 않았다면 결코 몰라도 되었을 그런 쓰라린 아픔이 온몸을 휘 감아 물 한 모금도 제대로 삼킬 수 없는 시간. 그런 순간은 영원한 정지화면처럼 가슴속에 날카로운 상처를 남긴다. 온전히 묘사하려 고 하면 할수록 오히려 이상하게 타자화되는 시간. 분명히 내 것이 었는데 어느새 더 이상 내 것이 아닌 것 같은 처절한 외로움의 시 간. 나 또한 그림 속의 그녀처럼 차마 고개를 들지 못하고 한없이 움츠러들었다. 고개를 숙이면 외로움이 덜 느껴지기라도 할 것처 럼. 그녀는 편지를 읽는 것일까. 시간표를 읽는 것일까. 어쩌면 빈 종이밖에 남기고 가지 못한 그 사람의 마음을 읽는 것일까. 우리는 아무것도 정확히 알아내지 못한다.

그때는 몰랐지만 이제는 알게 된 것들이 있다. 그것은 외로움이 무척 고통스럽지만, 그 외로움의 시간을 어떻게든 버텨내면 내 안 에서 어떤 따스한 목소리가 들리기 시작한다는 것이다. '너는 괜찮 아, 너는 괜찮아질 거야.' '지금은 숨 쉬는 것조차 괴롭지? 하지만 언젠가 괜찮아질 거야. 누군가를 사랑하지 않아도 끝내 괜찮은 너 자신을 발견하게 될 거야.' '너는 사랑만으로 너를 증명하는 존재가 아니야. 사랑 없는 시간, 외로움이 유일한 친구인 시간, 그 어떤 아 름다운 위로도 효과가 없는 시간이 너를 어느 때보다도 단단하게 영글게 할 거야.' 나는 내 안에서 들리는 이런 소리들 덕분에 견딜 수가 있었다. 오랜 시간이 지나 이보다 더 화끈하게 상황을 정리해 버리는 문장을 만났다. "고독은 괜찮지만, 고독은 괜찮다고 말해줄

사람이 필요합니다." 작가 오노레 드 발자크의 명언이다.

발자크는 고독의 비참함과 고독의 아름다움을 모두 뼈저리게 느껴본 작가가 아닐까. 그는 처절한 고독 속에서 『고리오 영감』을 비롯한 최고의 걸작들을 쏟아냈지만, 그 고독 속에서 급속도로 쇠약해지는 자신을 발견했을 것이다. 무언가를 창조해야만 하는 예술가에게 고독은 가장 친한 벗이기도 하지만, 가장 두려운 침략자이기도 하다. 지금 저 아름다운 그림 속에서 홀로 망연자실한 채로 도대체 무엇을 해야 할지 몰라 하는 그녀. 그녀에게 다가가서 말해주고 싶다. 고독은 괜찮다고. 언젠가 이 고독이 생각조차 나지 않을 정도로 당신을 따스하게 감싸줄 사람이 나타날 거라고. 그렇게 이야기해주고 싶다.

085

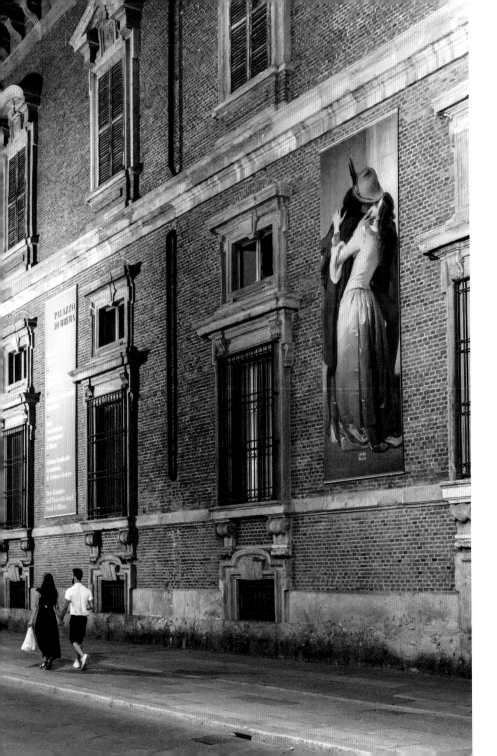

키스 이후,
우리의 사랑은
어디로 갈까

Francesco
Hayez

프란치스코 하예즈

오스트리아에 클림트의 〈키스〉가 있다면 이탈리아에는 하예즈의 〈키스〉
가 있다. 하예즈의 그림 속 연인은 작별의 키스를 나누며 절절한 기운을
뿜어낸다.

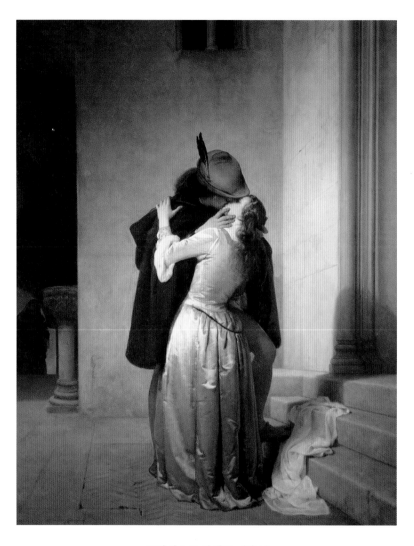

프란치스코 하예즈, 〈키스〉

캔버스에 유채, 1859년, 110×88cm, 브레라 미술관

카프카는 속삭인다. 어떤 사람이 비수처럼 느껴질 때, 날카로운 것으로 당신의 마음을 마구 휘젓고 가슴을 엔다면, 당신은 그를 사랑하고 있는 것이라고. 입 맞추는 연인들의 표정은 행복해 보일 때도 있지만 때로는 비탄에 잠겨 있을 때도 많다.

우리의 발걸음을 멈추게 하는 아름다운 입맞춤의 표정은 하나같이 깊은 슬픔을 담고 있거나 미지의 존재를 향한 신비로운 호기심을 담고 있다. 키스는 그 몸짓의 주인들만이 느낄 수 있는 은밀한 감정의 메신저. 귀가 아닌 입술에 전해지는 귓속말이 바로 키스이므로.

서로를 깊게 포옹하며 마치 이것이 마지막 키스인 듯 절절한 기운을 뿜어내는 프란치스코 하예즈의 〈키스〉 속 두 사람의 모습은 은밀한 격정을 품고 있다. 비밀스러운 사랑을 나누는 듯한 연인은 이제 막 안타까운 작별의 키스를 나누는 듯하다. 남자의 한쪽 다리는 계단 위에 다급한 듯 살짝 걸쳐져 있는데, 그는 급히 떠나야만 하는 상황에서 차마 그냥 갈 수 없어 그녀에게 입을 맞추는 것처럼 보인다. 어두운 건물 안을 온몸으로 환하게 밝히는 여인의 하늘빛 드레스는 남자의 짙은 의상에 대비되어 더욱 현란하게 빛난다.

화려한 비단 드레스를 단정하게 갖춰 입은 여인의 모습과 대비되는 남성의 모습은 어딘가 불안한 방랑자의 기운을 뿜어낸다. 두

사람 사이에는 엄청난 신분의 격차가 도사리고 있는지도 모른다. 이제 곧 멀리 떠날 것만 같은 남자의 얼굴은 보이지 않고, 그런 남자를 눈이 부신 듯 형형하게 바라보는 여인의 눈빛은 꿈을 꾸는 듯 신비롭고 애절하다. 이루어지기 어렵기에 더욱 절절한 사랑의 징표는 이 안타깝고 아름다운 키스로 형상화 된다. 왼쪽 화면 아래 희미하게 보이는 인간의 형상은 이들의 비밀스러운 사랑이 곧 들킬지도 모른다는 위험을 아슬아슬하게 암시하고 있다.

헬레릴과 힐데브란트의 비극적인 사랑 이야기를 담은 그림으로 알려진 프레더릭 윌리엄 버튼의 작품 〈탑 계단에서의 밀회〉는 아일랜드 사람들이 가장 사랑하는 작품 중 하나다. 두 연인은 지상에서의 마지막 키스를 나누는 듯 안타까운 몸짓으로 관객의 마음을 사로잡는다. 이 그림은 중세 덴마크에서 실제로 있었던 사랑 이야기에 바탕을 두고 있다. 자신을 지켜주는 호위무사 힐데브란트와 사랑에 빠진 헬레릴 공주의 아버지는 딸의 러브스토리를 알아챈 후 분노하고, 아버지는 딸의 비밀스러운 연인을 죽이려 한다.

이 장면은 이제 죽음을 앞둔 호위무사가 공주에게 마지막 작별의 키스를 하는 모습을 형상화한 것이다. 직접 입맞춤을 하지 못하고 그녀의 팔에 키스하는 호위무사의 모습은 보는 사람의 가슴을 더욱 아프게 한다. 연인의 마지막 모습을 보는 것이 너무도 고통스러워 서로의 얼굴조차 쳐다보지 못하는 두 사람. 공주의 호위무사 힐데브란트의 얼굴에는 슬픔이 가득하지만 비장함과 당당함이 함께 느껴진다. 그는 죽음을 앞두고 있지만 공주와의 이루어질 수 없

프레더릭 윌리엄 버튼,
〈탑 계단에서의 밀회〉
종이에 수채와 과슈,
1864년, 95.5×60.8cm,
아일랜드 국립미술관

는 사랑을 결코 후회하지 않는 듯하다.

　필사적으로 사랑했으므로 어떤 후회도 없어 보이는 남자와 달리, 공주의 모습은 슬픔으로 무너져 내린다. 이토록 사랑하는 이를 구할 수 있는 힘이 자신에게는 없다는 것을 알기에 공주는 그를 똑바로 쳐다볼 수조차 없다. 이 안타까움 속에서도 두 사람의 몸짓은 지극히 아름답다. 공주의 푸른 드레스는 드넓은 바다가 지닌 가장 해맑고 눈부신 기운만을 모은 듯 완벽한 모습으로 물결친다. 그녀의 기다란 치맛자락은 넘실거리는 파도처럼 화면 전체를 생동감

프레더릭 레이턴,
〈신혼부부〉
캔버스에 유채,
1881년, 145×81cm,
뉴사우스웨일스 주립미술관

있게 물들인다. 그들이 겪어온 그 모든 사랑의 역사를 압축하는 듯
한 이 푸른 드레스는 꺼져감에도 불구하고 빼앗길 수 없는 사랑의
순수성을 상징하는 듯하다.

키스를 일컬어 소크라테스는 "마음을 빼앗는 가장 힘세고 위대
한 도둑"이라 했다. 프레더릭 레이턴의 〈신혼부부〉는 그 위력적인
키스의 마력을 화사한 색감과 따스한 질감으로 담아냈다. 신부가
마음껏 기댈 수 있도록 든든한 기둥처럼 버티고 있는 신랑의 모습,

눈을 뜨고도 꿈을 꾸는 듯한 몽환적 표정으로 남편에게 한껏 기대고 있는 신부의 모습은 완벽한 하모니를 이룬다.

이 그림은 격정적인 키스를 그린 것이 아니기에 더욱 오래 눈길을 끈다. 이 작품에는 필사적으로 사랑을 구하는 자의 격정이 아니라, 행복을 이미 품 안에 가득 넣은 자의 평화가 깃들어 있다. 이마나 볼, 입술이 아닌 손에 키스를 하는 자세는 여성을 '열정의 대상'이 아닌 '존중의 대상'으로 대하는 마음가짐을 보여준다. 순간의 열정을 넘어 영원한 존중의 대상으로 승화하는 여인의 표정은 나른하고도 우아하다. 열정적인 키스가 사랑의 클라이맥스를 표현하는 '찰나의 아름다움'을 추구한다면, 이렇듯 평화로운 키스는 느리고 잔잔하게 지속되는 사랑만이 간직할 수 있는 '영원의 아름다움'을 일깨운다.

키스의 정서에는 달콤한 행복만이 깃들지는 않는다. 영원한 이별의 키스에는 그 어떤 미소나 행복도 끼어들 틈이 없다. 카미유 클로델의 〈포기(사쿤탈라)〉를 보고 있으면, 버림받음에 대한 극도의 두려움이 느껴진다. 비참한 결말을 예지하듯 기진맥진한 여인을 떠받친 채 키스하는 남성의 모습이 절박하고 아슬아슬하다. 여인은 자신이 지닌 모든 열정을 불살라 사랑했지만 이제 기진맥진한 듯 쓰러져가고 있고, 남자는 쓰러지려는 그녀를 안타깝게 받아 안으면서 무릎을 꿇은 자세로 자신들의 위태위태한 사랑을 지탱하려 한다.

인도 문학을 각색한 작가 칼리다사의 희곡 작품인 『사쿤탈라』에

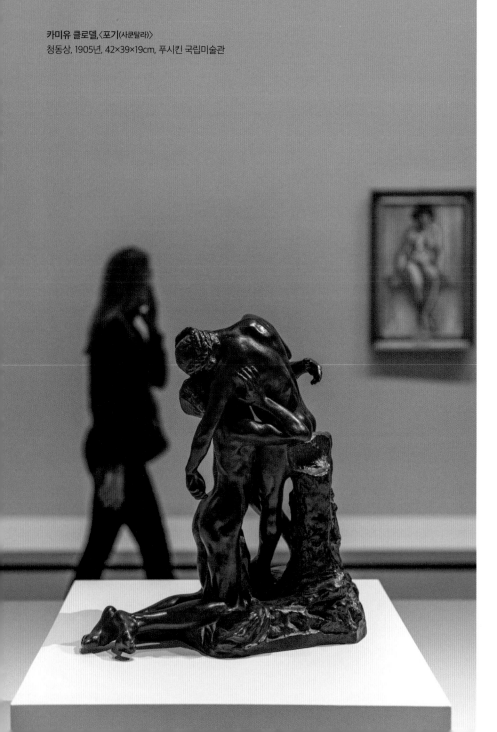

카미유 클로델,〈포기(사쿤탈라)〉
청동상, 1905년, 42×39×19cm, 푸시킨 국립미술관

서 여주인공은 왕에게 버림받고 고통스러운 세월을 보낸다. 희곡에서 사쿤탈라는 자신에 대한 모든 기억을 잊은 왕에게 버림받지만 나중에 극적인 재회를 하게 됨으로써 사랑을 되찾게 된다. 하지만 현실 속에서 카미유 클로델은 다시는 로댕에게 되돌아갈 수 없었다. 이 작품에서는 로댕의 아내에게 심한 죄책감을 느끼면서도 로댕을 향한 사랑을 포기할 수 없었던 그녀의 끊임없는 불안이 감지된다. 언젠가는 비참하게 버려지게 될 것을 예감했던 그녀의 비극적인 사랑은 안타까운 키스의 몸짓으로 형상화된다. 카미유 클로델은 로댕의 아틀리에에서 조수로 일했는데, 그녀의 눈부신 재능은 금세 로댕의 눈에 들어왔고 둘은 사랑에 빠졌다. 하지만 로댕은 결국 아내에게 돌아갔고, 카미유는 평생 정신병원에 갇혀 지내며 새로운 작품을 창조할 수 있는 기회마저 박탈당했다.

이 작품에서 키스는 단순한 접촉이 아니라 쓰러지려는 그녀를 간신히 지탱하고 있는 무게중심이다. 남자의 애틋한 키스가 바닥에 허물어지려는 그녀의 아슬아슬한 육체를 절박하게 떠받쳐주고 있다. 키스는 마치 놀이기구 시소의 중심처럼 여인의 무게와 남자의 무게 사이에서 절묘한 균형을 일구어낸다. 사랑의 절정에 다다른 순간, 사랑의 비극적 결말을 예감하는 여인의 뼈아픈 공포가 느껴진다. 사랑의 슬픔을 온몸으로 깨닫는 순간, 키스는 어떤 말로도 대신할 수 없는 '몸으로 쓴 편지'가 되어 연인의 가슴을 도려낸다.

오스트리아에 클림트의 〈키스〉가 있다면 이탈리아에는 하예즈의 〈키스〉가 있다. 그림 속 그녀가 입은 드레스의 재질과 똑같은 원단이 그림 근처에 비치되어 있어 관객들은 이 천을 직접 만져볼 수도 있다. '만질 수 있는 그림 속 드레스'라니, 미술관 측의 배려가 뭉클하다.

서로에게
몰입할 때
사라지는 것들

Constantin
Brâncuși 콘스탄틴 브랑쿠시

브랑쿠시의 〈키스〉에는 '코'의 흔적이 아예 사라지고 없다. 숨 쉴 틈 없이
서로에게 몰입하는 두 사람의 사랑은 입체적인 몸의 형상조차 납작하게
만들만큼 강력하다.

콘스탄틴 브랑쿠시는 키스를 형상화한 수많은 조각 작품을 남겼는데, 그의 작품들은 점점 키스의 형상을 과감하게 기하학적으로 추상화한다. 인물의 생김새와 미세한 표정 등은 거의 생략된 채 '키스를 위해 필요한 최소한의 그 무엇'만을 남겨놓은 느낌이다. 〈키스〉는 '누가' 키스하는지보다 '키스란 무엇인가'를 형상화한 것 같다. 브랑쿠시에게 키스란 무엇보다도 '포옹'에서 시작되는 듯하다. 두 팔로 서로를 부서질 듯 껴안고 있는 두 사람은 '둘'이긴 하나 이미 '하나'로 용해되고 있는 중이다.

브랑쿠시의 〈키스〉에는 '코'가 보이지 않는다. 영화 〈누구를 위해 종이 울리나〉에서 배우 잉그리드 버그만은 첫키스를 하며 키스할 때 코를 어떻게 해야 할지 언제나 궁금했다고 고백한다. '코의 위치'야말로 키스의 장애물인 것이다. 그런데 브랑쿠시의 키스는 '코 따위는 없어져도 좋다'는 듯이, 두 남녀의 코의 흔적이 아예 사라지고 없다. 3차원 공간에 두 사람의 코를 입체적으로 만들었다면 저토록 혼연일체가 된, 3차원인데도 불구하고 2차원의 납작한 느낌을 주는 유머러스한 키스 장면이 연출되지는 못했을 것이다.

키스할 때 필요한 건 상대를 응시할 눈과 상대를 꼭 휘감을 팔, 그리고 입술뿐이다. 완벽히 하나를 이루는 데 있어 코는 거추장스

콘스탄틴 브랑쿠시, 〈키스〉

석회암, 1916년, 58.4×33.7×25.4cm, 필라델피아 미술관

러울 뿐이다. 브랑쿠시는 코를 과감히 제거함으로써 키스할 때는 코가 존재한다는 사실 자체를 잊어버린 두 연인의, 서로를 향한 완벽한 몰입을 형상화해냈다. 코가 없어도 좋다. 코가 어디로 도망갔는지도 모른 채로 서로의 존재에 완벽히 몰입하고 있는 두 사람으로 인해 '키스란 무엇인가'라는 대답은 완성된다.

'코'로 상징되는 자존심이 사라진 공간에는 오직 사랑의 들숨과 날숨만이 남는다. 숨을 쉬는 장소로서의 생물학적 필요성마저 제거됨으로써 숨 막힐 듯한(breathless), 또는 숨소리마저 빼앗겨버릴 듯한(breathtaking) 열정의 시간은 완성된다. 숨 쉴 틈도 없이 서로에게 완전히 몰입하는 두 사람의 사랑은 코는 물론 서로의 입체적인 몸의 형상조차 납작하게 만들 만큼 강력하다. 나는 이 작품을 통해 키스하는 동안 '내가 어떻게 보일 것인가'에 대한 관심이 완전히 제거된 상태, '타인의 시선에 대한 의식' 자체가 사라져버린 황홀경의 상태를 본다.

로댕의 〈키스〉역시 자세히 살펴보면 그 둘 사이의 경계를 좀처럼 찾아볼 수 없다. 그들이 과연 남과 여 둘의 결합인지조차 희미해지는 순간이 느껴진다. 아무리 뱅뱅 돌며 관찰해도 그들의 입술을 찾을 수 없다. 남녀 각각의 입술 찾기를 포기하고 그들의 키스를 멀리서 다시 바라보면 그 둘은 애초에 '둘'이 아님을 보게 된다. 사랑이라는 기적의 연금술로 서로를 용해한 이들. 그들의 키스는 둘이 아닌 하나의 아름다움을 생생히 증언한다. 둘이 따로따로 하나이기를 포기하는 순간, 고독한 두 영혼은 이렇듯 아름답게 하나가 된

오귀스트 로댕, 〈키스〉
대리석, 1882년, 181.5×112.5×117cm, 로댕 미술관

다. 이들의 키스는 삶과 죽음의 경계, 사랑의 끝과 시작의 경계까지 해체해버리는 사랑의 아름다움을 생생하게 증언한다.

사랑은 모든 이질적인 재료를 우주의 용광로에 녹여 매번 새로운 주사위를 던진다. 사랑으로 잉태된 새로운 생명이라는 주사위를. 사랑이 유일하게 배제하는 것이 있다면? 그것은 바로 배제 그 자체이다. 철학자 미셸 세르의 말처럼 사랑은 배제를 배제하는 것이기에. 그 무엇도 배제할 수 없는 사랑의 너무 크고 깊은 울타리가 우리를 마침내 끌어안을 것이기에.

영원히
박제하고 싶은
사랑의 순간

Gustav Klimt

구스타프 클림트

클림트의 〈사랑〉은 최고조로 달아오른 설렘과 열정의 온도와 빛깔을 담고 있다. 수많은 사람이 연인을 지켜보고 있지만, 그들의 눈망울에는 오직 서로만이 그득하다.

키스보다 더 좋은 유일한 순간은 키스를 나누기 직전이라는 말이 있다. 그가 그녀의 얼굴을 눈부시게 바라보며 그녀를 숨 막히게 만드는 바로 그 순간. 연인들의 감정은 절정에 달한다. 클림트의 〈사랑〉은 바로 이 순간 최고조로 달아오른 설렘과 열정의 온도와 빛깔을 그림 가득 담았다. 주변이 온통 어둠으로 휩싸이고 이 순간에는 오직 두 사람만이 존재하는 듯한 행복한 착시 효과. 사실 세상은 그들을 보고 있다. 천사 같은 미소를 띤 에로스도, 그들의 사랑을 질투하는 듯한 악마도 그들을 보고 있다.

수많은 사람이 그들을 보고 있지만, 그들의 눈망울에는 오직 서로의 얼굴만이 그득하다. 사랑한다는 것은 '사랑하지 않는 사람들'을 배제하는 것이다. 세상 모든 사람은 '그 밖의 사람들'이 되어버리고, 오직 그 사람만이 커다랗게 도드라져 보인다. 눈을 감고 키스를 기다리는 여인의 몸짓은 키스가 시작되기 전의 황홀경을 드러낸다. 그런 여인의 사랑스러운 표정을 그윽하게 바라보는 남자의 시선에는 망설임과 도취, 냉정한 관찰과 통제의 욕망이 동시에 느껴진다. 여인은 투명하고 순정하게 키스를 갈망하지만, 남자의 머릿속은 복잡하게 뒤얽혀 있는지도 모른다.

함께 있으면서도 서로 다른 생각을 하는 연인들, 사랑을 둘러싼

구스타프 클림트, 〈사랑〉

캔버스에 유채와 금박, 1895년, 62.5×46.5cm, 빈 미술사 박물관

그 수천 년의 동상이몽이 바로 사랑의 본질이라고 증언하는 것 같은 작품이다. 황금빛이지만 절제되고 차분한 느낌을 주는 프레임에 장식된 분홍색 장미 덩굴은 '영원히 간직해두고 싶은 순간'을 포착하고자 하는 예술가의 소망을 드러낸다. 그러나 이 아름다운 분홍색 장미꽃은 언젠가는 시들 것이다. 이 순간은 아마 그들의 사랑에 있어서 가장 결정적인 순간일 것이다. 이 순간이 지나면, 그들의 사랑은 어쩌면 내리막길을 향해 치닫게 될지도 모른다. 열정을 원동력으로 한 낭만적 사랑은 그렇게 '필멸의 운명'을 대가로 한다. 불꽃처럼 타오르다가 연기처럼 사라져갈 사랑은 연인들에게 축복이자 저주가 된다.

"키스는 더 이상 말이 불필요할 때 말을 멈추기 위해 본능적으로 고안된 사랑스러운 속임수입니다." 배우 잉그리드 버그만의 재치 넘치는 명언이다. 사랑하는 마음이 넘쳐날 때, 아무리 구구절절 말로 표현해봐야 뭐하는가. 단 한 번의 키스이면 족할 것을. 클림트의 〈키스〉도 바로 그런 사랑스러운 속임수처럼 보인다. 이 안타까운 사랑의 순간을 영원히 박제하고 싶은 마음. 두 사람의 키스를 넘어 '인류에게 키스란 무엇인가'를 눈부신 정답처럼 보여주는 그런 그림. 클림트의 '키스'는 입술과 입술이 마주치는 키스가 아니라서 더욱 신비롭다. 그녀의 볼에 입 맞추는 남자의 얼굴은 보이지 않는다. 더욱이 그녀는 눈을 감고 있다. 두 사람의 눈빛이 보이지 않기 때문에 우리는 그들의 '눈 감은 마음'을 상상할 수 있게 된다. 눈을 감은 그녀의 마음속에는 어떤 생각이 휘몰아치고 있을까.

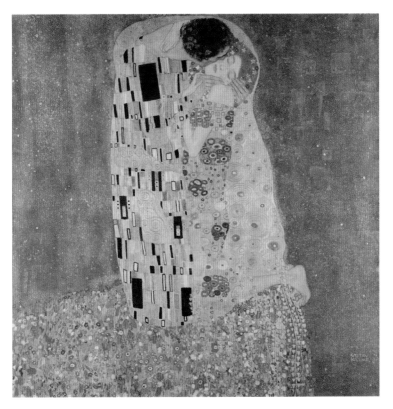

구스타프 클림트, 〈키스〉
캔버스에 유채, 1908년, 180×180cm, 벨베데레 미술관

나는 이 그림을 보고 또 보기 위해 오스트리아 비엔나 벨베데레 미술관을 세 번이나 방문했다. 첫 번째 방문 때는 사진 촬영이 금지되어 있었다. 그때 나는 이 그림 앞에 그냥 주저앉고 싶었다. 상상을 초월하는 아름다움, 인간이 감당하기에는 너무 과도한 아름다움처럼 느껴졌기에. 어안이 벙벙할 정도로 소름끼치는 아름다움

앞에서 나는 침묵했다. 아무 말도 할 수 없었고 글 또한 쓸 수 없었다. 사람이 이렇게 아름다운 것을 보고 즐겨도 되나. 왠지 불경스러운 비밀을 들킨 것 같은 느낌이 들 정도로, 나는 이 그림의 '아름다움' 그 자체에 매혹되었다.

두 번째 방문 때는 이 그림에 '나의 사랑'을 비추어보았다. 나는 이토록 누군가를 사랑한 적이 있었나, 회한이 밀려들었다. 생의 마지막을 예감하게 만드는, 마치 벼랑 끝처럼 보이는 저 주인공의 발끝을 보라. 이제 생의 마지막 키스를 나누는 듯 보이는 이 커플의 사랑은 분명 목숨을 걸어도 아깝지 않은 그런 사랑일 것이었다. 나는 이렇게까지 사랑하지 못했는데, '내 사랑은 얼마나 지나치게 평범하고 소박한가'라는 생각으로 괴로워졌다. 거대한 아름다움 앞에 '한없이 작아지는 느낌'에 가슴이 아렸다.

세 번째 방문 때는 '그녀는 정말 행복한 것일까'라는 생각에 사로잡혔다. 그녀는 이 불멸의 키스로 인해 정말 행복해진 걸까. 아닐 수도 있지 않을까. 저 비정상적으로 비틀린 발가락을 보라. 그녀는 고통스럽지 않았을까. 벼랑 끝으로 내몰린 뒤에도 어떻게든 마지막까지 버텨보기 위해 애쓰는 발이 아닌가. 그러자 이 두 남녀를 여기까지 내몬 상황이 무엇일까, 비극의 기원은 어디일까 질문해보게 되었다. 사랑을 그저 사랑이게 내버려두지 않는 모든 상황들이 가슴 아픈 비극일 것이다. 나는 그녀가 견뎌야 하는 아픔에 동화된 나머지 '진짜 이런 상황은 아닐 거야, 이것은 한 남녀의 진짜 이야기가 아니라 인류의 사랑 자체의 상징이거나 우화일 거야'라는 상

상에 사로잡혔다. 그렇게 생각하지 않으면 이 그림은 감당할 수 없는 비극이 되어버리기에. 나라면 내가 사랑하는 사람을 이렇게 벼랑 끝으로 내몰지 않으리라는 굳은 다짐까지 해보았다.

이 세상 모든 아름답고 슬픈 사랑은, 이렇게 사랑하는 연인들을 벼랑 끝으로 내모는 고통스러운 통과의례를 통해서 완성되지 않았을까. 그럼에도 나는 이제 그녀의 사랑보다는 그녀의 행복을 응원하고 싶어졌다. 이토록 사랑스러운 그녀를 이렇게 가파른 벼랑 끝으로 내몰지 말아달라고. 그녀를 부디 이 세상 속에서 눈부시게 사랑하게 해달라고, 위대한 예술가 클림트에게, 그리고 이 무정한 세상에 간절히 부탁하고 싶어진다.

미움 속에서도
싹트는
뜻밖의 사랑

Jacopo Tintoretto

야코포 틴토레토

〈은하수의 기원〉에는 자신이 가장 증오하는 대상에게 자신의 가장 소중한 것을 줘버린 헤라의 당황한 표정이 코믹하면서도 사랑스럽게 묘사되어 있다.

올림포스 최고의 여신이었지만 남편 제우스의 바람기만은 잡지 못했던 헤라. 그녀는 결혼과 출산을 도와주는 여신의 본래 업무보다 남편의 여자들에 대한 질투와 복수의 행적으로 더 잘 알려져 있다. 그녀는 셀 수도 없는 제우스의 혼외정사로 태어난 자녀들을 저주하고 괴롭히는 일도 게을리하지 않았다.

　　제우스의 여자들이 낳은 자식들이라면 살인 행위까지 서슴지 않았던 강심장 헤라에게도 위협적인 강적이 있었으니, 바로 헤라클레스였다. 헤라와 헤라클레스의 관계는 증오와 복수로 점철되어 있지만 야코포 틴토레토의 〈은하수의 기원〉은 그들의 관계가 결코 단순한 증오로만 재단될 수 없음을 보여준다. 그림에서 제우스는 헤라가 잠든 틈을 타 버려진 아기 헤라클레스에게 젖을 물리려고 그녀에게 다가든다. 헤라의 젖을 먹는 사람은 영생을 얻게 되기에.

　　아기 때부터 맨손으로 뱀을 눌러 죽였던 헤라클레스의 힘이 얼마나 셌던지, 헤라는 젖을 깨무는 아기의 엄청난 입술 힘에 깜짝 놀라 잠이 깬다. 황급히 아기의 입술을 때려 하지만 젖을 물고 놓지 않으려는 아기의 입술 힘이 너무 센 나머지 그 순간 헤라의 젖이 분수처럼 뿜어져 나온다. 그때 헤라의 젖(milk)이 하늘로 뿜어져 올라가 아름다운 길(way)을 만들었고, 그것이 은하수(the Milky Way)

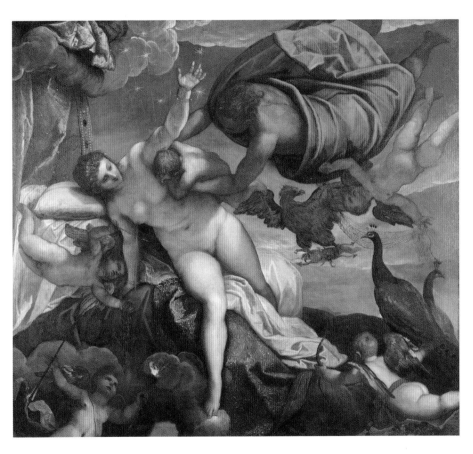

야코포 틴토레토, 〈은하수의 기원〉

캔버스에 유채, 1575년, 150×168cm, 런던 내셔널 갤러리

가 되었다고 한다.

〈은하수의 기원〉에는 자신이 가장 증오하는 대상에게 자신의 가장 소중한 것을 주어버린 헤라의 당황한 표정이 코믹하면서도 사랑스럽게 묘사되어 있다. 헤라는 이후 헤라클레스를 끊임없이 괴롭히고 징벌하지만, 그녀가 에우리스테우스를 부추겨 헤라클레스에게 부과한 열두 개의 과제가 모두 완수되자 자신의 딸 헤베를 헤라클레스에게 시집보낸다.

헤라클레스(Hercules)의 이름은 아이러니하게도 '헤라의 영광'이다. 헤라의 치욕이었던 헤라클레스는 헤라가 부과한 열두 가지 과제를 무사히 완수함으로써 헤라를 욕되게 한 것이 아니라 오히려 헤라를 명예롭게 했기 때문이다. 헤라클레스는 헤라의 인정을 받기까지 도저히 인간이 이겨낼 수 없는 온갖 과제들을 해냈다. 헤라클레스는 헤라의 증오를 사랑으로 바꾼 아름다운 메신저가 된 것이다. 아기 때부터 헤라클레스를 저주했던 헤라인들 마음이 편했을까. 신의 아내라고 하여 자비를 타고난 것은 아니었다. 헤라의 용서야말로 헤라의 영광이었던 것이다. 헤라는 도저히 용서할 수 없는 남편의 죄의 흔적을 끝내 사랑으로 품어 안는다.

신화 속 영웅이 아름다운 이유는 그들이 평범한 인간은 도저히 흉내 낼 수 없는 권능을 지녀서가 아니라, 인간이 도저히 받아들일 수 없는 고통이 곧 삶이라는 것을 용감하게 인정하고 그 '고통 = 운명'을 무한히 사랑했기 때문이다. 신화 속 영웅들은 지긋지긋한 고통과 싸우면서, 저마다의 무기로 저마다의 사랑과 눈물로 그 고통

을 자신의 에너지로 바꾼다. 신화 속 영웅에게는 고통이야말로 운명을 빚는 최고의 조각칼이다.

미움은 사랑을 잠식한다. 증오, 원망, 서운함, 복수심, 이런 부정적인 감정들이 사랑에 끼어들면, 인생은 걷잡을 수 없이 추락한다. 그래서 나는 헤라의 질투심 어린 사랑이 늘 가여웠다. 그녀는 왜 한 번도 여유로운 마음을 보여주지 않을까. 물론 현대 여성이라면 이런 제우스 같은 바람둥이는 단호하게 피하는 것이 상책이다. 그러나 안타깝게도 올림포스의 12신은 이혼을 할 수 없었다. 헤라는 엄연히 올림포스 최고의 여신 중 하나였으며 자기 자리를 아무렇게나 버릴 수 없었다. 제우스의 그칠 줄 모르는 바람기가 물론 괴로웠겠지만, 나는 헤라가 제우스를 징벌하는 것이 아니라 제우스가 사랑한 '여성들'을 괴롭히는 것이 못내 안타까웠다. 잘못은 제우스를 어떻게든 피하려고 했던 여성들이 아니라 제우스에게 있기에. 그런데 틴토레토의 이 그림은 처음으로 헤라를 '질투의 여신'이 아닌 '용서의 여신'으로 새롭게 창조해내는 것처럼 보인다.

이 그림에서는 세 인물 모두 안간힘을 다해 자기 것을 지키려 분투하고 있다. 제우스는 어떻게든 자신의 아들 헤라클레스에게 영생을 얻게 해주기 위해 곤히 잠든 헤라의 침실에 살금살금 숨어들었을 것이다. 아기는 헤라의 모유를 얻어먹기 위해 그야말로 온 힘을 다해 모르는 여인의 가슴을 붙들고 떨어지지 않는다. 살아야 한다는 본능, 배고픔이라는 본능, 그리고 어쩌면 사랑받고 싶은 본능 때문 아니었을까. 헤라는 또 어떤가. 헤라는 자신의 소중한 모유를

남편이 밖에서 낳아온 자식에게 주고 싶지 않았을 것이다. 하지만 당황한 기색을 감추지 못하는 헤라는 잠이 덜 깬 상태이고 이 상황이 너무 어처구니없다는 표정이다. 그리하여 다른 그림 속의 어떤 헤라보다도 '미움에 사로잡히지 않은 표정'을 하고 있다. 미움이나 분노, 질투가 아직 그녀의 마음을 점령하지 않은 상태라면, 헤라는 저토록 순진하고 해맑은 표정을 지을 수 있는 여성이었던 것이다.

제우스는 아들을 사랑하기에 신의 체면 따위는 내려놓고 그토록 무서운 아내 헤라의 침실에 몰래 숨어들었고, 헤라는 낯선 아기의 촉감과 그 놀라운 입술 힘에 놀라 서둘러 몸을 빼내려 한다. 아기는 다만 살아남기 위해, 다만 사랑받기 위해 모르는 여인의 가슴을 꽉 깨문다. 이 모든 살아남기 위한 몸부림이 못내 눈물겹다. 우리는 모두 불완전하지만, 그럼에도 불구하고 저마다 최선의 사랑을 얻기 위해 분투하는 것 같아서. 이 그림의 아름다움을 완성하는 것은 '은하수의 기원'이라는 경이로운 제목이다. 헤라의 모유가 하늘 높이 뿜어져 올라가 저 푸르른 밤하늘의 은하수가 되었다니, 이제 밤하늘의 은하수를 바라볼 때마다 제우스와 헤라와 헤라클레스의 이토록 눈물겨운 마주침이 떠오르지 않을까.

당신과 나를 향한
가장 아름다운
환대

Sandro
Botticelli

산드로 보티첼리

우피치 미술관의 상징이자 가장 인기 있는 그림인 〈비너스의 탄생〉. 비너스의 찬란한 아름다움에 관하여 더 말해 무엇하겠는가. 이 그림에서 내가 주목하는 것은 바로 계절의 여신 호라이의 '환대'다.

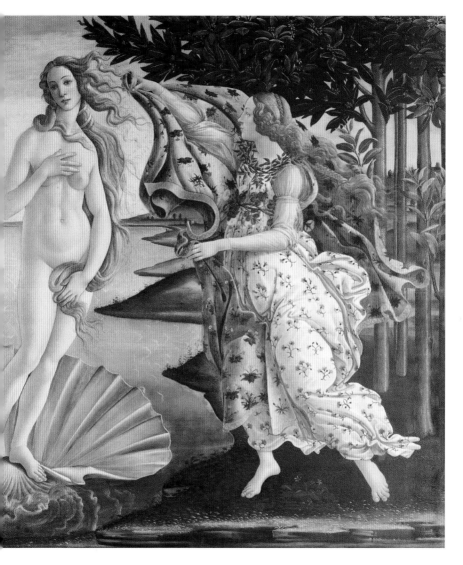

산드로 보티첼리, 〈비너스의 탄생〉

캔버스에 템페라, 1484~1485년, 172.5×279cm, 우피치 미술관

비너스의 아름다움을 나타낸 그림은 수없이 많지만, 역시 전 세계 사람들이 가장 좋아하는 비너스는 바로 산드로 보티첼리의 〈비너스의 탄생〉일 것이다. 우피치 미술관에 가면 모두들 마치 루브르 박물관에서 모나리자를 찾아 일렬로 행진하듯 보티첼리의 비너스 앞으로 당당하게 전진한다. 보티첼리의 비너스는 우피치의 상징이자 가장 인기 있는 그림이기 때문에 도저히 그림 앞에서 '인증샷' 사진도 혼자서 찍을 수가 없다. 늘 수많은 인파에 둘러싸여 있어서 단독으로 촬영하는 것은 거의 불가능하다. 비너스의 찬란한 아름다움에 관하여 더 말해 무엇하겠는가. 내가 이 그림에서 더 주목하고 싶은 주제는 바로 꽃무늬 망토를 바람에 펄럭이며 비너스에게 다가가는 존재, 계절의 여신 호라이의 '환대'다.

누군가 '환대'란 무엇이냐고 물어본다면 나는 이 그림을 보여드리고 싶다. 환대란 바로 저렇게 하는 거라고. 맨발로 뛰어나와 온 마음으로 누군가를 아무런 거리낌 없이 온전히 받아들이는 것이라고. 그가 춥지 않을까 걱정하며 미리부터 포근하고 아름다운 망토를 준비하고, 최대한 빨리 달려가 그에게 망토를 덮어주고 싶은 그런 따스한 마음이라고. 그가 배고프지 않을까, 그가 외롭거나 슬프지 않을까 미리부터 염려하면서 '내가 무엇을 줄 수 있을까' 궁리

하는 마음이야말로 환대의 마음이 아닐까.

팬데믹 시대를 거치며 더욱 각박해진 사회에서 예전보다 부족해진 것이 바로 이 환대의 마음이다. 현대인의 타인에 대한 두려움은 팬데믹을 거치며 더 커졌다. 타인이 바이러스를 옮기지 않을까하는 공포, 무례한 타인들로부터 상처 입어 점점 더 타인을 두려워하게 되는 마음. 그런 두려움과 공포가 내 마음을 사로잡을 때마다, 나는 포근한 망토를 잽싸게 품어 안고 맨발로 달려 나와 마치 온 세상의 따스함을 비너스에게 다 퍼주려고 작정한 듯한 이 아름다운 계절의 여신 호라이의 마음을 생각한다.

어서 빨리 육지 쪽으로 떠밀려 내려가라고 힘차게 바람을 불어넣어주는 서풍의 신 제피로스와 그에게 안긴 산들바람의 여신 아우라의 모습도 사랑스럽다. 타인을 두려워하지 말고 세상 밖으로 나가는 것을 겁내지 말고, 얼른 일단 부딪쳐보라고 부추기는 것 같아서. 수줍게 머리카락과 오른손으로 몸을 살짝 가리고 깊은 생각에 잠긴 듯 아련한 표정으로 먼산 바라기를 하고 있는 비너스는 얼마나 사랑스러운가. 이 그림에는 뾰족한 것, 각진 것, 위협적인 것이 아무것도 없다. 꽃잎 하나하나, 조개껍데기 모서리 하나하나조차 그 누구도 다치지 않게 정성스레 사포질한 듯하다. 온 세상이 이런 아름다움으로 충만하다면 얼마나 좋을까.

사랑의 여신 비너스가 사랑하는 대상은 단지 매력적인 타인만이 아니다. 비너스가 가진 최고의 장점 중 하나는 자기 자신을 끝없이 사랑하는 것이다. 그녀는 아무 것도 후회하지 않고, 그 누구에게도

무릎 꿇지 않으며, 어느 곳에서나 당당함을 잃지 않는다. 그녀는 우리에게 이렇게 속삭이는 듯하다. 사랑의 여신이 자신의 아름다움에 감탄하듯 스스로를 향해 감탄해보라고. 타인에 대한 두려움을 잊은 사랑, 자기혐오나 콤플렉스 따위는 저 멀리 던져버린 듯한 비너스의 당당함. 그리고 타인을 향한 무한한 환대의 정신을 실천하는 계절의 여신 호라이의 따스함을 모두 갖춘 그런 사람이 되고 싶어진다.

그 사랑의 방식을 강요하지 마세요

줄리오 바르젤리니

Giulio Bargellini

바르젤리니가 그린 〈피그말리온과 갈라테이아〉에서 갈라테이아는 피그
말리온의 마음을 처음부터 다 알고 있었다는 듯 유쾌한 표정으로 꽃송이
를 선뜻 내민다.

피그말리온을 생각하면 언제나 '좋으면서도 미운' 감정이 한꺼번에 찾아든다. 자신이 만든 조각상과 사랑에 빠져 그 조각상을 사람으로 변하게 해달라고 비는 예술가라니. 상상을 현실로 만들려는 그 간절함이 이해가 되지만, 자신의 피조물이 자신을 당연히 사랑할 거라고 믿는 그 이기심이 못내 아쉽다. 갈라테이아의 입장은 어떤가. 갈라테이아는 태어나자마자 처음 보는 남자와 사랑에 빠져야 하는 숙명 아닌가. 이건 한참 불공평한 처사다.

그런데 이런 내 마음을 달래주는 뜻밖의 작품이 바로 바르젤리니의 그림 〈피그말리온과 갈라테이아〉였다. 이 작품에서 갈라테이아는 처음부터 자신은 다 알고 있었다는 듯 유쾌한 표정으로 아름다운 꽃송이를 선뜻 내민다. 피그말리온의 고백을 듣지 않고, 자기가 먼저 고백하겠다는 듯. 네가 나를 사랑하니까 내가 사랑을 주겠다는 그런 수동적인 방식이 아니라 내가 먼저 너를 사랑해버리겠다는 듯이 당당하고 유쾌한 저 표정을 보라.

피그말리온은 자신이 갈라테이아를 창조해놓고도 갈라테이아의 이 주체적인 몸짓에 화들짝 놀라는 모습이다. 조각상이었던 갈라테이아가 어느새 사람으로 변해가는 것도 놀라운데, 그것도 모자라 어디서 구했는지 모를 꽃송이를 하나 불쑥 내미는 저돌성이라

줄리오 바르젤리니, 〈피그말리온과 갈라테이아〉

캔버스에 유채, 1896년, 90×130cm, 이탈리아 국립현대미술관

니. 나는 이런 갈라테이아가 좋다. 사랑할 땐 사랑하더라도 그 시작은 내가 할 테다. 사랑에 빠지더라도 결코 네가 하자는 대로 다 끌려다니지 않을 거다. 그런 느낌을 주는 갈라테이아가 마치 '이제야 정신을 차린 나' 같아서 좋다.

나는 사랑할 때 수동적이었다. 한 번도 내가 먼저 상황을 이끌어가지 못했다. 내가 좋아하는 사람이 나에게 먼저 고백해주기를 기다리기만 했고, 막상 고백을 받았을 때도 기쁘기보다는 불안하고 두려웠다. 이 사랑이 오래가지 못할까 봐. 이 사랑이 진짜가 아닐까 봐. 기쁨이 찾아오기도 전에 결코 내게는 그런 일이 오지 않을 거라고 예상하기. 기쁨이 찾아오더라도 마치 헛된 신기루처럼 취급하기. 행복한 순간이 마침내 찾아왔을 때도 이건 오래가지 못할 거라고 애써 부인하기. 그것이 내 사랑의 바보 같은 수동성이었다.

그래서 나는 이런 갈라테이아가 좋다. 창조주의 우월성을 정면으로 부정하는 갈라테이아. '나는 너의 피조물이지만 결코 네가 명령하는 대로 움직이지 않을 거야. 내가 네 덕분에 태어나기는 했지만, 나는 내가 먼저 사랑을 결정하고 그 사랑을 실천하고 그 사랑의 약속을 지키는 사람이 될 거야. 그런데 넌 어떠니? 하하, 뭘 그렇게 부끄러워하고 그래. 내가 널 사랑하겠다고. 내가 널 웃게 해주겠다고. 그러니까 이 꽃 받아, 부끄러워 말고.' 이렇게 이야기하는 듯한 갈라테이아의 저 천진난만함과 저돌성이 미치도록 좋다. 싱긋 미소 지으면서 뭔가 거부할 수 없도록 상대방을 사로잡는, 그 당당함이 너무 좋다. 여러분의 자존감을 빼앗아가며 사랑을 강요하는 누

군가가 있다면 이 그림을 떠올려보자. 이 그림 속 갈라테이아를 바라보며 끊임없이 '상상의 대화'를 지어내다 보면, 어느새 우리는 사랑의 대상이 되기를 기다리는 존재가 아니라 사랑의 주체가 되기로 결정하는 존재로 변신한다.

17

가혹한
사랑의
운명 앞에서

존 윌리엄 워터하우스

John
William
Waterhouse

아도니스를 껴안은 비너스는 이제 사랑의 달콤함을 넘어 사랑의 비극성
을 깨달은 여신이 되었다. 사랑은 우리가 전혀 예기치 못했던 순간에 찾
아오고, 우리가 결코 준비할 수 있는 시간을 주지 않은 채 떠나가버린다.

존 윌리엄 워터하우스, 〈깨어나는 아도니스〉
캔버스에 유채, 1899년, 96×188cm, 개인 소장

비너스가 가장 떠들썩하게 만났던 불륜의 상대가 마르스였다면, 비너스가 가장 절실하게 사랑했던 연인은 바로 아도니스였다. 아도니스에게는 제우스 같은 신통력도 없고, 마르스 같은 파괴적 매력도 없었으며, 헤르메스 같은 재치와 유머는 더욱 없었다.

하지만 아도니스에게는 필멸의 존재만이 가진, 찰나의 순수성, 찰나의 아름다움이 있었다. 아도니스의 아름다움은 곧 사라질 것이기에 더욱 절절한 것이었다. 아도니스는 사냥에 미친 젊은이였고, 비너스는 신의 예지력으로 아도니스가 사냥으로 인해 죽게 될 것을 이미 알고 있었다. 비너스는 어떻게든 이 가혹한 운명을 바꿔보려 한다. 바꿀 수 없다는 것을 알면서도.

비너스는 아도니스가 죽게 될 것을 염려해 어떻게든 그를 보호하려 한다. 그녀는 깨어 있는 모든 시간을 아도니스와 함께한다. '오늘은 제발 사냥을 나가지 말아달라'고 아도니스에게 매달려 아이처럼 조르기도 한다. 하지만 아도니스는 혈기왕성한 젊은이였다. 누구도 그의 열정을 막을 수가 없었다. 어느 날 비너스가 잠시 자리를 비운 사이, 아도니스는 기어이 사냥을 나간다. 비너스가 '공포를 모르는 동물은 죽이지 말라'고 당부를 해두었지만, 아도니스는 지

금껏 자신이 본 동물 중 가장 커다랗고 무섭고 두려움을 모르는 동물인 야생 멧돼지를 사냥하려 한다.

얄궂게도 그 멧돼지는 이제 '가버린 시절의 옛 연인' 마르스가 변신한 것이었다. 비너스와 아도니스의 공공연한 애정행각을 보고 타오르는 질투심을 느낀 마르스가 아도니스를 죽이려 한 것이다. 비너스는 결국 질투와 분노에 사로잡힌 사나운 멧돼지의 공격으로 죽어버린 아도니스의 시체를 부여잡고 절규한다. 존 윌리엄 워터하우스의 〈깨어나는 아도니스〉는 두려움에 사로잡힌 채 아도니스를 깨우려는 비너스의 공포를 애절하게 담고 있다. 화가는 비너스의 간절한 기도를 들어주려는 듯 죽음으로부터 깨어나는 찰나의 아도니스를 보여준다.

비너스의 슬픔이 더욱 절절하게 다가오는 작품은 로댕의 〈아도니스의 죽음〉이다. 로댕의 비너스와 아도니스에는 구체적 얼굴 생김새는 물론 표정도 없다. 그저 '안음'만이 있다. 그저 그 필사적인 포옹만이 모든 것을 말해준다. 자신의 힘으로는 어떻게 해볼 수 없는 사랑, 자신의 모든 힘을 다 동원해도 바꿀 수 없는 운명 앞에서 절규하는 비너스의 슬픔이 전해진다. 비너스는 깨닫지 않았을까. 사랑하는 사람이 떠나버려도 끝나지 않는 영원한 사랑이 또다시 시작되었음을.

일찍이 에로스는 '사랑받지 못할까 봐 두려워하는' 존재의 끔찍한 불안조차 놀이의 대상으로 삼아버렸다. 신들 중 최고의 미남으로 알려졌던 아폴론은 요정 다프네를 사랑했지만, 에로스는 그

오귀스트 로댕, 〈아도니스의 죽음〉
대리석, 1888년경, 66×36.8cm, 로댕 미술관

가 사랑받고 싶어 하는 바로 그 사랑의 대상 다프네에게 '납의 화살'(절대로 사랑에 빠지지 않는 화살)을 쏘아버린다. 이처럼 에로스의 장난기 넘치는 화살로 사랑의 향방을 가늠했던 그리스인들은 현대인들에 비해 훨씬 낙천적인 애정관을 갖고 있었던 것 같다. 정말 사람들이 사랑에 빠지는 과정을 살펴보면 여전히 '에로스의 화살'은 이성적이거나 합리적인 선택과는 거리가 멀다. 사람들은 평소에 그토록 열렬히 주장하던 이상형과 전혀 다른 사람과 사랑에 빠지기도 하고, '딱 내 스타일'이라며 열광했던 사람들에게 극도의 실망감을 느끼기도 한다. 현대인보다 훨씬 더 쉽게 사랑에 빠지고, 사랑에 인생을 던졌던 그리스 신화의 신들에게는 사랑의 탐색전, 밀고 당기기, 이루어질 수 없는 사랑에 대한 애태움 같은 안타까운 정서

가 좀처럼 보이지 않는다.

하지만 누구든 한번 마음만 먹으면 자신을 사랑하도록 만들 수 있었던 사랑의 여신 비너스마저도 어쩔 수 없는 사랑의 슬픔이 있었으니, 그것은 사랑하는 이의 죽음이었다. 비너스는 자신의 아들 에로스와 사랑에 빠진 프시케에게는 '혹독한 시어머니'였고, 남편 헤파이스토스에게는 '바람난 아내'였고, 자신이 만든 조각상과 사랑에 빠진 피그말리온에게는 이루지 못할 소원을 들어주는 '사랑의 여신'이었다.

하지만 아도니스에게만은 그저 '사랑에 빠진 평범한 여인'이었다. 비너스는 끝내 아도니스의 죽음을 막을 수 없었다. 아도니스를 껴안은 비너스는 이제 사랑의 달콤함을 넘어 사랑의 비극성을 깨달은 여신이 되었다. 사랑은 우리가 전혀 예기치 못했던 순간에 찾아오고, 우리가 결코 준비할 수 있는 시간을 주지 않은 채 떠나가버린다.

영원히 붙잡을 수 없는 타인을 향한 끝없는 갈망이 사랑임을 비로소 깨닫게 되는 순간, 우리의 영혼은 훌쩍 성장한다. 그 사람의 그 어처구니없음을, 그 아무도 막을 수 없음을, 그 붙잡을 수 없음을 온몸으로 끌어안는 것. 그것이 바로 사랑이므로.

제3관

나는 다만 우주가 나에게 보여주는 것을 보고
그것을 붓으로 증명하고 싶었을 뿐이다.

— 클로드 모네

빛의 언어로 그려낸
세상 모든
　　　풍경들

18

내가 본 것을
당신도
볼 수 있다면

Claude
Monet

클로드 모네

모네는 빛과 온도, 습도의 변화에 따라 시시각각 변해가는 루앙 대성당의
위용을 연작으로 표현하여, 마치 붓으로 '움직이지 않는 동영상'을 그리듯
재빠르게 빛과 사물의 어울림을 화폭 위에 담아냈다.

빛은 특정한 형체가 없다. 하지만 형체를 지닌 모든 것에 '진정한 형체'를 부여한다. 스스로는 일정한 모양을 지니지 않으면서, 자신이 만나는 모든 것에 형태와 빛깔을 부여하는 빛의 힘은 끊임없이 화가들을 매혹한다. 빛은 스스로를 와해시키면서 대상을 새로운 모습으로 창조한다.

빛이 흩어지고 무너지고 바스러지는 동안, 대상은 새로이 빚어지고 환해지며 도드라진다. 우리가 보는 것은 빛과 존재의 어우러짐이다. 존재는 때로는 빛을 온몸으로 흡수하고, 때로는 빛을 온몸으로 밀어내면서, 빛과 대화하고 춤추고 마침내 하나가 된다. '빛' 따로 '존재' 따로는 제대로 볼 수 없지만, 빛과 존재의 어우러짐은 볼 수 있다. 화가들은 누구보다도 예민하게 빛과 존재의 어울림을 포착한다. 클로드 모네는 빛과 온도, 습도의 변화에 따라 시시각각 변해가는 루앙 대성당의 위용을 연작으로 표현하여 마치 붓으로 '움직이지 않는 동영상'을 그리듯 재빠르게 빛과 사물의 어울림을 화폭 위에 담아냈다.

오직 연작으로만 표현할 수 있었던 '빛과 사물의 대화' 속에서 실제로 드러난 것은 '원래 대성당이 어떻게 생겼는가'가 아니라, 똑같은 사물이 빛의 변화에 따라 얼마나 천변만화한 모습으로 탈바

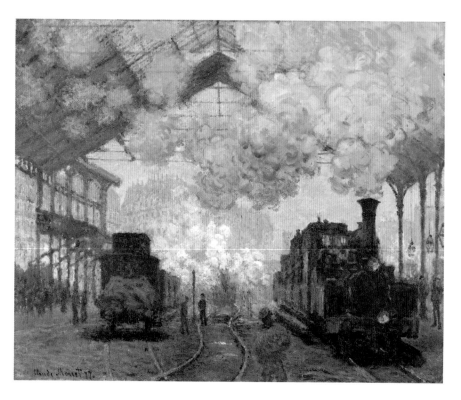

클로드 모네, 〈생라자르 역, 기차의 도착〉
캔버스에 유채, 1877년, 81.9×101cm, 매사추세츠 포그 미술관

꿈할 수 있는지, 그 '무한한 변신의 가능성'이었다.

사람들은 모네가 생라자르 기차역을 그릴 때, 루앙 대성당을 그릴 때, 마침내 수련 연작을 그릴 때마다 '내가 알고 있는 기차역, 내가 알고 있는 대성당, 내가 알고 있는 수련'의 참모습을 재조정해야 했을 것이다. 때로는 고통에 몸부림치며 절규하는 괴물처럼 울부짖고, 때로는 봄 햇살의 싱그러운 꽃들처럼 빛나는 대성당이라니. 모네의 대성당 연작을 보고 있노라면 대성당이 마치 살아 있는 사람처럼 표정과 몸짓과 혈색을 지닌 존재로 성큼 다가온다.

나는 모네의 생라자르 역 연작을 무척 좋아한다. 실제로는 매우 평범했을 대도시의 기차역이 한 화가의 집요한 탐구 정신으로 변화무쌍한 빛과 색채의 축제장으로 돌변했기 때문이다. 여행 사진을 찍을 때 나는 '빛의 변화'가 장애물처럼 느껴졌다. 머릿속에 '이상적인 빛'을 상상하고 '왜 빛이 이거밖에 안 되지?' 혹은 '왜 이렇게 지나치게 밝지?' 이런 식으로 '자연의 빛'에 불평을 해댔다. 지극히 자기중심적인 시각으로 자연의 빛을 재단했던 것이다. 하지만 모네는 그 빛의 짜증스러운 변화무쌍함조차 위대한 예술의 재료로 삼았다.

모네는 자연의 빛을 그야말로 파도를 타는 윈드서퍼처럼 자유자재로 넘나들고 받아들였다. 그 경지에 이르기 위해 그는 때로는 빛의 뜨거움, 변덕스러움, 때로는 빛의 결핍까지도 속속들이 견뎌야 했을 것이다. 모네는 생라자르 역 근처에 작업실을 얻어 한 공간을 매일 관찰하며 변화하는 인상을 꾸준히 관찰했다. 모네는 화가의

'관찰력'이야말로 '상상력' 못지않은 재산임을, 아니 관찰력이야말로 상상력의 핵심임을 증언하는 화가다.

매일 거울로 보는 내 자신의 얼굴조차 하루에도 수없이 미세하게 바뀌는데, 다른 사람들이 기억하는 내 얼굴은 대부분 '하나'일 것이다. 우리가 '그 사람의 인상'이라고 기억하는 이미지는 하나로 수렴되는 것처럼 보이지만, 빛과 온도는 물론 그날의 분위기나 말투, 사건에 따라 끝없이 변화하는 '그 사람다움'의 이미지는 하나로 고정될 수 없을 것이다.

모네는 사물이 빛과 주변 환경에 따라 끊임없이 변화하는 '찰나의 인상'을 표현함으로써, 오직 하나뿐인 본질로 환원될 수 없는 사물의 생생한 차이를 복원해냈다. 사물들 '사이'의 차이가 아니라, 사물 '안에' 내재된 차이를 포착하여 생생한 이미지로 끌어내는 것이야말로 모네가 이뤄낸 미술의 신기원이었다. 모네에게 '빛의 효과'는 묘사의 대상 그 자체만큼이나 중요한 것이었다. 루앙 대성당 시리즈는 같은 대상을 여러 가지 다른 빛의 차이에 따라 다르게 묘사함으로써 사람들에게 '빛의 중요성'을 일깨웠다.

우리가 대상을 인식함에 있어 '빛'이 얼마나 중요한 역할을 하는가. 우리는 나뭇잎은 초록색, 나뭇가지는 갈색, 하늘은 파란색을 '가지고 있다'고 생각하지만, 그 모든 빛깔의 이미지는 순간순간의 빛의 운동이 만들어낸 우연한 '효과'에 불과하다는 것을 모네는 그림으로 증명한다.

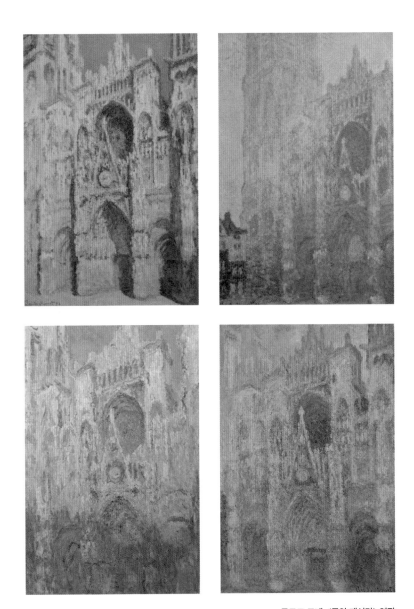

클로드 모네, 〈루앙 대성당〉 연작

똑같은 대성당 건물이 날씨에 따라 빛의 변화에 따라 전혀 다른 실체로 '보이는' 현상을 모네는 그려낸다. '있는 대로' 그리는 것이 아니라 '보이는 대로' 그림으로써 '주체가 대상을 본다'는 패러다임에서 '대상이 주체에게 보인다, 또는 나타난다'는 패러다임으로 옮겨가는 것이다. '우리가 사물을 우리의 방식대로 본다'는 사고방식을 뛰어넘어 '사물이 주변 환경의 변화에 따라 우리에게 나타난다'는 사고방식으로의 전환이 모네의 그림이 주는 충격의 본질 아닐까. 모네가 금방이라도 사라져버릴 것 같은 인상만을 그려내고 대상의 견고한 실체를 간과했다는 점을 지적하기 위해 사용된 인상주의라는 용어는, 현재는 현대미술의 중요한 흐름을 예시하며 미술사의 한 획을 긋는 사조로 자리매김했다.

인상주의라는 말 자체 속에 어떤 비하의 뉘앙스가 담겨 있었지만, '대상의 본질'을 '주체'가 파악해야 한다는 강박이야말로 합리적 이성의 오만 아닐까. 인간은 대상의 본질을 완전하게 파악할 수 없다. 파악할 수 있다고 믿는 것이야말로 근대적 합리주의의 불가능한 야망이었다. 언제 사라질지 모르는 사물의 인상, 언제 변해버릴지 모르는 대상의 아름다움이야말로 우리가 '금방이라도 사라져버릴 것 같은 인상'을 영원히 지속될 것만 같은 '마음의 화폭'에 담는 것. 그것이 예술의 아름다움이니까.

색채 본연의
즐거움을
누리다

Georges
Seurat

조르주 쇠라

쇠라의 그림에는 '과학자로서 화가'의 정신이 깃들어 있다. 가장 기본적인
원색에 가까운 점들을 '눈'이라는 최고의 광학기계로 사후적으로 합성함
으로써 '본래 있는 그대로'가 아니라 '눈동자'라는 미디어를 통해 새롭게
재배치되는 이미지의 향연을 창조해냈다.

조르주 쇠라, 〈화장하는 여인〉

캔버스에 유채, 1888~1890년, 95.5×79.5cm, 코톨드 갤러리

'본다는 것은 무엇인가'에 대해 다시 생각하게 해
주는 그림들이 있다. 쇠라의 그림이 내겐 그랬다. 점묘법을 본격적
으로 실험한 이후에 그려진 쇠라의 그림을 보고 있으면 눈에 초점
이 흐려지면서 '내가 무엇을 보고 있는가'에 대한 확신이 사라졌다.
그림을 보고 있는 것인지, 그림 속에 있는 인물이나 풍경을 보고 있
는 것인지, 그림 속 색색의 점들 하나하나를 보고 있는 것인지, 아
니면 내 망막에 비친 색채들의 황홀경 자체를 보고 있는 것인지 헷
갈렸다. '그 모두를 보고 있다'는 것이 맞을 수도 있고, '그중 어느
것도 보고 있지 않다'는 것이 맞을 수도 있다.

'나는 너를 보고 있다'고 할 때 우리는 그의 얼굴을 보고 있는 것
일까, 그의 몸 전체를 보고 있는 것일까, 아니면 그의 행동이나 말하
는 법, 혹은 그의 영혼을 보고 있는 것일까? 답은 '너를 보고 있다'
고 할 때 '너'에 있는 것이 아니라 '나'의 '어떻게 보고 있는가'에 달
린 것이다. 우리는 결코 대상을 완전히 바라볼 수 없다. 내가 볼 수
있는 것, 내가 포착할 수 있는 것, 내가 느낄 수 있는 것만을 본다.

어른들은 아이들을 이런 식으로 가르친다. "나무는 녹색으로 칠해야 해
요. 하늘은 파란색으로 칠하고요. 자동차는 빨간색으로 칠하세요. 그게

아니라니까요! 나뭇잎은 보라색이 아니잖아요!" 이런 방법은 사회 구성
원들에게 문화적으로 동질적인 색채의 통일된 정보를 각인시킬 수는 있
지만, 망막에 자연스럽게 투영되어 우리가 사는 세상을 만들어내는 풍
부한 색채의 움직임에 대한 감수성을 빼앗아가고, 색채가 지닌 본연의
즐거움을 느끼지 못하게 한다.

— 캐럴린 블루머, 『시각적 지각의 원리(The Principles of Visual Perception)』 중에서

쇠라의 그림에는 '과학자로서 화가'의 정신이 깃들어 있다. 그는
가까이서 보면 가장 기본적인 원색에 가까운 점들을 '눈'이라는 최
고의 광학기계로 사후적으로 합성함으로써 '본래 있는 그대로'가
아니라 '눈동자'라는 미디어를 통해 새롭게 재배치되는 이미지의
향연을 창조해냈다. 영국의 화가 존 컨스터블은 그림 또한 과학이
라고 말했는데, 그는 그림 자체가 "자연의 법칙에 대한 질문의 하
나"로서 추구되어야 한다고 생각했다. 풍경화 또한 자연철학의 한
갈래이고 "그림이란 자연철학의 실험"이라 생각했던 컨스터블의
말대로, 과연 쇠라는 그림을 통해 일반인도 '색채의 과학' '빛의 과
학'에 관심을 가질 수 있게 만들었다.

쇠라의 명작 〈그랑자트 섬의 일요일 오후〉는 언제 봐도 경이롭
고, 〈아니에르 섬의 일요일〉도 아름다우며, 〈서커스〉도 멋지지만 나
는 〈화장하는 여인〉을 유난히 좋아한다. 아주 일상적이고 사소한
장면 하나만으로도 한 사람의 모든 것을 다 보여주는 듯한 경이로
움이 이 그림에 서려 있기 때문이다.

이 젊은 여인의 손끝에 들린 분첩에는 오늘 밤을 향한 설렘, 조금 있으면 더욱 아름다워질 자신에 대한 기대감이 가득하다. 지극히 단순한 원색의 점들만을 이용해 이토록 미묘하고 섬세한 파스텔톤의 색감을 화면 전체로 번지게 한 쇠라의 솜씨는 언제 봐도 경이롭다.

내 모든 세상이
고통으로
물들 때

Edvard
Munch

에드바르 뭉크

어떤 슬픔은 주변의 환경마저 고통과 우울의 색채로 물들인다. 뭉크의
〈이별〉은 주변의 모든 풍경을 무화해버리는 한 인간의 압도적 슬픔을 그
려낸다.

풍경이 인간을 압도하는 그림, 또는 풍경만 있는 그림은 많지만 인간이 풍경을 압도하는 그림은 드물다. 주변의 풍경마저 모두 '인물화'의 일부로 만들어버리는 압도적인 주인공으로는 바로 레오나르도 다빈치의 〈모나리자〉나 프리다 칼로의 자화상 등이 있다. 〈모나리자〉는 인물의 모공 하나하나까지 보일 듯한 치밀한 묘사를 통해 그토록 위대한 자연이 그야말로 '부수적인 배경'으로 축소되는 대표적 사례다. 예술 자체가 자연의 모방이라는 세계관을 오랫동안 고수해온 서양화의 전통 속에서, 자연을 '배경'으로 전락시킴으로써 인간의 위대함을 강조하는 〈모나리자〉는 단지 모델을 그린 것이 아니라 '인간 중심주의'의 승리를 그린 것처럼 느껴진다. 풍경을 압도하는 인물, 자연을 압도하는 인물은 화가들에게 있어 또 하나의 도전적인 테마가 된 것이다.

뭉크의 〈이별〉은 주변의 모든 풍경을 무화(無化)해버리는 한 인간의 압도적 슬픔을 그려낸다. 서로 헤어지는 두 사람이 주변의 풍경 전체를 삼켜버리는 거대한 블랙홀처럼 느껴진다. 여인은 남자의 아픔 따위는 전혀 상관하지 않는다는 듯 매정하게 떠나버리고, 홀로 남은 남자는 이제 돌이킬 수 없는 이별의 상처를 곱씹으며 고

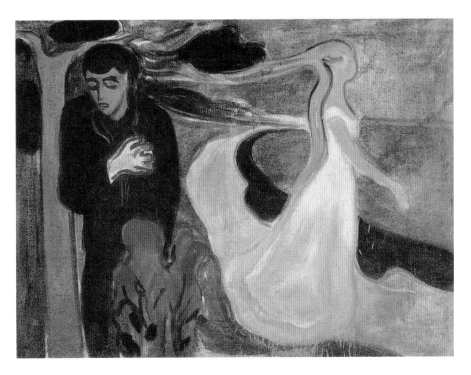

에드바르 뭉크, 〈이별〉
캔버스에 유채, 1896년, 96×127cm, 뭉크 미술관

통을 견뎌내야 한다.

남자의 가슴에서는 피가 흐른다. 이별의 상처는 보이지 않는 칼날이 되어 그의 심장을 꿰뚫어버린 듯하다. 남자는 흘러나오는 피를 막으려는 듯 애써 가슴을 손으로 가려보지만, 흐르는 피를 멈출 수 없다. 그는 어떻게든 사랑의 상처에서 벗어나 조금이라도 앞으로 나아가려 하는 것처럼 보이지만, 그의 피만큼이나 검붉은 색채를 띤 거대한 식물이 그의 앞을 꼿꼿이 가로막고 있다. 그는 이별의 상처에서 한 걸음도 앞으로 나아가지 못하고 있는 것이다.

반면 화면을 벗어나려 하는 여인은 한없이 자유로워 보인다. 그녀의 드레스는 마치 천사의 날개 자락이라도 되는 듯이 가볍게 펄럭인다. 그녀에게는 이별이 해방이자 자유다. 이별의 칼날을 남자의 심장에 꽂아 넣자 그녀는 행복해지고 평화로워진 것 같다. 고통스러운 사랑으로 인한 상처로 여성혐오증까지 앓았다는 뭉크의 비관적 세계관이 드러나는 장면이다.

남자는 자신의 트라우마에 갇혀 옴짝달싹하지 못하는 것처럼 보이고, 여자는 과거의 기억에서 벗어나 훨훨 날아가는 듯 보인다. 한때는 아름다운 풍경이었을 이 장소는 남자가 흘린 피로 곧 검붉게 물들어버릴 것만 같다. 때로는 인간의 고통이 자연을 삼켜버릴 듯 크고 깊고 치명적일 수도 있음을 보여주는 작품이다. 어떤 슬픔은 주변의 환경마저 고통과 우울의 색채로 물들인다.

자연과 인간의 관계를 잘 보여주는 그림으로 워터하우스의 〈샬럿의 아가씨〉를 살펴보자. 이 그림 속 여인은 자신의 운명과 주변

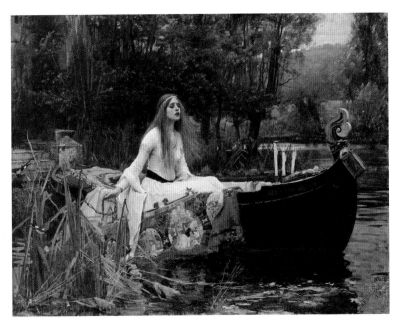

존 윌리엄 워터하우스, 〈샬럿의 아가씨〉
캔버스에 유채, 1888년, 153×200cm, 테이트 브리튼

의 현실을 제대로 연결할 수 있는 길을 찾을 수 없었다. 오직 자신
의 방에 걸린 거울을 통해서만 바깥세상을 볼 수 있는 끔찍한 저주
에 걸린 샬럿 섬의 아가씨. 어느 날 거울을 통해 기사 랜슬롯의 모
습을 보게 되고 그녀는 이루어질 수 없는 사랑에 빠져버린다. 이 여
인은 성주의 딸로 태어났지만, 안타까운 저주에 걸려 '진짜 세상'을
볼 수 없다.

그녀가 세상을 볼 수 있는 것은 오직 자기 방 안의 수정 거울을
통해서다. 날것의 세상이 아닌 거울을 통해 반사된 간접적 이미지

를 통해서만 세상을 볼 수 있다는 것. 이것은 감옥에 갇힌 것보다 더 답답한 마음을 가눌 수 없게 한다.

그녀가 만약 자신의 거처를 벗어나 '진짜 세상'으로 발을 내딛는 다면, 그녀는 죽음이라는 또 다른 형벌을 받게 되어 있다. 하지만 그녀는 기사 랜슬롯에 대한 사랑을 멈출 수가 없었다. 그는 그녀를 모르지만, 그녀는 그를 안다. 그가 그녀를 모를지라도 그녀는 변함 없이 그를 사랑할 것이다.

이 일방적인 시선은 '그는 나를 모르고, 나만이 그를 알고, 느끼고, 사랑한다'는 비극적 상황을 낳는다. 결국 거울을 통해서만 그를 하염없이 바라보는 것으로 만족할 수 없었던 그녀는 용기를 내어 섬을 탈출한다. 하지만 결국 사공도 없이 불안하게 떠도는 나룻배 위에서 여인은 죽음을 맞이하게 된다.

그녀의 시신이 랜슬롯이 살고 있는 캐멀롯에 도착했을 때는 이 미 그녀는 죽은 상태였다. 랜슬롯은 그녀가 왜 이곳으로 떠내려왔 는지, 그녀가 자신에게 어떤 감정을 가졌는지 전혀 알지 못한다. 그 가 볼 수 있는 것은 오직 그녀의 죽은 얼굴뿐이다. 랜슬롯은 체념하 듯이 중얼거린다. "아름다운 얼굴을 가진 아가씨로군." 그는 그렇 게 홀로 중얼거려보지만, 이미 목숨을 잃은 그녀의 귓가에는 아무 소리도 들리지 않는다.

영국의 시인 앨프리드 테니슨이 아서 왕의 전설에서 영감을 받 아 지은 시 〈레이디 오브 샬럿〉은 문학 작품을 즐겨 읽으며 작품의 소재를 찾았던 화가 워터하우스에게 영감을 줬다. 테이트 브리튼

미술관에서 이 그림을 처음 봤을 때 나는 한참을 주저앉아 숨을 골라야 했다. 그때는 테니슨의 시도 모르고, 워터하우스가 어떤 화가인지도 몰랐지만, 무작정 이 그림이 좋았다. 나중에 테니슨의 시와 워터하우스의 그림, 그리고 아서 왕의 전설 사이의 관계를 알고 나자, 이 그림은 일종의 낭만적 수수께끼가 되어 내 가슴에 아로새겨졌다.

이 그림은 질문한다. 사랑에 빠지는 것이 죽음을 향하는 길이라도, 그 길을 걸어갈 수 있을까. 몹쓸 저주에 걸린 여인은 차라리 사랑에 빠지지 않는 것이 더 오래 목숨을 보전하는 길이 아니었을까. 하지만 여인의 표정은 단호하다. 그녀는 자기 앞에 닥칠 불운을 알고 있다. 그녀가 성을 뛰쳐나온 것은 '사랑' 때문만은 아닐 것이다.

'진짜 세상'을 맛보고 싶은, 멈출 수 없는 열망. 사랑은 그 살아 움직이는 진짜 세상의 일부였다. 그녀는 죽기 전에 저 모든 자연의 축복을 실컷 누렸을 것이다. 지저귀는 새들의 노랫소리, 상쾌한 오후의 햇살, 아슴푸레 밝아오는 여명의 시간, 꽃들과 나무와 흙의 향기. 그 모두가 그녀가 처음 접해보는 진짜 세상의 빛깔과 향기였을 것이다.

그녀는 죽음을 선택한 것이 아니라 '진짜 세상'을 선택한 것이다. 그녀는 가만히 앉아 누군가가 자기를 구해주기를 기다린 것이 아니라, 설사 그 끝이 죽음일지라도 스스로 떨쳐 일어나 자기 운명을 개척하는 길을 택한 것이다. 그녀는 결코 패배하지 않았다. 그녀는 목숨을 걸고 인간에게 더없이 소중한 그 무엇을 지켜냈다. 자연

과 인간의 대화, 자연과 인간의 소통이야말로 '진짜 살아있는 인간'
만이 경험할 수 있는 눈부신 축복이기에.

오직
보랏빛만이
줄 수 있는 위로

Gustav
Klimt

구스타프 클림트

보라색이 과연 어디까지, 얼마나 아름다울 수 있는가. 힘들고 피곤할 때
〈메다 프리마베시〉를 보면 신기하게도 내 안의 고결함, 우아함, 품위가
되살아나는 듯하다.

구스타브 클림트, 〈메다 프리마베시〉
캔버스에 유채, 1912년, 149.9×110.5cm, 메트로폴리탄 미술관

오직 색채만이 줄 수 있는 위로가 있다. 음악의 위로, 향기의 위로, 음식의 위로, 촉각의 위로가 다 다르듯이, 색채만이 줄 수 있는 위로 또한 특별하다. 클림트의 작품 〈메다 프리마베시(Mäda Primavesi)〉의 별명을 나는 '보랏빛 위로'라고 붙여보았다. 아홉 살 소녀의 초상화를 그리면서 클림트가 다른 성인 모델처럼 수많은 신화적 상징이나 역사적 은유를 활용하기는 어려웠을 것이다. 소녀에게서 유디트를 읽어내기도, 소녀에게서 아테나 여신을 읽어내기도 어려웠을 것이다. 클림트는 다른 때와 달리 은유와 상징의 우회로가 아니라 직선주로를 택했다. 소녀를 온통 보랏빛으로 물들이기로 결정한 것이다.

이 그림 속의 소녀는 보랏빛에 갑갑하게 둘러싸여 있기보다는 보랏빛의 느슨한 호위를 받고 있는 느낌이다. '우먼 인 골드(〈아델 블로흐 바우어 부인의 초상〉, 27쪽)'가 황금빛 의상과 장신구에 온통 친친 휘감긴 여성의 아름다움을 보여준다면, 이 소녀는 보석처럼 단단하고 차가운 것들이 아니라 꽃과 카펫처럼 부드럽고 말랑말랑한 것들에 둘러싸여 있다. '우먼 인 골드'의 여성은 자신의 운명을 이미 알고 그 미래를 카리스마 넘치는 열정으로 개척하는 느낌을 준다면, 이 소녀는 아직 인생에서 아무 것도 정해지지 않은 듯한 신비

로운 가능성의 아름다움을 보여준다. 소녀는 무엇이 될지 모르고, 무엇이 되려고도 하지 않고, 오직 이 순간에 잠깐 머물러 있음으로써 완전하고 충만한 존재인 것이다.

나는 라벤더나 제비꽃을 바라볼 때마다 노여웠던 마음이 누그러지곤 한다. 스트레스가 머리끝까지 차오른 어느 날, 보라색 꽃다발을 선물 받은 적이 있다. 낯선 독자로부터 보라색 꽃다발을 받는 순간 나는 언제 화가 났냐는 듯 환하게 웃으며 이렇게 말했다. "저 '보라돌이'예요! 보라색만 보면 착해지고 순해지는 느낌이에요!" 이렇게 과잉된 'TMI'를 남발하며, 나는 방금 전까지만 해도 온몸이 친친 둘러 감긴 것처럼 갑갑했던 스트레스로부터 벗어났다. 그 순간 나도 모르게 내 안의 회복탄력성의 뿌리를 찾은 느낌이었다. 내가 좋아하는 색채를 지닌 것들을 한없이 바라보는 것만으로도 나는 순수해지고 해맑아지고 마침내 해방되는 듯했다. 그 기회로 나는 마음속의 '힐링 테라피'가 하나 더 늘어난 셈이었다. 힘들 때마다 클림트의 이 그림을 떠올리게 되었으니까. 보라색을 떠올리는 것만으로도 마음이 차분해지고 고요해지는 것을 느낄 수 있으니까.

형태의 아름다움도 중요하지만 오직 색채만이 지닌 아름다움이 있다. 클림트의 이 그림은 보라색이 과연 어디까지, 얼마만큼이나 아름다울 수 있는지를 보여준다. 힘들고 피곤할 때 이 그림을 보면 신기하게도 내 안의 고결함, 우아함, 품위가 되살아나는 듯하다. 나는 보라색의 대표 격인 제비꽃에 '용서'라는 꽃말이 있음을 알고 매우 놀랐다. 그래서 보라색을 보면 마음이 편안해지는 것이었나.

분노로 괴로워할 때 보라색 꽃을 보면 용서해지고 싶어질 수도 있을까. 파란색과 빨간색, 바로 이 정반대의 색채가 함께 어우러져 조화를 이룬 색이니 그토록 우아한 것인지도 모른다. 가장 반대되는 것들, 가장 원수처럼 지내던 것, 결코 용서 같은 것은 상상도 하기 싫던 증오스러운 대상을, 이렇게 우아하고 세련된 보랏빛으로 감싸줄 수 있다면 우리 안의 미움도 조금씩 잦아들 수 있지 않을까. 그래서 보라색의 느낌은 우아, 격조, 품위, 조화와 어울린다. 내 안의 품위와 격조를 찾아주는 감정은 분노가 아니라 용서이니까.

너무 미워 용서가 잘 되지 않는 날, 애써 용서를 하고 싶어도 잘 되지 않는 날, 클림트의 보랏빛 위로를 떠올려보자. 그 그림 속 소녀의 싱그러운 느낌을 떠올려보자. 금방이라도 저 카펫을 가볍게 박차고 어디론가 날아오를 것만 같은 사뿐한 느낌, 이 세상 어느 권력 다툼에도 끼어들 필요가 없는 충만한 영혼, 그 순수한 깨어남을 닮아보자. 보라색의 위로는 조화와 용서, 화해와 너그러움, 우아함과 격조에서 우러나오기에.

봄을
맞이하는
우리의 자세

田琦

전기

딱 하룻밤 사이인데, 꽃은 몰라보게 피어나고 새순은 돋아나며 이미 피어난 꽃은 '나는 간다'는 인사도 없이 떠나가버린다. 그런 '봄' 하면 가장 먼저 떠오르는 그림이 바로 전기의 〈매화초옥도〉다.

　　계절의 정취를 그린 그림들은 아무리 보아도 물리지가 않는다. 자연이라는 거대한 캔버스 위에 매일매일 그려지는 계절의 지문은 하루가 다르게 시시각각 그 모습이 변한다. 봄여름가을겨울을 맞이하는 인간의 모습을 그린 그림들은 매해 새로운 느낌으로 감성을 자극한다.

　모네가 연못 위의 수련을 몇 년 동안 지치지도 않고 반복하여 그렸던 이유 중 하나도 이런 감정이 아닐까 싶다. 자연은 아무리 바라보고 또 바라보아도 질리지 않으니. 그 비슷함 속에 항상 미묘한 차이가 있으므로. 하루의 일조량이 시시각각 변하는 동안에도 루앙 대성당의 모습은 천차만별의 차이로 달라지지 않는가. 연못 위에 비친 수련의 모습은 매시간, 그리고 자신의 마음이 달라질 때마다 각각 다르게 비춰지지 않았을까. 자연의 변화 중에서도 가장 드라마틱한 것은 바로 계절의 변화다.

　하루가 다르게 새로운 꽃이 피고 지는 봄날에는 간밤에 비만 내려도 가슴이 철렁할 때가 있다. 어느 날은 밤새 내린 보슬비에 목련이 다 졌을까, 어떤 날은 밤새 내린 폭우에 벚꽃이 다 떨어졌을까 걱정이 되곤 한다. 봄꽃이 얼굴을 내밀고 1년에 단 한 번 그 화사한 자태를 선보이는 기간은 워낙 짧기에 봄은 항상 생각보다 빨리 지

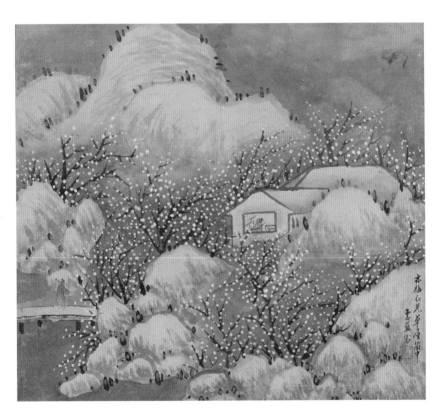

전기, 〈매화초옥도(梅花草屋圖)〉
종이에 수묵, 19세기 중엽, 29.4×33.3cm, 국립중앙박물관

나가는 것 같다. 당나라 시인 맹호연(孟浩然)의 「춘효(春曉)」는 봄꽃
이 전하는 찰나의 아름다움을 이렇게 예찬한다.

봄잠에 취해 새벽 오는 줄도 몰랐더니

여기저기서 새들이 지저귀는구나

밤새 세차게 몰아친 비바람 소리에

떨어진 꽃들은 또 얼마나 될까

 딱 하룻밤 사이인데, 꽃은 몰라보게 피어나고, 새순은 몰라보게
돋아나며, 이미 피어난 꽃들은 '나는 간다'는 인사도 없이 우리 곁
을 떠나가버린다. 봄날의 아름다움은 이 찰나의 절정을 아쉬워하
는 우리의 마음속에 있는 것이 아닐까.

 내게 봄 하면 가장 먼저 떠오르는 그림이 바로 〈매화초옥도〉다.
봄의 풍경이 소담스럽다. 나뭇가지에는 눈송이처럼 새하얀 매화가
뒤덮여 있고, 산에는 초록의 기운이 움트기 시작한다. 멀리서 보면
포슬포슬한 눈송이들처럼 보이는 매화 꽃잎들은 '겨울'과 '봄'사이
의 경계가 되는 흐릿한 시간을 그려낸다. 매화가 흐드러진 이른 봄
의 설레는 감성을 화려하기보다는 소담스럽게 담아낸 화가의 너른
품이 느껴진다.

 이 그림 속에서 인간은 깨알처럼 작다. 매화 꽃송이 하나만 한
크기의 얼굴은 그 생김새가 제대로 보이지도 않는다. 자연의 넉넉
한 품에 아기 캥거루처럼 쏙 안긴 인간의 모습은 자연과 인간을 바

라보는 그 시대 사람들의 세계관을 암시해주는 듯하다. 인간은 이토록 작은 존재일 뿐이라는 것. 계절의 변화도, 날씨의 변화도, 오늘 하루 기분의 변화조차도 제대로 예측하거나 통제할 수 없는 아주 작고 여린 존재라는 것. 그렇게 거대한 자연의 품에 파묻혀 아주 자세히 보아야만 간신히 보일 듯 말 듯 살아가던 인간의 모습이 문득 아름답다.

연둣빛 새순이 돋아나기 시작하는 나무들이 헐벗은 산에 하나둘씩 제 모습을 드러내기 시작하는 모습 또한 싱그럽다. 봄이 만개하기 직전, 이제 막 봄이 피어나는 시간의 가녀린 아름다움을 설레는 마음으로 상상하게 만드는 그림이다.

봄 하면 떠오르는 또 하나의 그림이 바로 보티첼리의 〈프리마베라〉다. 여기서는 철저히 신들이 주인공이다. 인간의 모습과 똑같이 닮은, 그런데 인간들 중에서도 출중한 아름다움을 뽐내는 주인공들만 모아놓은 듯한 이 신들의 향연은 '봄'의 화려한 재림을 떠들썩하게 축복하는 듯하다.

전기의 〈매화초옥도〉를 보다가 보티첼리의 〈프리마베라〉를 보면 동서양 사람들의 자연관이 이토록 다르다는 것에 놀라게 된다. 전기의 〈매화초옥도〉에서 주인공은 '매화'와 '초옥'이다. 향기로운 봄꽃과 아주 작은 초가집 그리고 그들을 둘러싼 오밀조밀한 산들의 풍경, 그것이 전부다. 이 그림 속에서 인간은 커다란 역할을 하지 못한다. 아니, 인간은 자연 속에서 아주 작은 역할을 기꺼이 떠맡음으로써 인간의 소중한 본분을 다하고 있다. 그런데 〈프리마베

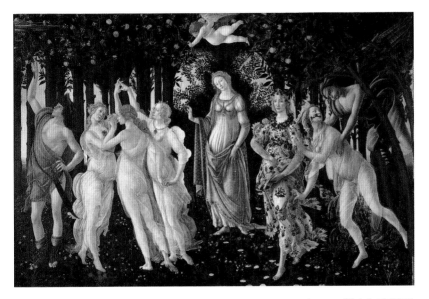

산드로 보티첼리, 〈프리마베라〉
목판에 템페라, 1480년경, 207×319cm, 우피치 미술관

라〉에서 봄은 분명히 주인공이지만, 봄을 바라보는 화가의 시각은
'봄의 여신 프리마베라'에게 가 있다. 여신 프리마베라의 의상은 온
통 꽃 무더기다. 옷을 입었다기보다는 꽃을 두른 것처럼 보이는 이
현란한 의상 자체가 봄의 은유이자 의인화일 것이다.

　봄이 아름다운 여신이라고 생각하는 그들의 세계관도 흥미롭고,
봄을 묘사하면서 자연은 배경이나 소품처럼 축소되어 있다는 사실
도 흥미롭다. 화면 왼쪽에서 미의 여신 세 명은 서로의 아름다움을
뽐내듯 화려한 자태로 춤추고 있고, 화면 오른쪽에서 서풍의 신 제
피로스는 아름다운 요정을 납치해가려는 듯 강한 봄바람의 기운을

이중섭, 〈봄의 아이들〉
종이에 연필과 유채, 1952~1953년, 32.6×49.6cm, 개인 소장

뿜어내고 있다.

　아프로디테는 이 모든 봄의 주인공들의 요란한 콘테스트 와중에
도 마치 '내가 진짜 주인공이다'라는 느낌으로 화면 한가운데서 강
한 존재감을 드러내고 있다. 봄의 여신 프리마베라는 '계절' 혹은
'시간'을 알려주는 전령처럼 화면의 중심에서 살짝 비껴가 있고, 아
프로디테는 이 모든 봄의 메시지들 중에서 가장 강력한 것은 바로
자신, 즉 '사랑의 여신'이라는 것을 은연중에 드러낸다.

　전기의 〈매화초옥도〉나 보티첼리의 〈프리마베라〉가 봄의 아름
다운 풍경을 그렸다면 이중섭은 봄을 맞이하는 인간의 마음을 그

린 것 같다. 〈봄의 아이들〉 속의 아이들은 세상의 모든 중력에서 자유로워 보인다. 과학적인 의미의 중력은 물론, 사회적인 중력, 심리적인 중력으로부터의 자유. 아무것도 이들을 방해하거나 억압하지 않고, 아무것도 이들을 규정할 수도 분석할 수도 없다. 순수한 기쁨 그 자체이기 때문이다.

아이들은 봄의 향기 속에서 피어나고, 튀어오르고, 날아오른다. 발가벗은 아이들의 티 없는 영혼은 오직 마음껏 몸을 움직이며 놀이에 참여하는 기쁨에만 집중되어 있다. 세상 무엇에도 구속당하지 않는 기쁨이 이 그림 속에 있다. 이 그림 속의 아이들은 영혼 깊숙이 침투한 뿌리 깊은 자유, 누구도 빼앗아갈 수 없는 '마음의 봄'을 노래하고 있는 듯하다.

23

여름,
강렬한 색채와
선의 향연

Edward Hopper 에드워드 호퍼

눈부신 한여름의 풍경 속으로 우리를 불러내는 화가의 손짓에 따라, 우리
는 기꺼이 〈여름날〉의 한가운데로 초대된다. 그림이라는 마법, 미술이라
는 환상 속에서 우리는 비로소 진정한 휴식을 체험한다.

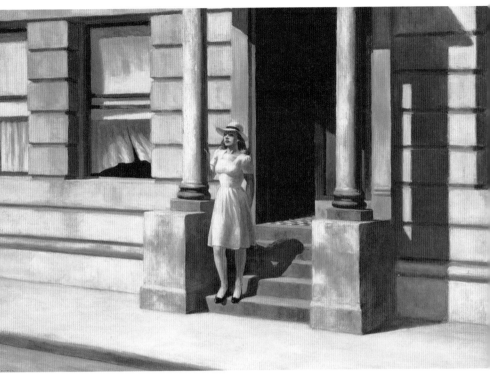

에드워드 호퍼, 〈여름날〉
캔버스에 유채, 1943년, 74×112cm, 델라웨어 미술관

에드워드 호퍼의 〈여름날〉은 곧 어디론가 떠날 것 같은 한 사람의 설렘을 고스란히 화폭에 담았다. 얇은 천으로 만들어진 여름용 드레스는 바람에 가볍게 흩날리고, 그 옆의 커튼 또한 바람에 살랑거린다. 곧 떠날 수 있을 것만 같은 희망찬 기다림일까. 아니, 어쩌면 떠나고 싶지만 떠나지 못하는 한 사람의 부질없는 기다림일까.

호퍼의 그림은 '이런 의미일까'라고 생각해보다가도, 또 정반대의 의미로 다시 생각해보게 되는 기이한 마력을 지녔다. 하지만 분명한 것은 이 그림이 '한여름의 눈부신 햇살' 속에 그 햇살만큼이나 눈부신 또 하나의 인간이 지닌 아름다움을 가감 없이 드러냈다는 점일 것이다. 이 그림을 바라보고 있으면 굳이 떠나지 않아도 괜찮을 것 같다. 여름날, 아주 작은 바람에도 흩날리는 우리의 '떠나지 못하는 마음'처럼, 호퍼의 그림 속 여인은 우리를 향해 아련한 그리움의 언어로 손짓한다.

에드워드 호퍼의 그림 중에서 사람이 등장하지 않는 풍경화에서는 좀 더 과감한 선들의 배열이 눈에 띈다. 〈롱 레그〉는 새파란 바다, 흰 돛대, 눈부신 하늘이 삼각 편대를 이루어 여름의 정취를 간결하게 전달한다. 이것이 여름이지, 당신들이 꿈꾸는 여름은 바로

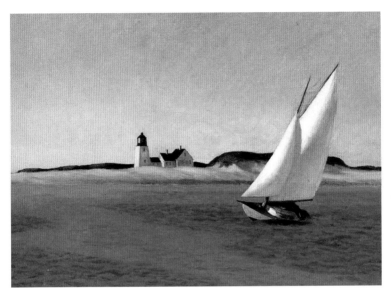

에드워드 호퍼, 〈롱 레그〉
캔버스에 유채, 1930년경, 76.8×50.8cm, 헌팅턴 라이브러리

이것이야. 이런 에드워드 호퍼의 속삭임이 들리는 듯하다. 푸르른 바다를 향하여 나아가는 요트 한 척만 있다면. 아니 지금 내가 그 모든 복잡한 휴가 계획의 실현 과정을 다 생략해버리고, 그저 저 요트에 타고 있다면 얼마나 좋을까.

　사람이 존재하지 않음으로써 오히려 그 풍경 속에 나를 더욱 쉽게 던져 넣을 수 있는 이 자유로운 화폭이 우리를 들뜨게 한다. 저 푸르른 바다 어디쯤에서 헤엄을 쳐도 좋을 것 같고, 요트 위에 벌러덩 누워 따사로운 햇살을 온몸에 맞으며 선탠을 해도 좋을 것 같다. 눈부신 한여름의 풍경 속으로 우리를 불러내는 화가의 손짓에

175

폴 고갱, 〈신성한 샘, 달콤한 몽상〉
캔버스에 유채, 1894년, 100×74cm, 에르미타주 미술관

따라, 우리는 기꺼이 여름날의 한가운데로 초대된다. 그림이라는
마법, 미술이라는 환상 속에서 우리는 비로소 진정한 휴식을 체험
한다.

　이와 달리 1년 내내 여름인 천국의 섬 타히티를 그린 고갱의 그
림은 붉고 정열적인 기운이 넘친다. 직선과 각이 진 면 일색의 도시
와 달리 그림 속의 곡선들이 타히티의 풍요로움을 뽐낸다. 이 정열
적인 색채를 빼고 고갱을 말할 수 있을까. 고갱은 타히티 원주민이
너무도 자연스럽게 발산해내고 있는 이 찬란한 원색의 아름다움에

매료되었다. 연평균 기온이 27도 안팎이고, 평균 수온도 섭씨 26도 정도인 천국의 섬 타히티. 1년 내내 여름이나 마찬가지인 이 섬에서 고갱은 세상 그 어떤 대도시에서도 볼 수 없는 타히티만의 색채에 빠져들었다.

겨울을 모르는 사람들, 추위를 경험해본 적이 없는 사람들만이 뿜어낼 수 없는 본능적인 따스함의 기운을 고갱은 화폭에 담았다. 타히티 시절 고갱의 그림에는 '각진 사물들'이 거의 등장하지 않는다. 모든 것이 둥글둥글한 곡선으로 이루어져 있다. 사람들의 몸은 물론 자세, 꽃과 나무들, 바다나 바위 하나하나도 풍만한 곡선으로 가득하다. 삭막한 도시의 네모진 풍경들, 모든 것이 직선으로 마름질 된 도시의 날카로운 직선이 고갱의 타히티 연작에서는 좀처럼 발견되지 않는다. 생명의 모든 가능성이 가장 풍요로운 색채로 드러나는 시간, 그것이야말로 여름의 본질이니까. 여름의 본질을 가장 깊이 꿰뚫어버린 고갱의 야심 찬 색채 실험은 타히티에서 비로소 최고의 빛을 발휘할 수 있었다.

가을이
　　들려주는 소리에
　　　귀 기울이면

Jackson
Pollock

잭슨 폴록

드립 페인팅이라 불리는 폴록의 화법은 그 자체로 '소리가 아주 많이 나
는 작업'이었을 것이다. 이제 폴록이 들려주는 가을의 소리에 귀 기울여
보자.

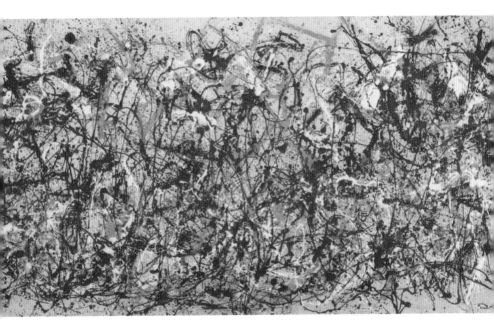

잭슨 폴록, 〈가을의 리듬〉

캔버스에 에나멜, 1950년, 226.7×525.8cm, 메트로폴리탄 미술관

사물을 '형체'로 인식하는 데 익숙해진 우리의 눈에는 이 그림이 언뜻 이해가 되지 않는다. 이것은 나무구나, 이것은 뿌리구나, 이것은 나뭇잎이구나, 이런 식으로 분석해야만 사물을 이해하는 어른들의 눈에는 잭슨 폴록의 그림이 당황스럽다. 하지만 이 그림을 '음악'이라고 생각해보자. 그러면 갑자기 마음에 새로운 눈이 떠지는 느낌이다. 그림을 음악처럼 '들어본다면' 무슨 소리가 들릴까. 힌트도 있다.

'가을의 리듬(autumn rhythm)'. 우리가 가을에 듣는 소리들이 이 그림 속에 음악처럼 수놓아진 것은 아닐까. 낙엽이 떨어지는 소리, 가을바람이 불어오는 소리, 플라타너스를 밟으며 천천히 걸어가는 쓸쓸한 남자의 발걸음 소리. 이 모든 것이 가을의 리듬 아닐까. 이런 상상을 하면서 이 그림을 보니 더 이상 잭슨 폴록의 그림이 어렵게만 느껴지지는 않는다.

이 그림은 음악이다. 그렇게 생각하고 가만히 그 울림을 들어보려고 애쓰면 화가의 상상력이 더욱 눈부시게 느껴진다. 드립 페인팅(drip painting)이라 불리는 폴록의 화법은 그 자체로 '소리가 아주 많이 나는 작업'이었을 것이다. 물감을 방울방울 떨어뜨리고, 일부러 흩어지게 하고, 때로는 자연스럽게 흐르는 물감의 행로를 그대

로 내버려두면서, 그는 신명 나게 물감과 붓과 캔버스와 어우러져 춤을 추었을 것이다. 그 춤이 항상 즐겁고 아름다운 것은 아니었을지라도, 폴록은 분명 그림으로 음악을 창조할 줄 아는 사람이었다.

때로는 꼭 눈을 뜨고 그림을 볼 필요는 없다. 이 그림을 이미 요모조모 다 뜯어보았다면, 이제 가만히 눈을 감고 이 그림이 우리에게 들려주는 음악 소리를 들어보자. 눈을 감으면 더 잘 보이는 것들을 상상하면서. 눈을 감고 우리가 가을의 소리라 믿는 것들을 들어보자. 걸을 때마다 발밑에서 바스락거리는 나뭇잎들의 노랫소리, 가을이면 어쩐지 더 쓸쓸하고 처연하게 느껴지는 새들의 울음소리, 책이나 신문의 책장이 가을바람에 휘리릭 넘어가는 소리. 그 모든 가을의 소리들이 우리의 가슴속을 꽉 채울 것이다. 어쩌면 이 작품은 가을에 들리는 자연의 온갖 소리의 악보일지도 모른다.

25

겨울,

집이 그리워지는

시간

Pieter Bruegel the Elder

피터르 브뤼헐

〈눈 속의 사냥꾼들〉은 가장 바지런히 움직여야 하는 겨울, 사냥꾼들의 역
동적인 하루를 보여준다.

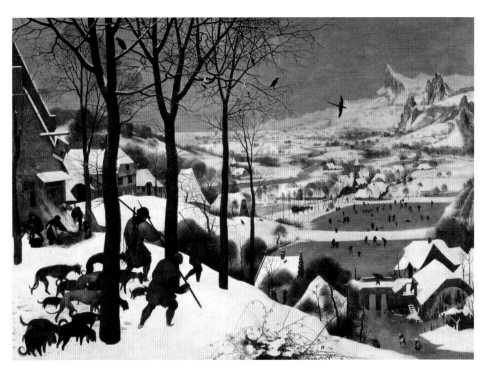

피터르 브뤼헐, 〈눈 속의 사냥꾼들〉
목판에 유채, 1565년, 117×162cm, 빈 미술사 박물관

겨울은 '추위 때문에 자꾸 움츠러들고 싶은 마음'
과 '그럼에도 불구하고 힘차게 움직이고 싶은 마음' 사이의 투쟁을
불러일으킨다. 가끔은 추운 겨울에 에너지를 비축해두기 위해 겨
울잠을 자는 동물들이 한없이 부럽지만, 겨울에도 '아직 깨어 있는
삶'을 누릴 수 있는 문명의 축복에 감사하는 마음도 크다.

난방기구의 보편화와 음식 저장 기술의 발달로 현대인은 편안하
게 겨울에도 사계절의 식품을 먹을 수 있게 되었지만, 수백 년 전의
사람들이 겨울에 받았던 가장 큰 스트레스는 '먹거리'에 대한 걱정
이었다. 피터르 브뤼헐의 〈눈 속의 사냥꾼들〉은 1월이나 2월경, 가
장 추운 겨울 날씨에도 불구하고 바지런히 사냥을 떠나 식구들을
먹여 살려야 하는 사냥꾼들의 힘겨운 삶을 생동감 넘치는 필력으
로 묘사하고 있다. 그들은 이제 사냥을 마치고 집으로 돌아가고 있
다. 조금만 더 걸어가면, 조금만 더 버티면 사랑하는 가족들이 있는
집으로 돌아갈 수 있다는 희망이 무거운 발걸음을 간신히 버티게
하는 것 같다. 언덕 아래 돌아가야 할 마을이 너무도 평화로워 보인
다. 아이들은 삼삼오오 스케이트나 썰매를 타고 있다.

이 아버지들은 저토록 평화로운 아이들의 일상을 지켜주기 위해
밤낮으로 애써야 했던 것은 아닐까. 살을 에는 듯한 추위 속에서 간

신히 사냥을 마치고 돌아온 순간, 그들이 지켜줘야 했던 일상의 고요함, 그들이 돌아가고 싶은 따뜻한 가족의 품이 힘겨운 시간들을 보상해준 것이 아닐까. 겨울이 유독 쓸쓸한 계절로 기억되는 이유는 우선 물리적인 온도와 시각적인 인상 때문이다. 사람의 체온을 그리워하게 만드는 스산한 겨울바람, 급격히 줄어드는 행인들, '집이 제일 좋다'는 느낌이 드는 계절이 바로 겨울인 것이다.

하지만 이 생물학적인 추위보다 더 쓸쓸한 감정은 '한 해가 다 간다'는 상실감이다. 또 한 해 시간이 가버리는 것에 대한 두려움, 또 한 살 나이를 더 먹는다는 것에 대한 두려움이 겹쳐 추운 겨울은 더욱 스산하게 느껴진다.

주변이 쓸쓸해질수록, 바깥세상이 춥고 스산할수록, 따뜻한 아랫목이 그리워진다. 평소에는 '이 지긋지긋한 집구석'이라고 생각하다가도, 찬비 내리는 날이나 눈 내리는 날 집만큼 편안한 곳은 없지 않은가. 우리가 행복이나 감사를 느끼는 시간은 어떤 '결핍'을 바라볼 때다.

눈 온 뒤 사립은 늦도록 닫혀 있고
한낮 다리에는 건너는 사람 적네
화로 잿불에는 아지랑이 모락모락
주먹만 한 알밤 혼자 구워 먹는 맛
— 이항복, 「눈 내린 뒤에(雪後)」

185

나는 따뜻한 방 안에 있고, 바깥에는 눈이 내릴 때. 이항복의 「눈 내린 뒤에」에서 주인공은 주먹만 한 알밤을 혼자 구워 먹으며 눈 내린 거리를 바라보고 있다. 1행과 2행의 스산한 분위기 뒤에, 3행이 살짝 다리를 놓아주고, 4행에서는 따뜻한 반전이 일어난다.

2행까지 읽으면, 우울한 시일까, 외로움을 달래는 시일까 짐작하게 되는데, 4행에서는 까르르 웃게 된다. 겨울의 즐거움이란 이런 것. 아무리 추워도, 아무리 외롭고 쓸쓸해도, 따듯한 아랫목에서 군밤 하나 까먹으면 모든 슬픔이 씻은 듯이 사라지는 것. 온갖 사소한 즐거움들이 위대한 복락이 되는 곳. 거기 우리들의 겨울이 있다.

바니타스,
흐르지 않는 것은
없다

카라바조

Caravaggio

바니타스(vanitas)는 화가들을 매혹해온 오랜 테마다. 라틴어로 공허함, 헛수고, 쓸데없음, 인생무상 등을 의미하는 바니타스는 살아 있는 한 끝임없이 무언가를 열망하는 인간의 탐욕스러움을 경계한다.

"있잖아, 이 사람 나 꼭 닮지 않았어?" 내가 미술관에서 '점찍는' 모든 작품을, 그 수많은 인파 속에서 어떻게든 빈 공간을 찾아 열심히 찍어주느라 땀 흘리는 이승원 작가에게 물었다. "거참, 너는 미술관에서 글 쓰는 사람만 보면 다 너 닮았다니?" "아, 아닌데, 정말 닮았는데." 나는 그런 사람 아니라고 잡아떼지만 허를 찔린 느낌이다. 내가 무턱대고 엎어지는 사람들이 있다. 글 쓰는 사람에게만 내적 친밀감을 느끼는 것이 아니다. 책 읽는 사람, 뭔가 문서를 조금이라도 만지고 있는 사람만 보면 나는 오랫동안 그리워한 친구나 혁명의 동지를 만난 듯 반가워한다. 아무리 그렇다손 치더라도, 성 제롬 할아버지는 나를 너무 심하게 닮았다.

카라바조의 〈글을 쓰고 있는 성 제롬〉 속, 성 제롬은 일부러 해골을 눈앞에 두었다. 해골을 바라볼 때마다 다가오는 죽음을 생각할 것이다. 죽음을 생각하면 아무리 힘들어도 글쓰기를 멈출 수 없다. 그의 외모가 아니라 절박함과 간절함이 나를 닮았다.

최근에 시력이 급격히 나빠지면서 나는 더욱 성 제롬을 떠올리는 일이 많아졌다. 눈에서 자꾸만 시도 때도 없이 눈물이 난다. 슬퍼서 흘리는 눈물이라면 카타르시스라도 느낄 텐데, 이 눈물은 안구건조증과 노안의 증상인 것만 같다. 눈과 손가락을 과도하게 혹

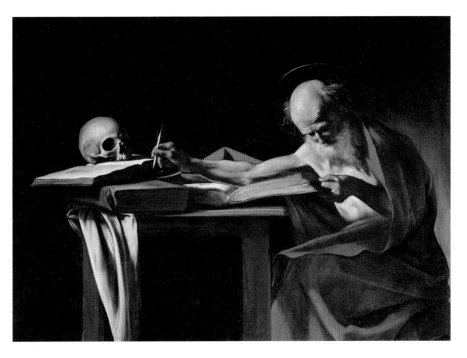

카라바조, 〈글을 쓰고 있는 성 제롬〉

캔버스에 유채, 1605~1606년, 112×157cm, 보르게세 미술관

사시키며 지금까지 수많은 책을 써온 나이기에, 눈이나 손목에 조금이라도 이상이 생기면 덜컥 겁이 난다. 하지만 멈추지 않는다. 죽음이 언제 닥쳐올지 모르므로. 꼭 죽음이 아니더라도 슬럼프나 노안이나 디스크 같은 작가들의 고질적인 스트레스는 언제든지 '오늘의 글쓰기'를 위협할 수 있다. 약해지는 시력도, 아무리 병원을 다녀도 낫지 않는 허리 통증도, 심지어 자꾸만 고유명사를 깜빡깜빡 잊어버리는 이 허약해진 기억력도, 모두 나에게는 '성 제롬의 해골'처럼 느껴진다. 하지만 나는 이 해골이 무섭지만은 않다.

사실 나는 성 제롬이 매우 사랑스럽다고도 생각한다. 오죽하면 해골을 앞에 두고 글을 쓰겠는가. 오죽하면 해골이 자신을 감시하는 듯한 각도로 일부러 사물을 배치했겠는가. 그는 죽음과 맞설 수 있는 용기가 있는 사람이다. 죽음의 상징들을 멀리 책상 바깥으로 치워놓는 것이 아니라, 그 모든 시간과 죽음의 상징들을 책상 위에 가득 늘어놓고 글을 쓴다. 나에게도 이런 못 말리는 집념이 있다. 하이퍼그라피아(hypergraphia)라는 글쓰기 중독이다. 글을 쓰지 않으면 미칠 것 같은 느낌, 글을 써야만 비로소 내가 되는 느낌, 나는 그 느낌조차 사랑한다. 그림 속 성 제롬은 내 마음을 이해해줄 것만 같다.

한 문장이라도 더 쓰고 싶은데, 시간은 부족하고, 육체는 말을 듣지 않고, 아이디어는 떠오르지 않는다. 하지만 그럼에도 앞으로 나아간다. 영감이 떠오르면 쓰는 것이 아니라, 글을 써야 영감이 떠오른다. 나는 그렇다. 영감이 떠오를 때만 쓴다면 일 년에 몇 번이

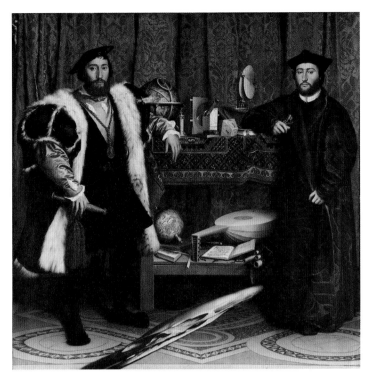

한스 홀바인, 〈대사들〉
목판에 유채, 1533년, 207×209.5cm, 런던 내셔널 갤러리

나 좋은 생각이 나겠는가. 아무리 힘들어도 책상에 앉아 글을 쓰면, 내 간절함의 온도에 놀라 내 무의식 어딘가가 글쓰기의 스위치를 누르는 것만 같다. 이런 테마를 써봐, 이런 이야기를 펼쳐봐, 끊임없이 내 마음의 문을 두드리는 그 알 수 없는 내 안의 목소리를 나침반 삼아 오늘도 글을 쓴다.

성. 제롬에게 해골과 온갖 필기도구와 책상 위의 소품들은 이렇

게 속삭이는 것이 같다. 오늘은 단 한 번뿐이니, 이 시간을 그 어느 때보다도 아름답고 찬란하게 불살라버리라. 시간이 품고 있는 가장 뜨거운 에너지를 내 글 속에 담을 수 있다면. 나의 글쓰기가 당신의 마음속에 아주 작은 희망의 등불을 켤 수만 있다면.

〈글을 쓰고 있는 성 제롬〉 속 해골처럼 죽음을 상징하며 공허함, 인생무상 등을 의미하는 바니타스(vanitas)는 오랫동안 화가들을 매혹해온 단골 테마다. 한스 홀바인의 〈대사들〉 역시 해골을 정물로 그린 대표적인 그림이다. 10여 년 전 이 그림을 런던 내셔널 갤러리에서 처음 봤을 때 한참 그림을 감상하다가 연도를 확인하고는 화들짝 놀랐다. 무려 500년 가까이 되는 엄청난 시간의 간극이 그 그림과 나 사이에 가로놓여 있었다.

그림 속의 두 사람은 각자 자신이 가진 '가장 멋진 패'를 자랑스레 내어놓은 듯하다. 화려한 사물들로 한껏 공간을 치장하며, '인간 대 인간'을 넘어 '권력 대 권력'이 맞붙는 순간의 긴장감을 자아낸다. 중앙의 해골은 실제로 봤을 때 더욱 압도적인 무게감으로 공간을 장악한다. 해골은 마치 살아 움직이는 듯 강렬한 시선과 각도로 한껏 자신의 존재감을 자랑하는 두 남자는 물론 관람객을 주시하고 있다.

〈대사들〉 속의 해골은 마치 움직이는 파놉티콘(panopticon)처럼 작품 안쪽은 물론 작품 바깥의 전시 공간까지 압도한다. 해골은 마치 이렇게 속삭이는 듯하다. '삶의 가장 화려한 순간, 가장 위풍당당한 순간에도 죽음의 망령은 우리를 노려보고 있다.' 이 해골의 기운은 과연 섬뜩하지만, 마치 500년 전쯤에 만들어진 최첨단 SF 영

화를 이제야 발굴한 듯 짜릿한 쾌감을 선사한다.

옷차림은 물론 표정에서도 자신감이 넘쳐 보이는 왼쪽 인물은 1533년 영국에 파견된 프랑스 외교관 장 드 댕트빌, 오른쪽 인물은 프랑스 라보르의 주교 조르주 드 셀브이다. 댕트빌은 영국과 교황청 사이의 갈등을 해결하기 위해 영국으로 파견되었지만 분쟁은 해결되지 않았고, 대신 그는 최고의 궁정화가 한스 홀바인에게 주문한 이 그림을 역사에 길이 남겼다.

선반 위에 놓인 사물들은 전형적인 바니타스의 상징들도 있지만, 위쪽 선반 위에 놓인 사물들은 당시로서는 최첨단의 문명을 상징하는 것들이었다. 당시 과학문명의 첨단을 보여주는 지구의와 측량 도구 등은 '이성의 승리'를 주장하는 것처럼 보이고, 아래쪽 선반에 놓인 루터교의 성가집, 불화(不和)의 상징 류트 등은 상대적으로 '구시대의 유물'인 셈이다.

어쩌면 위의 사물들과 아래의 사물들의 대립은 신교와 구교의 대립을 상징하는 것일지도 모른다. 당시 두 사람의 나이는 각각 29세와 25세였다고 하니, 인생의 가장 빛나는 시기였을 것이다. 바로 이 순간 텅 빈 검은 눈으로 이 화려하지만 긴장감 넘치는 순간을 바라보고 있는 해골은 이렇게 속삭이는 듯하다. '지금 최고의 영예를 누리고 있는 너희들도 언젠가는 죽는다. 지금 너희들은 돌이킬 수 없는 갈등을 겪고 있는 듯하지만, 언젠가 이 갈등조차도 역사의 뒤안길로 사라질 것이다.'

제4관

사람의 마음은 마치 바다와 같아서
그 마음 안에는 폭풍우도 있고 파도도 있으며
그 깊은 곳에는 진주도 있다.

— 빈센트 반 고흐

그림이란 감상하는 사람을 통하여 비로소 진정한 생명력을 지니게 된다.

— 파블로 피카소

나를
나로 만드는
것들

집중할 때
당신은
어떤 얼굴을 하고 있을까

Johannes Vermeer 요하네스 페르메이르

지극히 일상적인 몸짓 속에 담긴 인간의 아우라를 담아내는 데 탁월한 성취를 보여준 페르메이르. 그는 〈우유를 따르는 여인〉을 통해 '일상 속의 소우주'를 그림에 담아내는 데 성공했다.

요하네스 페르메이르, 〈우유를 따르는 여인〉

캔버스에 유채, 1658년경, 45.5×41cm, 암스테르담 국립미술관

얼굴은 우리 몸 중에서 가장 많은 정보를 외부로 방출하는 기관이다. 사람들은 안색을 통해 그 사람의 건강이나 기분 상태를 포착하려 하고, 표정을 통해 그 사람과 교감하려 한다. 관상학은 얼굴 생김새를 통해 그의 길흉화복을 점치고 미래를 예측하기도 한다. 얼굴에는 그만큼 인생에 대한 다양한 정보가 압축되어 있다. 상대의 눈빛 하나만으로도 우리는 많은 것을 분석하고 예측한다. 눈동자의 상태와 빛깔, 모양을 분석해 건강 상태를 분석하는 홍채 의학이 있을 정도로, 얼굴에는 우리가 미처 알지 못하는 수많은 정보가 잠재돼 있다. 인물화를 바라보며 느끼는 것은 바로 '타인의 삶'에 대한 모든 것이다. 얼굴은 이야기가 피어나는 장소이며, 삶의 증거가 서려 있는 장소다.

　　자신의 모습이 어떻게 비칠지 모르는 상태에서 대상에 완전히 집중하고 있는 인간의 얼굴이야말로, 자신도 모르는 자신의 가장 아름다운 모습이 아닐까. 〈우유를 따르는 여인〉은 우유를 따르는 일에 집중하고 있는 여인의 무구한 몸짓에 초점을 맞춤으로써 마치 이 순간만은 시간이 멈춘 듯한 숨 막히는 현장감을 느끼게 만든다.

　　지극히 일상적인 몸짓 속에 담긴 인간의 아우라를 담아내는 데 탁월한 성취를 보여준 페르메이르. 그는 이 그림을 통해 '일상 속의

소우주'를 그림에 담아내는 데 성공했다. 여인은 그저 우유를 따르고 있을 뿐인데, 보는 사람은 생의 눈부신 신비를 느끼게 된다. 이 여인에게 그릇에 우유를 따르는 일은 매일 반복되는 단순노동이겠지만, 페르메이르가 심혈을 기울여 담아낸 이 순간은 단 한 번뿐일 것이다.

이 그림에는 어떤 기품과 위엄이 서려 있다. 우유를 따르는 노동은 매우 평범하면서도 하찮은 일로 보이지만, 여인의 당당한 풍채와 경건한 표정은 마치 이렇게 속삭이는 듯하다. 이런 평범한 노동이 인간의 삶을 지속시키는 위대한 힘이라고. 아무도 우유를 따르지 않는다면, 아무도 밥을 짓지 않는다면, 아무도 청소를 하지 않는다면, 인류 문명은 유지될 수 없었을 것이라고.

삶을 지탱하는 소중한 힘은 이렇듯 단순한 노동 속에 존재한다는 평범한 진리를 아름답게 형상화한 페르메이르의 그림 속에서 나는 매번 생생한 감동을 느낀다. 오늘 당신의 우유 혹은 당신의 아메리카노를 따라준 사람은 누구인가. 그 사람이 바로 당신의 눈부신 벗이자 살아 있음의 증거일지니.

여인에게는
세 가지
얼굴이 있다

Gustav Klimt

구스타프 클림트

〈여인의 세 시기〉에는 어린 시절, 젊은 시절, 그리고 노년기의 여성이 한 화면에 동시에 등장한다. '여인의 삶과 죽음' 그리고 '시간의 흐름'에 대한 성찰을 담은 일종의 알레고리다.

구스타프 클림트, 〈여인의 세 시기〉
캔버스에 유채, 1905년, 180×180cm, 로마 국립현대미술관

보통 그림은 화면 전체의 이미지로 알려지게 마련인데, 클림트의 〈여인의 세 시기〉는 부분만 편집되어 인터넷이나 기념품으로 유통되는 경우가 많다. 이 아름다운 그림을 나는 '엄마와 아이'를 그린 그림들을 찾던 중 우연히 발견하게 되었다. 아이를 안고 있는 젊은 여인의 모습만 깔끔하게 오려진 이미지들이 인터넷을 떠돌고 있었는데, 뭔가 이상하다 싶어 그림의 원본을 찾아보니 놀랍게도 '여인의 세 시기'라는 제목의 작품이 드러났다. 잘려진 그림의 전모는 한스 발둥 그린이 그린 비슷한 제목의 그림 〈여인의 일생과 죽음〉과 동일한 주제를 다루고 있었다.

어린 시절, 젊은 시절, 그리고 노년기의 여성이 한 화면에 동시에 등장하는 이 그림은 일종의 알레고리로서 '여인의 삶과 죽음' 그리고 '시간의 흐름'에 대한 성찰을 담고 있다.

사람들은 왜 쭈글쭈글한 노년기의 이미지는 쏙 빼고 어여쁘고 사랑스러운 '두 시기'만을 편집하여 '클림트가 그린 엄마와 아이' 그림으로 기억하고 있을까. 노년기는 말 그대로 '편집하고 싶은 우리 안의 타자'가 아닐까. 분명 우리 자신의 모습이지만, 지워버리고 싶은 모습. 분명 우리 자신의 일부이지만 망각해버리고 싶은 존재의 비밀. 그것이 노년기를 아예 삭제해버린 채 이 그림을 유통시키

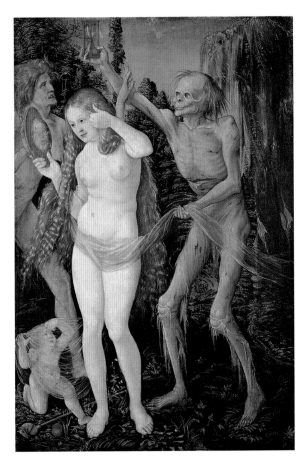

한스 발둥 그린, 〈여인의 일생과 죽음〉
목판에 유채, 1510년, 48×32.5cm, 빈 미술사 박물관

고 있는 사람들의 무의식일지도 모른다.

한스 발둥 그린의 작품에서는 피골이 상접하여 해골에 가까운
유령 같은 모습을 하고 있는 죽음의 화신이 마치 젊디젊은 아름다

운 여인에게 '너도 언젠가는 이렇게 될 거야'라고 협박하고 있는 듯한 모습을 하고 있다면, 클림트의 작품에서 노년기의 여성은 아예 자신의 얼굴을 가린 채 스스로의 존재 자체를 부정하고 싶어 하는 것으로 보인다.

잠잘 때조차도 행복한 표정을 숨기지 못하는 '어린 시절'과 '젊은 시절'의 두 여성이 '얼굴을 드러냄'으로써 자신의 존재를 표현하는 것과 달리, '노년기'의 여성은 얼마 남지 않은 머리카락으로라도 필사적으로 '얼굴을 가림'으로써 자신을 표현한다.

한 화면에 동시에 표현된 '여인의 세 시기'는 엄마와 딸, 할머니의 모습이 아니라 우리가 반드시 거쳐야만 하는 '인생의 세 시기'인 것이다. 이제는 인생의 세 시기 모두를 차별 없이 넉넉하게 끌어안을 수 있는 너른 품을 지니고 싶다.

당신은
모든 유혹에서
자유로운가

Franz von Stuck

프란츠 폰 슈투크

신화나 전설에서 차용된 여인의 유혹적인 누드 이미지를 즐겨 그렸던 프
란츠 폰 슈투크는 〈죄〉를 비롯하여 '팜파탈이란 무엇인가'를 설명할 때
가장 강렬한 사례로 인용될 만한 그림들을 남겼다.

누군가가 나를 똑바로 쏘아보는 시선은 매우 부담스럽다. 하지만 그 시선을 피하지 않고 나도 함께 똑바로 쏘아볼 수만 있다면, 그것은 영혼과 영혼의 만남이 시작되는 순간일 것이다.

프란츠 폰 슈투크의 〈죄〉를 봤을 때 내 마음 깊은 곳의 어떤 열망이 꿈틀했다. 내 피에 녹아 있던 이브의 유전자일 것이다. 매혹과 공포를 동시에 자아내는 그림 속의 여인은 나를 똑바로 쏘아보며 저 깊은 심연 어디선가 아련히 다가오는 듯한, 아니 어쩌면 멀어지는 듯한 미소를 지었다. 존재가 존재를 쏘아보는 시선은 언제나 부담스럽지만 그 부담스러움 속에 존재의 진실이 있다. 이 매혹적인 그림을 바라보는 것만으로 죄를 짓는 것 같은 으스스한 느낌도 든다. 뱀과 이브가 분리된 것이 아니라 마치 뱀과 이브가 합체된 것처럼 보이는 것이 이 그림이 뿜어내는 충격적인 본질이다.

신화나 전설에서 차용하여 여인의 유혹적인 누드 이미지를 즐겨 그렸던 프란츠 폰 슈투크는 '팜파탈이란 무엇인가'를 설명할 때 가장 강렬한 사례로 인용될 만한 그림들을 그렸다. 오디세우스를 유혹한 여인이자 괴물 스킬라의 대담한 표정, 칼로 베어진 요한의 목 앞에서 미친 듯이 춤을 추는 살로메(332쪽), 그리고 뱀과 하나가 된 이브의 모습을 형상화한 듯한 이 그림까지. 뱀에게 몸이 친친 감긴

프란츠 폰 슈투크, 〈죄〉

캔버스에 유채, 1893년, 94.5×59.6cm, 노이에 피나코테크

채, 아니 차라리 뱀을 목도리처럼 자유자재로 친친 감은 채, 이브는 우리를 노려보고 있다. 여인은 이렇게 질문하는 듯하다. 당신은 모든 열망으로부터 자유롭습니까? 당신은 이브의 유혹을 완전히 거부할 수 있습니까?

캔버스를 마치 거울처럼 바라보며 그린 것처럼 보이는 다음 그림은 화면 가득한 얼굴, 겁에 질린 눈동자, 이미 잘 보이는데 이마에 드리운 머리카락까지 굳이 다 들춰낸 모습으로 인해 관람자를 부담스럽게 만든다. 이 불편함과 꺼림칙함이 이 그림에 '호감을 느끼지 못하게' 만들지는 모르지만, 자화상으로서는 훌륭하게 자신을 표현한 것이 아닐까. 귀스타브 쿠르베는 〈자화상〉에서 자신의 얼굴을 미화하지도, 어떤 상징적 표현으로 압축하지도 않는다.

'내게 천사를 데려다주시라, 그러면 천사를 그릴 테니!'라는 사실주의 선언으로 유명한 쿠르베의 걸작들은 주로 풍경화다. 자연의 풍광 속에서 환상 따위는 틈입할 수 없는 극사실주의적 요소를 발견했던 쿠르베는 그러나 메마른 팩트(fact) 지상주의자는 아니었다. 그의 초기 작품은 오히려 낭만주의적인 향기가 짙다.

1840년대에서 1850년대 초반까지 그려진 쿠르베의 초기작에는 자화상이나 인물화가 많은데, 이 시기는 그가 화가로서 실패를 거듭하던 불운한 시기였다. 이때 창작된 자화상, 즉 〈절망적인 남자〉(1843~1845), 〈부상당한 남자〉(1844~1854), 〈두려움으로 미쳐버린 남자〉(1844~1845) 등은 젊은 화가 쿠르베 스스로가 느꼈던 고통과 외로움을 생생하게 증언하고 있다. 이 시기의 자화상들은 꼭 화가

귀스타브 쿠르베, 〈자화상(절망적인 남자)〉
캔버스에 유채, 1843~1845년, 44×54cm, 개인 소장

의 모습이 아니라 때로는 음악가로, 때로는 이름 모를 광인의 모습
으로, 때로는 연인에게 버림받은 젊은이의 모습으로 다채롭게 형
상화돼 있다. 그것은 마치 그림으로 쓰는 자서전 같은 역할을 했다.
하지만 이때의 작품들은 오랫동안 주목받지 못했다.

　그는 여인의 누드화를 그릴 때는 대부분 후원자나 컬렉터를 위
해 그렸지만, 상처 입은 남자의 비극적인 모습을 그릴 때는 자발적
으로, 마치 일기나 자서전을 쓰는 느낌으로 자신을 위해 그림을 그

린 것 같다. 절망적인 감정에 사로잡힌 찰나의 표정을 마치 영원히 화석으로 만들려는 듯 그 '겁에 질린 얼굴'을 그림 속에 가둔다. 이로써 젊은 화가의 쓸쓸하고도 비극적인 얼굴은 '그림'이라는 아름다운 유리관 속에 박제됐다. 나는 절망에 사로잡힌 쿠르베의 자화상에서 그의 절망만큼이나 숨길 수 없는 열정과 타오르는 에너지를 본다. 그는 자신의 절망조차 대면할 수 있는 용기가 있는 예술가가 아니었을까.

차라리
이 현실이
꿈이기를 바랄 때

Frida Kahlo

프리다 칼로

척추성 소아마비로 어린 시절부터 다리를 제대로 쓰지 못했던 그녀는 한창 피어날 나이 18세에 심각한 교통사고로 인해 한동안 누워서만 지내야 했다. 그녀는 평생 고통에 시달렸고, 그럼에도 끊임없이 '한 아이의 엄마'가 되기를 꿈꿨으나 매번 고통스러운 유산을 겪었다.

프리다 칼로는 자신을 '초현실주의 화가'라고 부르는 것을 매우 싫어했다고 한다. 어떤 고정된 미술 사조로 자신을 평가하는 것도 싫었지만, 자신에겐 너무도 선명한 '현실'을 사람들이 '초(超)현실', 그러니까 환상이라고 생각하는 것이 싫었기 때문일 것이다. 그녀는 그림 속에서 기괴하게 일그러지거나 몸속에 철심이 수없이 박힌 상태의 자신, 때로는 사슴으로 변해 있는 자신조차 '현실 그대로'라고 생각했다. 물론 3차원적 세계에서는 '현실'일 수 없겠지만, 그녀의 삶 속에서는 '진실'이었다. '사실'은 아니지만 '진실'의 영역에 속하는 것, 그것이 그녀에게는 '현실'이었을 것이다.

척추성 소아마비로 어린 시절부터 다리를 제대로 쓰지 못했던 프리다 칼로는 한창 피어날 나이 18세에 심각한 교통사고로 인해 한동안 누워서만 지내야 했다. 버스 안의 철기둥이 온몸을 관통하는 끔찍한 부상을 입은 것이다. '살아난 것이 기적'이었지만 그 생존의 기적을 더 큰 예술의 기적으로 승화시킨다. 그녀는 온몸에 깁스를 한 채 누워 있으면서 걸음마 하는 아이처럼 천천히 그림을 그리기 시작했고, 그것이 그녀의 인생을 바꾸어놓았다.

멕시코의 국민 화가 디에고 리베라와의 결혼은 그녀를 일약 유명 인사로 만들었지만, 정작 그녀의 예술 작품이 제대로 인정받기

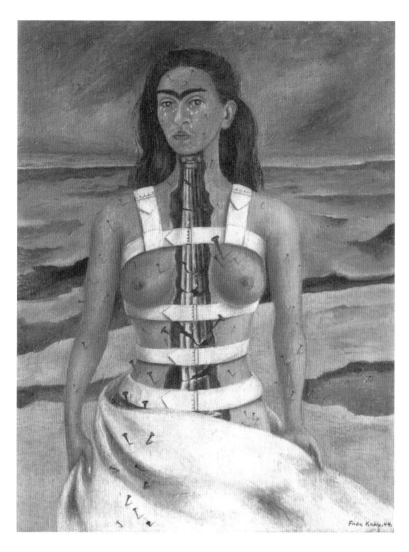

프리다 칼로, 〈부서진 기둥〉

메이소나이트에 유채, 1944년, 39.8×30.6cm, 돌로레스 올메도 미술관

시작한 것은 그녀의 사후였다. 늘 '디에고 리베라의 불행한 아내'로 더 많이 알려져 있었던 프리다 칼로는 화가의 삶도 사랑했지만 여성의 삶도 포기하지 않으려 했다. 그녀는 자신의 친동생과도 불륜에 빠진 남편을 포기하지 않고 사랑했다. 의사는 물론 주변 사람 모두가 말렸지만 그녀는 아이를 갖는 것을 포기하지 않았고, 그때마다 아기는 너무 고통스러워하는 엄마의 육체를 태어나기도 전에 떠나고 말았다.

교통사고로 인한 후유증은 끊일 날이 없어 그녀는 만성적인 통증에 시달렸고 무려 서른다섯 번의 대수술을 받아야 했다. 세 번의 유산이 남긴 고통스러운 상처는 몸보다 마음에 더 큰 상처를 남겼다. 그토록 갈망했던 엄마가 될 수 없다는 것은 그녀에게 가장 깊은 좌절이었다.

〈부서진 기둥〉은 그렇게 온몸이 성한 곳이 없는 자신의 몸을 그야말로 '정직하게' 그려낸 자화상이다. 물리적으로는 불가능할지라도, 프리다의 머릿속에서는 너무나 '현실적인' 그림인 것이다. 눈물은 방울방울 진주알처럼 얼굴 위를 구르고 있고, 여러 개의 벨트로 간신히 동여맨 척추는 말 그대로 무너져가고 있다. 군데군데 치명적으로 조각난 기둥이 붙어 있는 것이 더 신기할 정도로 간신히 한 여인의 몸을 지탱하고 있다.

그녀가 이 현실을 반드시 부정하고 싶거나 벗어나고 싶어 하는 것으로 느껴지지가 않는다. 이렇게 부서진 모습, 간신히 부서진 뼈를 끼워 맞춘 모습, 금방이라도 무너져 내릴 것 같은 모습 그대로

눈물겹게 아름답다. 이토록 부서지고 조각난 모습으로도 그림에 대한 열정, 세상의 변화에 대한 열정, 누군가를 사랑하고 사랑받고 싶은 열정, 새 생명을 품고 싶은 소망을 포기하지 않았던 그녀의 열정을 되새기게 된다.

이토록 부서진 채로도 기적처럼 살며, 사랑하고, 싸웠던 그녀의 '얼굴'은 부서지지 않았다. 회한 서린 표정도, 원망하는 표정도, 그렇다고 지나치게 결의에 찬 표정도 아닌 해맑은 얼굴. 나는 그토록 힘겨운 투쟁 속에서도 '부서지지 않은' 그녀의 순수를 읽는다. 얼굴을 사진으로 '찍는' 일은 얼마나 쉬운가. 하지만 세상에서 가장 많은 이야기를 품고 있는 얼굴, 그 얼굴에 담긴 굽이굽이 물결치는 파란만장한 이야기를 제대로 그릴 줄 아는 화가는 여전히 희귀한 존재다.

> 나는 나의 작품이 평화와 자유를 위한 투쟁에 이바지하기를 바란다. 내가 나의 그림에 아름답고 숭고한 이념을 불어넣을 수 없다면 그것은 내게 말할 자격이 없다고 생각하기 때문이지, 결코 예술이 이념에 입을 다물어야 한다고 생각하기 때문이 아니다.
>
> ─ 프리다 칼로

어떻게 자화상을 이렇게 그릴 수 있을까? 그녀의 자화상을 볼 때마다 서늘한 충격을 받곤 하지만, 칼로의 또 다른 작품 〈상처 입은 사슴〉은 그녀의 영혼을 가장 깊고 그윽한 자기 응시로 담아낸

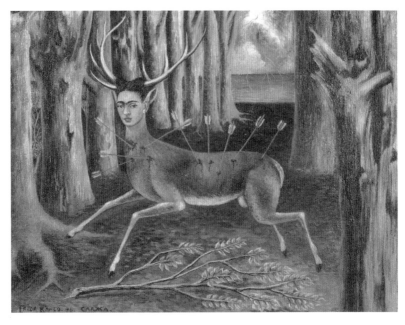

프리다 칼로, 〈상처 입은 사슴〉
캔버스에 유채, 1946년, 30×22.4cm, 개인 소장

듯하다. 이 사슴은 여기저기 화살을 맞아 저렇게 서 있는 것이 신기할 정도다. 하지만 이 사슴 여인은 꼿꼿하다. 고통에 지지 않았다.

마치 불에 그을린 듯 온통 주변이 까맣게 타버린 숲이지만, 그 황폐한 환경 속에서도 그녀의 눈빛은 해맑게 빛난다. '당신들은 이런 나를 비정상이라고 생각하나요? 하지만 나는 당신들이 생각하는 것만큼 그렇게 아프거나 슬프거나 괴롭지 않답니다. 난 아직 괜찮아요. 난 아직 혼자 살아낼 수 있어요.' 이렇게 속삭이는 듯하다. 사슴의 가느다란 다리는 고통으로 무너져야 정상일 것 같지만, 그

녀는 꼿꼿이 대지를 딛고 일어서서 자신을 바라보는 온 세상을 곧 게 쏘아보며 그 어디로도 도망치지 않는다. 지상의 삶이 아닌 곳으 로는 그 어디로도 도망치지 않겠다는 결연한 의지가 느껴진다.

이 그림을 그릴 때 칼로의 몸 상태는 이미 많이 악화되어 있었지 만, 그녀의 그림은 고통과 슬픔을 그릴 때조차도 어딘가 범접할 수 없는 미묘한 활기가 느껴진다. 이 그림을 그린 후 그녀는 척추 손상 으로 인한 대수술 끝에 이후 거의 누워서 지내다시피 해야 했다. 그 녀는 포기하지 않고 또 한 번의 커다란 모험을 했는데, 그것은 '강 철 코르셋'이었다. 그녀는 강철 코르셋을 입고 오른쪽 다리를 절단 하는 고통 속에서도 그림을 그렸고, 그 시절의 자화상들은 그녀가 최고 전성기를 구가하게 만든다. 화살을 맞은 부위에서 여전히 피 가 흘러나오지만, 그녀는 고개를 숙여 상처를 핥지 않고 오히려 자 신을 바라보고 있는 세상을 쏘아본다. 그것은 원망이나 증오가 아 니라 '나는 괜찮다'는 결연한 선언처럼 느껴진다. 슬픔이나 연민을 자아내는 눈빛이 아니라 초연함과 고결함이 서려 있는 눈빛이다.

'카르마(Karma)'라는 단어가 그림의 왼쪽 구석에 새겨져 있는 걸 보면, 이제 그녀는 이 모든 참혹한 고통을 완전히 '피할 수 없는 운 명'으로 받아들였음을 알 수 있다. 피하고 도망치고 부정해야 할 고 통이 아니라, 받아들이고 견뎌내고 온전히 '내 것'으로 인정해야 할 운명. 그 초연한 받아들임 속에서 그녀의 예술 세계는 더욱 단단하 게 무르익어갔다.

멕시코의 전통에서 부러진 나뭇가지를 묘지에 올려두는 것은 망

자에 대한 애도의 표현이라고 한다. 사슴 여인의 주변에 놓인 부러진 나뭇가지는 어쩌면 다가올 죽음에 대한 예감인지도 모른다. 그녀는 죽음조차도, 죽음의 직전까지 끝나지 않을 고통조차도 이제는 늠름히 받아들일 태세다. 아무것도 그녀의 영혼을 무너뜨릴 수 없었다. 남편의 끊임없는 외도도, 세상의 차가운 시선도, 엄마가 될 수 없는 자신의 육체에 대한 끝없는 절망도. 그녀는 끝내 무너지지 않았다.

영원으로 남은

거장의
'첫 마음'

미켈란젤로 부오나로티

Michelangelo Buonarroti

숨이 끊어지면서도 이 피에타에 대한 미련을 놓지 못했을 미켈란젤로를
생각하면, 그가 완성하지 못한 마지막 선들을 우리 마음속에서 저마다의
상상력으로 복원하고 싶어진다.

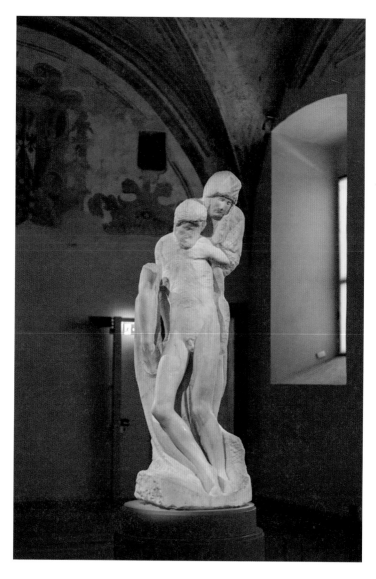

미켈란젤로 부오나로티, 〈론다니니 피에타〉
대리석, 1564년, 190cm, 론다니니 피에타 박물관

　　나는 언제나 피에타에 매혹된다. 피에타(pieta)는
예수의 시체를 끌어안고 있는 성모 마리아의 모습을 재현한다. 어
떤 피에타든, 성모 마리아와 예수를 형상화한 작품은 마음을 끌어
당긴다. 어머니가 자식을 끌어안은 모습은 인류의 원초적인 그리
움을 자극하는 이미지 아닐까. 〈론다니니 피에타〉는 내가 본 그 수
많은 피에타들 중에서도 가장 마음 깊숙이 각인됐다. 미완성이기
에 더욱 아련하고 모호한 이미지를 남기면서, 동시에 미완성임에
도 불구하고 이미 다 완성된 듯한 느낌, 이것으로 충분하다는 느낌
으로 압도한다. 너와 나의 경계가 흐려지는 듯한 이 작품 앞에서 발
길이 떨어지지 않았다.

　　미켈란젤로는 시스티나성당의 벽화 같은 대작들도 많이 제작했
지만 가장 좋아한 작업은 대리석 조각이었다. 그는 엄청난 비용을
들여야 하는 대작보다는 그저 혼자 조용히 집에서 제작할 수 있는,
그 어떤 후원자들의 입김도 신경 쓰지 않고 자신의 뜻대로 밀고나
갈 수 있는 작품들을 좋아했다. 대작에는 필연적으로 후원자의 입
김이 들어가고, 온갖 참견과 악의적인 비평을 일삼는 뭇사람들의
시선에서 자유로울 수 없다. 마침내 그는 죽음을 앞두고 홀로 조용
히 이 작품에 몰두할 수 있었던 것이다. 그래서인지 〈론다니니 피

에타〉에서는 천진무구한 집중력이 느껴진다. 이 세상에 오직 너와 나, 대리석과 나 미켈란젤로밖에 없다는 듯, 이 조각상은 완벽한 집중력을 보여준다. 타인에게 어떻게 보일까를 걱정하며 만든 작품이 아닌 것 같다. 생의 마지막 순간까지 포기할 수 없었던 이 작품을 통해 그는 마침내 '예술가의 첫 마음'으로 돌아간 것이 아닐까. 젊었을 때 이미 위대한 대가의 반열에 든 백전노장의 '첫 마음'이 나에게 이렇게 속삭이는 것 같다. '다 필요 없어, 오직 죽어가는 존재에 대한 멈출 수 없는 사랑만이 인생에서 소중한 거야. 마리아, 이 아름다운 어머니를 봐. 아들이 이미 죽었는데도 아들에 대한 사랑을 멈추지 못하잖아.'

그 모든 위대한 작업들을 뒤로 하고 다시 처음으로 돌아가, 대리석 조각이라는 가장 원초적인 작업에 집중해보자고 마음먹었을 그의 형형한 눈빛이 떠오른다. 미켈란젤로에게 많은 영향을 받은 것으로 알려진 조각가 오귀스트 로댕은 미켈란젤로의 조각상들이 전부 이루 말할 수 없는 고통을 담고 있음을 발견한다. 조각상들이 전부 고통에 몸부림치고 있어서, 마치 조각상들 스스로가 부서지길 원하는 것처럼 보인다고. 로댕은 거장의 작품 속에 깃든 깊은 고통의 흔적을 날카롭게 감지한 것이다. 로댕은 이렇게 해석한다. 미켈란젤로가 노년기에는 자신이 만든 작품을 많이 파괴해버렸는데, 그는 끊임없이 영원을 추구했지만 예술은 그를 궁극적으로 만족시키지 못했다고.

나는 다르게 해석하고 싶다. 미켈란젤로의 마지막 순간에는 더

이상 예술과 그 자신이 구분되지 않았던 것이 아닐까. 그는 영원불멸의 아름다움을 추구했고, 그것은 그저 눈에 보이는 매끈함이 아니라 설령 울퉁불퉁한 미완성의 상태일지라도 '대리석 속의 천사'를 해방시켜주는 것이었다. 미켈란젤로는 이렇게 말했다. "나는 대리석에서 천사를 보았고, 천사가 풀려날 때까지 조각했다." 예술가는 대리석 속에 갇힌 천사를 발견할 줄 아는 눈을 지닌 자이고, 그 천사가 마침내 온전히 풀려날 때까지 조각을 멈추지 않는 존재이니.

그러나 이 대리석 속의 천사는 완전히 풀려나지 못했다. 바로 그 '아직 다 풀려나지 않음' 때문에 우리 마음을 이토록 아프게 하는 것이 아닐까. 이 사랑은 결코 멈출 수 없는 것이기에. 숨이 끊어지면서도 이 피에타에 대한 미련을 놓지 못했을 미켈란젤로를 생각하면, 그가 완성하지 못한 마지막 선들을 우리 마음속에서 저마다의 상상력으로 복원하고 싶어진다. 동시에 이대로도 충분히 아름다운 이유는 내가 이 조각상에서 '아직 완전히 풀려나지 못한 천사'를 발견하기 때문이기도 하다. 그리하여 나는 이 작품을 통해 바라본다. 대리석의 속박에서 아직 완전히 풀려나지 못했기에 우리가 풀어줘야 하는 천사를. 육체적으로는 죽어가고 있지만 영적으로 다시 태어나고 있는 예수를. 마치 자신이 영원히 끌어안고 있으면 아들이 언젠가는 살아날 것 같은, 그 실낱같은 기대를 멈출 수 없는 어머니의 마음을.

어머니는 필사적이다. 마치 고통받는 아들을 다시 자궁 속으로 집어넣어 영원히 상처받지 않는 안식처로 이끌려는 것처럼. 두 사

람은 서로에게 완전히 녹아들어 이제 어머니와 아들의 경계조차 사라져가는 듯하다. 사랑이 깊고 또 깊으면 마침내 너와 나의 경계, 삶과 죽음의 경계마저 사라지지 않을까. 자식의 고통을 어떻게든 멈춰주고 싶은 어미의 마음, 그러나 나는 괜찮다며 그런 어머니를 업고 가려는 듯 몸부림치는 예수의 마음은 이제 비로소 하나로 엉키어 우리의 마음을 울린다. 사랑은 마침내 '나'라는 울타리를 완전히 허물어버리는, 목숨을 건 도약이기에.

고통받는 존재를 향한 멈출 수 없는 사랑, 이미 죽어간 존재를 향한 멈출 수 없는 사랑으로 오늘도 울고 있는 당신이야말로 또 하나의 피에타일지니. 그토록 고통스럽게 죽어가는 존재를 향한 멈출 수 없는 사랑만이 우리를 구원할지니.

당신이
눈 감은
사이

Frederic Leighton

프레더릭 레이턴

프레더릭 레이턴은 〈타오르는 6월〉을 완성하기 위해 여러 장의 스케치를
그렸는데, 남아 있는 스케치 중 네 개는 누드였고 한 개는 옷을 입은 것이
었다고 한다. 누드가 아닌 '옷을 입은 여인'의 잠든 모습을 선택한 것은 탁
월한 결정이었던 것 같다.

피사체가 아무것도 바라보고 있지 않기 때문에 언뜻 평화로워 보이지만, 눈을 감고 있기에 더 많은 이야기를 함축하고 있는 얼굴들이 있다. 눈을 감은 얼굴은 눈을 뜬 사람들의 시선을 전혀 의식하지 않고 있기에 더 신비로운 느낌을 준다. 눈을 감은 그 얼굴 속에, 그들의 감은 두 눈 안에, 우리가 모르는 새로운 세계가 꿈틀거리고 있다는 환상을 심어주기 때문이다. 잠든 사람의 머릿속에는 무슨 일이 일어나고 있을까. 그가 꿈을 꾸고 있다면, 그 꿈은 어떤 이야기를 품고 있을까. 눈 감은 얼굴에는 눈을 뜬 얼굴보다 훨씬 '적은 정보'가 보이지만, 눈을 뜬 얼굴보다 훨씬 '많은 비밀'이 감춰진다.

우리는 잠든 소녀의 얼굴을 통해 그녀의 '보이는 얼굴' 너머 '그녀의 꿈' 속으로 들어가게 된다. 그리스 신화에서 종종 등장하는 물의 요정 혹은 잠든 님프를 형상화한 것으로 알려진 이 그림 〈타오르는 6월〉은 굳이 그런 신화적 맥락을 끌어들이지 않아도 충분히 경이롭고 신비스럽다.

너무 깊이 잠들어 혹시 죽은 것이 아닌가 걱정스럽게 바라보다가도 그녀의 생기 넘치는 두 뺨과 상앗빛 팔을 보고 안심하게 된다. 매우 독특한 자세로 잠들어 있는 이 소녀의 모습은 화가의 고

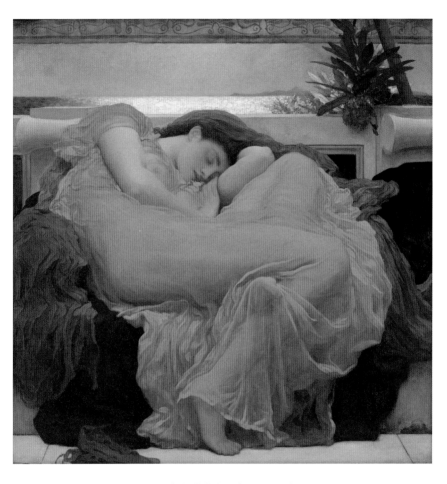

프레더릭 레이턴, 〈타오르는 6월〉

캔버스에 유채, 1895년, 120×120cm, 폰세 미술관

심과 모델의 고생을 동시에 상상해보게 만든다. '과연 저 자세로 깊이, 자연스럽게 잠들 수 있을까' 하는 궁금증과 동시에, 설사 그것이 가능하다 하더라도 오른쪽 팔의 각도를 '자연스럽게 보이도록' 그리려면 엄청난 고민이 필요했을 것이다.

프레더릭 레이턴은 이 그림을 완성하기 위해 여러 장의 스케치를 그렸는데, 남아 있는 스케치 중 네 개는 누드였고 한 개는 옷을 입은 것이었다고 한다. 누드가 아닌 '옷을 입은 여인'의 잠든 모습을 선택한 것은 탁월한 결정이었던 것 같다. 누드였다면 이 그림은 '잠든 여인의 신비'를 일깨우는 깊은 성찰로 우리를 이끌기 전에 아름다운 누드화라는 점부터 부각되었을 것이다.

투명하게 비치는 것이 아니라 어슴푸레하게 여인의 몸을 드러내면서도 감추는 다홍빛 드레스는 '타오르는 6월'이라는 이 그림의 제목처럼 단지 잠든 소녀의 모습이 아니라 이제 막 싱그럽게 피어오르는 여름 햇살의 열기를 상상하게 만든다. 잠든 소녀를 비추는 햇살은 인간에게 잠이야말로 최고의 축복이라는 듯 그녀를 가장 아름다운 각도로 비추고 있다.

33

책 속에
푹 빠져들고
싶을 때

Pieter Janssens Elinga

피터르 얀센스 엘링가

〈책 읽는 여인〉 속 17세기의 네덜란드 여인, 그리고 나. 우리는 모두 힘들 때마다 책을 읽는다. 그 사실만으로도 우리는 아주 깊고 짙은 우정을 나누는 친구가 된다.

문명을 파괴하기 위해 굳이 책을 불태울 필요가 없다. 그
저 사람들에게 책을 읽지 못하게 하면 그만이다.

— 레이 브래드베리

　누구에게도 해를 끼치지 않고, 누구도 만날 필요 없이, 가만히
외로움을 잊는 기술. 내게는 그것이 책 읽기다. 아끼는 책 한 권만
옆에 있어준다면, 외로움은 더 이상 고통이 되지 않는다. 책을 읽는
동안 나는 저자와 대화하고, 책 속의 여러 인물과 함께 살아가고 있
다는 느낌에 미소 짓기도 한다. 그들은 지금 여기 있다. 내가 책 속
의 문장을 읽음으로써 그들은 이 세상에 더욱 생생하게 존재하게
된다. 책은 인간의 외로움을 잊게 하지만, 책 스스로는 매우 외롭
다. 인간이 만져주고 읽어주고 가지고 다니지 않는다면, 책은 그저
'사물'에 그치기 때문이다.
　책 속에 숨은 이야기와 생각, 느낌과 흔적들에 생명을 불어넣는
독자가 없다면, 책은 우리 자신보다 더욱 외로운 존재가 되어버릴
것이다. 책과 함께하는 순간 우리는 곁에 사람이 없어도 '추억'을
만들 수 있다. 책 속에 끼워두었던 껌 종이나 낙엽, 꽃잎 같은 것들
이 툭 떨어지는 순간. '그 책을 읽었던 순간의 나'는 또 하나의 친구

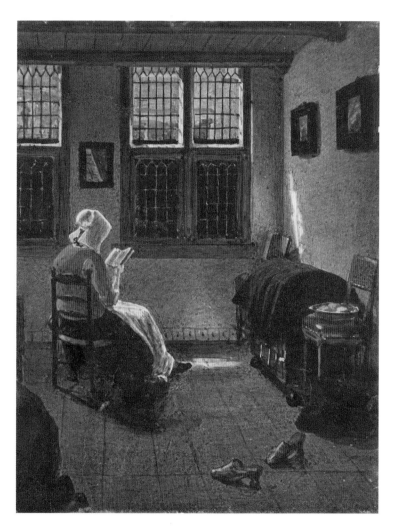

피터르 얀센스 엘링가, 〈책 읽는 여인〉

캔버스에 유채, 1668년, 75.5×63.5cm, 알테 피나코테크

가 되어 다정하게 말을 걸곤 한다.

피터르 얀센스 엘링가의 〈책 읽는 여인〉을 보고 있으면 마음이 한없이 차분하게 가라앉는다. 아무렇게나 급하게 벗어 던진 신발은 여인의 차분한 뒷모습과 선명한 대비를 이룬다. 여인은 책 읽기 삼매경에 빠졌다. 창가에서 가장 밝은 햇살이 들어오는 쪽에 자리를 잡고 앉아 책을 읽는 여인의 실루엣은 '무언가에 집중하고 있는 사람의 뒷모습'이 얼마나 아름다운지를 보여준다.

이 그림에는 치유의 힘이 있다. 수많은 고민의 실타래들이 머릿속에서 뒤엉켜 답답할 때, 나는 이 그림을 생각하는 것만으로도 많은 위로를 받았다. 그래, 집에 가면 조용히 책을 읽을 수 있지. 지금은 이렇게 힘들지만 집에 돌아가면 이렇게 신발을 벗어 던지고 창가에 앉아 책을 읽을 수 있는 나만의 시간이 기다리고 있지. 이런 위로가 내게 희망이 되어준 날들이 많았다.

17세기의 네덜란드인과 21세기의 한국인 사이에 이토록 강력한 연대의 끈을 만들어준 화가의 따스한 통찰력에 감사하게 된다. 17세기의 네덜란드 여인, 그리고 나. 우리는 모두 힘들 때마다 책을 읽는다. 그 사실만으로도 우리는 아주 깊고 짙은 우정을 나누는 친구가 된다.

장 오노레 프라고나르의 〈책 읽는 소녀〉로 시선을 옮겨보자. 무엇을 읽고 있기에 소녀의 볼은 저토록 발그레할까. 소녀의 복숭아빛 뺨은 책 속의 내용 때문일 수도 있고 본래의 홍조일 수도 있지만, 앞모습이 아닌 옆모습으로 그려져 더욱 신비로운 느낌을 주는

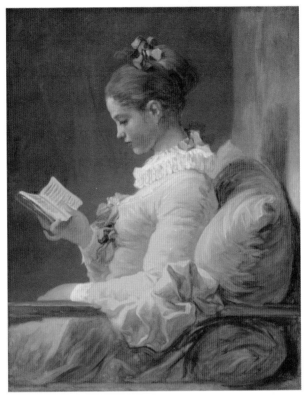

장 오노레 프라고나르, 〈책 읽는 소녀〉
캔버스에 유채, 1776년경, 81.1×64.8cm, 워싱턴 국립미술관

이 그림은 소녀가 읽고 있는 책 내용을 궁금하게 만든다. 이상적인
옆모습을 그리기 위해 다소 작위적으로 포즈를 취하게 한 듯한 느
낌도 주지만, 커다란 붉은빛 쿠션에 상반신을 기대고 책 속에 푹 빠
져 있는 소녀의 모습은 지극히 사랑스럽다.

책 읽는 소녀의 모습을 그린 그림은 18세기에 본격적으로 늘어

나기 시작한다. 18세기 유럽에서는 여성들 사이에서 일종의 독서 혁명이 일어났다. 그 중심에는 '소설'이 있었다. 특히 『파멜라』라는 서간체 소설은 지금까지 문학에 무관심했던 여성들에게서 놀라운 반향을 일으켰다. 뭇 남성에게 순결을 위협받는 하녀 파멜라가 결국 자신이 원하는 사람과 결혼에 성공하는 이야기는 수많은 여성에게 용기와 희망을 주었다. 유럽의 공원이나 유원지에서는 소설 『파멜라』를 들고 다니는 여성들의 모습이 흔히 목격되었다고 한다.

『젊은 베르테르의 슬픔』의 전 유럽에 걸친 폭발적인 인기를 방불케 할 정도로 『파멜라』 열풍은 대단한 것이었다. 여성들에게 '책을 읽는 행위'는 단순한 흥미거리를 넘어 '나도 어쩌면 다른 삶을 살 수 있을지 모른다'는 집단적인 희망에 불을 지피는 '삶의 새로운 방식'이었다.

나를
나로
만드는 것들

Gabriël
Metsu

하브리엘 메슈

펜과 편지지, 의자와 의자 위에 걸린 모자, 책상과 책상 위에 화려하게 펼쳐져 있는 페르시안 러그, 은제 필기구 세트, 창문 뒤편으로 비치는 거대한 지구본까지. 〈편지를 쓰는 남자〉 속 모두가 '나는 이런 사람입니다'라고 말하고 있는 것 같다.

어린 시절을 돌이켜보면, 읽고 쓴다는 것은 정말 진지하고 심각한 경험이었다. 나는 모든 것을 읽고 또 읽었다. 동화책이나 소설책, 어른들의 잡지는 물론 껌 종이에 적힌 서정시, 과자나 라면의 성분 분석표까지 샅샅이 뒤져 읽었다. 방학 동안 일기를 쓰거나 선생님께 편지를 쓰는 것은 물론 힘들었지만 뭔가 가슴 설레는 일이었다.

'읽고 쓴다'는 것은 틀에 박힌 입시 공부와 달리 뭔가 흥미롭고 소중한 체험이었다. 그때는 활자매체가 지금처럼 많지 않았기 때문에 교과서 외의 활자를 마주한다는 것 자체가 지금보다 훨씬 흥미로운 경험이었다. 그런데 그때보다 훨씬 많은 활자와 이미지를 접하는 지금, 나는 왠지 '말의 힘'을 잃어가는 것 같다.

황인숙 시인의 『말의 힘』을 읽어보니 더욱더 단어 하나하나의 힘, 문장 하나하나의 힘을 잊어가는 나 자신을 되돌아보게 된다. 그래, 기분 좋은 말들은 단순하고 소박하다. 파랗다, 하얗다, 깨끗하다, 싱그럽다, 신선하다, 짜릿하다, 후련하다, 시원하다, 달콤하다, 아늑하다. 아이스크림, 얼음, 바람, 아아아, 사랑하는, 소중한, 달린다, 비! 이렇게 원시적인 체험을 담은 투명한 말들의 단단한 질감을 나는 잊어가고 있었다. 그렇지, 기분 좋은 말은 그저 눈으로만

하브리엘 메슈, 〈편지를 쓰는 남자〉

목판에 유채, 1662~1665년, 52.5×40.2cm, 아일랜드 국립미술관

읽을 것이 아니라 소리 내어 하나하나 발음해보아야 한다.

바로 그렇게 활자화된 단어 하나하나를 천천히 쓰다듬고, 깨물어 보고, 씹어도 보고, 핥아도 보는 촉감적인 즐거움을 나는 오랫동안 잊고 있었다. 옛사람들이 글을 읽고 쓰는 모습을 바라보고 있으면, 오래전부터 잊고 있었던 그 단순한 '활자 맛보기의 즐거움'이 되살아난다. 우리가 매일 무덤덤하게 마주하던 수많은 활자를 더욱 애지중지하고 싶어진다.

메슈의 이 그림에는 '글쓰기의 즐거움'이 오롯이 드러나 있다. 편지를 쓰는 남자는 자기 주변의 모든 사물에 자연스럽게 동화되어 있다. 그가 오른손으로 쥐고 있는 펜, 왼손으로 만지고 있는 편지지, 그가 앉아 있는 의자, 의자 위에 걸린 모자, 그가 의지하고 있는 책상, 책상 위에 화려하게 펼쳐져 있는 페르시안 러그, 은제 필기구 세트, 창문 뒤편으로 비치는 거대한 지구본까지. 그 모두가 '나는 이런 사람입니다'라고 말하고 있는 것 같다.

그는 상인이거나 과학자일 수도 있고, 학문과 예술에 관심이 많은 열정적인 젊은이일 수도 있다. 하지만 그것보다 더 중요한 것은 그가 '읽고 쓰기'를 진심으로 즐기는 것처럼 보인다는 것이다. 읽고, 쓰고, 공부하고, 이해하는 일의 즐거움은 삶을 지탱하는 중요한 원동력이다. 무언가 새로운 것을 향해 항상 열린 마음이야말로 우리를 권태와 매너리즘으로부터 구원해주기 때문이다.

자기만의 방에서 무엇을 할 것인가

Vanessa Bell

버네사 벨

"무엇이든 언어로 바꾸어놓았을 때 그것은 비로소 온전한 것이 되었다.
그 온전함이란 그것이 나를 다치게 할 힘을 잃었음을 말한다."
—버지니아 울프, 『존재의 순간들』 중에서

독서를 좋아하는 사람은 자신에게 필요한 모든 것을 이미
가진 사람이다.

— 윌리엄 고드윈

버지니아 울프는 『존재의 순간들』에서 이렇게 말했다. "무엇이
든 언어로 바꾸어놓았을 때 그것은 비로소 온전한 것이 되었다. 그
온전함이란 그것이 나를 다치게 할 힘을 잃었음을 말한다." 어떤
힘겨운 사건이라도 그것을 '언어화'할 수 있다면, 우리는 그것으로
부터 마음의 거리를 둘 수 있게 된다.

아무리 아픈 상처라도 그것을 '글'로 쓸 수 있다면, 그 상처는 나
를 예전처럼 아프게 찌르지 않을 것이다. 글로 표현할 수 있는 상처
라면, 글로 치유도 할 수 있다. 그리하여 훌륭한 문학 작품은 상처
입은 사람들을 구원할 수 있는 힘을 지닌다. 글로 표현된 상처는 총
칼이나 실제 사건과 달리, 우리로 하여금 '사유'하게 만들기 때문이
다. 총칼 앞에서 인간은 쓰러지고, 너무도 충격적인 현실의 사건 앞
에서 인간의 영혼은 무너지지만, '글'로 표현된 상처는 우리로 하여
금 그 이야기의 '의미'와 '파장'을 생각하도록 만든다. 바로 그 집단
적인 거리, 심리적인 거리가 치유를 시작하게 만들 수 있다.

버네사 벨, 〈버지니아 울프〉
목판에 유채, 1912년경, 41×31cm, 몽크 하우스

더 이상 이런 일이 일어나서는 안 된다는 판단. 더 이상 이런 일이 일어나지 않도록 하기 위해 나 또한 작은 발걸음이나마 내디뎌야 한다는 결단. 내가 바뀌면 세상도 조금씩 바뀔 수 있다는 믿음만이 세상을 바꿀 수 있다. '자기만의 방'을 얻기 위해 분투했던 버지니아 울프는 이 세상 수많은 여성에게 '자기만의 방'을 향한 투지를 일깨워주었을 뿐 아니라 '자기만의 방에서 과연 무엇을 할 것인가'를 생각하게 만들어주었다. 자기만의 방을 얻기까지의 과정이 '경제적 독립'이라면, 자기만의 방을 얻은 후 무엇을 할 것인가를 고민하는 것은 '영혼의 독립'을 실천하는 일이다. 힘들게 얻은 자기만의 방에서 우리는 과연 무엇을 할 것인가. 버지니아 울프는 읽고 쓰고, 또 읽고 쓰는 길을 택했다.

그 길 또한 이 세상 어느 길 못지않은 가시밭길이었지만, 직장 상사에게도 대중 독자에게도 출판사에도 눈치를 보고 싶지 않았던 그녀는 영혼의 완전한 독립을 평생의 과제로 선택했다. 그 길을 선택함으로써 그녀는 이 세상 누구와도 그 무엇과도 타협하지 않는 자유의 길을 걸어갈 수 있었다.

내게 '읽고 쓰는 것'은 이 세상이라는 거대한 미로에서 '나 자신의 길'을 찾는 방법이다. 그런데 그 광대한 미로 속에서 나만의 길을 찾을 수 있는 '아리아드네의 실'은 하나의 길로만 통하는 것이 아니다. 나 자신으로 가는 길, 그 가장 어렵고 복잡한 길은 내가 어떻게 항로를 수정하는지에 따라, 내가 어떻게 세상을 향한 주파수를 맞추는지에 따라 매번 변화할 수 있다.

휴대전화 하나만으로도 우리는 '매일 읽고 쓰는 삶'을 이미 실천하고 있다. 문제는 어떤 글을 읽고 쓸 것인가다. '어떤 글을 읽고 쓰는가'가 '어떤 삶을 살 것인가'를 결정한다. 글쓰기란 누군가의 고독이 타인의 고독을 향해 말을 거는 몸짓이다. 우리가 혼자 있을 때, 우리가 외로울 때, 글쓴이의 마음이 더 잘 들리는 것은 독서가 필연적으로 '몰입'을 요구하기 때문이다. 나는 마음이 산란해질 때마다 눈앞에 보이는 아무 책이나 집어 아무 페이지나 펼쳐 소리 내어 읽기 시작한다. 낭독은 나의 고독이 나 자신을 향해 말을 거는 몸짓이다. 사람들 앞에서 소리 내어 글을 낭독할 때마다 우리는 다른 사람들뿐 아니라 자기 자신에게도 그 글을 읽어주고 있는 셈이다. 나 자신을 향한 목소리가 낭독을 통해 울려 퍼지는 순간, '목소리'는 '눈'보다 훨씬 많은 의미와 여운을 실어 나른다. 읽기와 쓰기를 통해 삶의 의미를 한 올 한 올 직조해나갈 수 있다는 희망. 그 희망이 우리로 하여금 끊임없이 무언가를 읽고 쓰고 다듬고 고치게 만든다.

내가 쓰는 글 속에는 좀 더 희망차고 좀 더 용감해진 내가 들어차 있기를. 내가 읽는 글 속에, 내가 쓰는 글 속에 '어제보다 나아진 나'를 담을 수 있기를.

36

처절한 외로움에

손

내밀 때

Vincent Van Gogh

빈센트 반 고흐

〈죄수들의 원형 보행〉 속 높은 벽에 둘러싸인 죄수들은 돌고 도는 노동을 반복하지만 아무리 움직여도 결국 이 갑갑한 감옥 안이다.

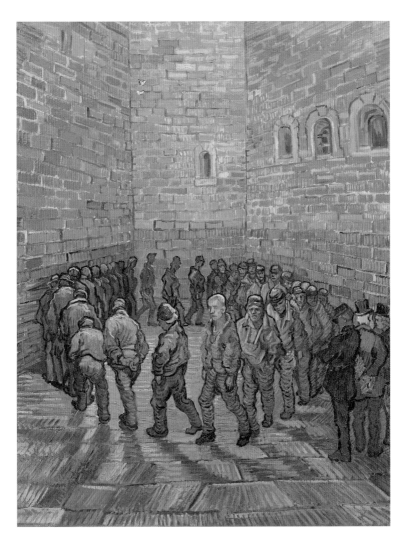

빈센트 반 고흐, 〈죄수들의 원형 보행〉
캔버스에 유채, 1890년, 80×64cm, 푸시킨 국립미술관

프랑스 삽화가 폴 귀스타브 도레의 그림을 모사한 작품이긴 하지만 이 작품을 통해서 고흐는 또 하나의 자화상을 그린 것 같다. 고흐는 항상 위대한 작품을 모사하면서도 결코 모사로만 그치지 않았다. 그는 모사를 할 때조차도 자기만의 독특한 해석을 강렬하게 가미하여 해석 자체를 창조로 변신시키는, 변신의 귀재이기도 했다. 〈죄수들의 원형 보행〉 속 높은 벽에 둘러싸인 죄수들은 돌고 도는 노동을 반복하지만 아무리 움직여도 결국 이 갑갑한 감옥 안이다. '내가 보이지 않나요? 이렇게 고통받는 내가 보이지도 않는 건가요?' 이렇게 속삭이는 듯한, 고흐를 무척 닮은 저 죄수의 모습이 마음을 울린다.

나는 이 그림을 파리에서 관람했다. 러시아 에르미타주 미술관과 푸시킨 국립미술관 등에 소장된 그림을 대여하여 파리의 루이비통 재단 미술관에서 전시한 '모로조프 컬렉션(The Morozov Collection)' 중 최고의 관심을 받는 작품이었다. 오직 이 그림을 위한 방이 따로 하나 마련되어 있어서 미술관 안에 또 하나의 독립미술관처럼 느껴졌다. 고흐를 사랑하는 바로 당신을 위한 오롯한 사적 미술관처럼.

〈죄수들의 원형 보행〉은 워낙 인기가 많아서 전시관에 들어가

기 위해서 기나긴 줄이 늘어서 있을 정도였다. 나도 차분하게 순서를 기다렸는데, 들어가는 길에도 미술관 안에 걸작들이 넘쳐나서 기다리는 시간이 전혀 지루하지 않았다. 그림에 대한 집중도를 높이기 위해 전시관 안의 전체 조명을 완전히 *끄고* 오직 그림 하나만을 비추는 작은 조명만을 켜놓아서, 전시관이 마치 독립 영화가 상영되는 작은 극장 같았다. 불 꺼진 방에서 홀로 빛나고 있는 고흐의 그림은 영화의 한 장면처럼 느껴졌다. 관객석의 불이 꺼져도 영원히 같은 장면이 반복될 것 같은 고통스러운 느낌. 마치 시시포스의 형벌처럼, 그림 그리고, 버려지고, 사랑하고, 버려지고, 그림 그리고, 버려지고, 사랑하고, 버려지기를 반복하는 고흐의 뼈아픈 삶이라는 노동이 이 그림 속에 압축된 듯, 나는 깊은 슬픔에 빠졌다.

우리는 흔히 천재의 재능에는 압도되지만 천재의 고통에는 침묵한다. 하지만 정말로 우리가 집중해야 할 것은 바로 그런 천재의 고통과 슬픔, 그리고 한없는 고립감과 막막함이 아닐까. 이렇게 열심히 걷고 또 걸어도, 일하고 또 일해도, 닿지 않는 세상, 이룰 수 없는 꿈, 연락조차 되지 않는 사람들, 자신을 향해 귀를 영원히 닫아버린 듯한 세상에서 고흐는 홀로 고통받았다. 고흐가 귀를 자른 것은 어쩌면 '고흐는 미쳤다', '고흐는 캔버스를 공격하고 있다'는 식으로 자신을 비난했던 사람들의 저주를 더 이상 견딜 수 없었기 때문이 아닐까. 귀를 자른 것은 어쩌면 더 이상 부당한 저주와 비난을 듣고 싶지 않은 그의 마지막 몸부림이 아니었을까.

붉게 빛나는 머리카락, 온갖 절망적인 상황에도 불구하고 꺼지

지 않는 열망으로 불타오르는 듯한 눈빛, 간절히 무언가를 갈구하는 듯한 표정이 이 그림을 고흐의 또 하나의 자화상처럼 보이게 만든다. 당장 저 가망 없는 대오에서 저 가엾은 젊은이의 손을 꼭 붙잡아 끌어내고 싶다. 그리고 함께 고통받는 저 모든 사람들도 같이 해방시켜줘야 할 것 같다. 세상의 무엇이 저토록 갑갑한 공간을 만든 것일까. 고통받고 또 버림받고 또 소외되고 영원히 고립된 낙인 찍힌 존재들, 그중의 하나가 바로 고흐 자신이라는 고통스러운 인식이 내 마음을 옥죈다. 이 그림을 보고 있으면 마치 고흐가 자신의 비극적인 종말을 예감하고 있는 것 같아 더욱 가슴이 아프다.

고흐의 절친한 벗이었던 화가 에밀 베르나르는 평론가 알베르 오리에에게 고흐의 죽음을 알리는 편지를 쓰면서 이 그림을 묘사한다. 오리에는 고흐에 대한 최초의 호평을 썼던 평론가였고, 베르나르는 친구 고흐의 안타까운 삶이 부디 알려지기를 바라는 마음으로 그에게 편지를 쓴 것이었다.

높은 감옥 벽으로 둘러싸인 원을 그리며 걷는 죄수들, 도레의 끔찍한 잔혹함에서 영감을 받은 캔버스는 그의 최후를 상징하기도 합니다. 이렇게 높은 벽으로 둘러싸인 높은 감옥… 그리고 이 구덩이를 끝없이 걷는 이 사람들, 그들은 불쌍한 예술가들, 운명의 채찍을 맞고 지나가는 불쌍한 저주받은 영혼들이 아니었을까요?

— 화가 베르나르가 평론가 오리에에게 고흐의 죽음을 알리는 편지 중에서

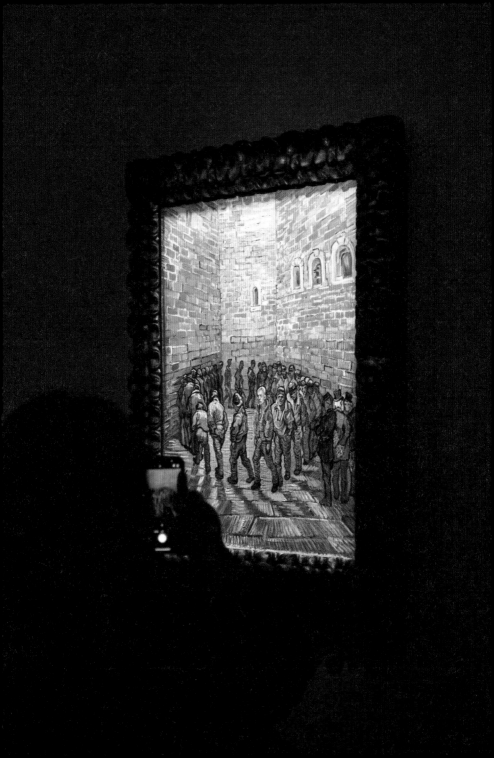

37

세상을 바꾸는
힘에 대한
이야기

Norman
Rockwell 노먼 록웰

미국의 화가이자 일러스트레이터인 노먼 록웰의 이 그림은 미국 인권운
동의 상징이 되었다. 그림 속 주인공 루비 브리지스가 등교하자 백인 부
모들과 교사들은 수업을 거부하며 항의했던 것으로 전해진다.

노먼 록웰, 〈우리 모두가 안고 있는 문제〉
캔버스에 유채, 1964년, 91×150cm, 노먼 록웰 미술관

이 그림이 그려졌던 시절, 흑인들은 백인들과 같은 반에서 마음 놓고 수업을 들을 수도 없었다. 오직 학교에 갈 권리를 지키기 위해 다른 사람들의 따가운 눈총을 받으며 열심히 길을 걷고 있는 소녀의 모습이 당차고 눈부시다. 미국의 화가이자 일러스트레이터인 노먼 록웰의 〈우리 모두가 안고 있는 문제〉는 미국 인권운동의 상징이 되었다.

당시 여섯 살이었던 소녀 루비 브리지스는 오직 백인 학생들로만 채워져 있던 윌리엄 프란츠 초등학교에 가고 있다. 그녀를 향한 폭행과 괴롭힘을 막기 위해 네 명의 보안관이 소녀의 주위를 엄호하고 있지만, 벽에 부딪혀 핏빛으로 흩어지며 깨져버린 과일이 그녀를 향한 백인들의 적대감을 선명하게 드러낸다.

이 어린 소녀에게도 삶이란 투쟁이었다. 소녀를 어떻게든 학교에 보내 인간답게 살게 하는 것이 부모에게, 그리고 이 아이를 응원하는 수많은 흑인에게 얼마나 커다란 삶의 희망이었는지를 곱씹어 보게 된다.

그녀는 어른들에게 둘러싸여 있지만, 철저히 '혼자'로 보인다. 어른들의 얼굴이 보이지 않고 그녀의 얼굴만 볼 수 있는 각도로 그려진 이 그림은 '아이의 눈높이'에서 본 세상이 얼마나 혹독한 것

이었는지를 더욱 절절하게 묘사하고 있다. '검둥이(nigger)'라는 모욕적인 표현과 인종차별 집단 'KKK'의 표식이 벽 위에 선명하게 드러나 있어 이 어린 소녀를 향한 백인들의 증오가 얼마나 위협적이었는지를 증언한다.

지금은 흑인과 백인이 '함께' 공부할 수는 있지만, 아직도 미국에서는 흑인을 향한 각종 차별과 총격 사건이 끊이지 않고 있다. 세계가 다인종·다문화 사회로 변화해가고 있지만 인종 범죄는 여전히 첨예한 갈등을 낳고 있다.

이 그림 속의 소녀가 '혼자' 고통을 감내한 것처럼 보이지만, 실은 수많은 사람이 이 소녀의 등교 투쟁을 응원했으며, 수많은 사람이 흑인들의 '배울 권리'를 찾기 위해 분투했다. '혼자' 있는 소녀를 그렸지만, 정작 이 그림은 수많은 사람의 참여와 연대를 호소하고 있다. 혼자 있지만 '함께'를 생각하게 만드는 그림, 이런 작품을 통해 우리는 인간을 인간답게 만드는 삶의 요소들을 생각해보게 된다.

식구,
함께하는 소박한 식사가
그리워질 때

Edouard
Vuillard 에두아르 뷔야르

뷔야르의 〈가족의 점심〉처럼 하루 일과를 꼭 가족과 함께, 그것도 함께 밥을 먹는 것으로 시작하는 것은 지금 생각해보면 일종의 제의였다. '우리가 아직은 함께'라는 사실의 눈부신 확인, 그것이 아침을 먹는 일의 숨은 의미 아니었을까

어린 시절 매일 아침 눈 비비며 일어나면 '어서 세수하고 양치질하고 밥 먹어라' 하는 엄마의 목소리가 들렸다. 심지어 아버지는 '아침을 안 먹으면 학교를 보내지 않겠다'는 무시무시한 엄포를 놓으셨다. 늦게 잠든 아침에는 입맛이 없기 마련인데, 부모님의 성화에 못 이겨 마지못해 한술 뜨고 나면 그제야 무거운 눈꺼풀이 반짝 떠지곤 했다. 주변 사람들에게 물어보니 '가족끼리 함께 아침을 먹는 것'을 엄격한 생활 규칙으로 삼았던 가정이 꽤 많다.

하루 일과를 꼭 가족과 함께, 그것도 함께 밥을 먹는 것으로 시작하는 것은 지금 생각해보면 일종의 제의(ritual)였다. '우리가 아직은 함께'라는 사실의 눈부신 확인. 그것이 아침을 먹는 일의 숨은 의미 아니었을까. 너무 바빠서 아침을 거르고 아침과 점심을 대충 얼버무린 '아점'을 먹거나, 가끔 '브런치'라는 핑계를 대며 점심도 저녁도 아닌 그 어딘가에서 간식도 아니고 정식도 아닌 모호한 끼니를 메우는 현대인들. 우리는 아침을 함께 먹는 가족과 멀어짐으로써 점점 외로워지고 허약해진 것은 아닐까.

뷔야르의 그림은 각자 다른 곳을 바라보지만 '그래도 함께' 있는 가족의 점심 식사를 여유롭게 보여주고 있다. 아버지는 신문을 보

에두아르 뷔야르, 〈가족의 점심〉

판지에 유채, 1899년, 58.2×91.8cm, 오르세 미술관

고 있고, 어머니는 아기를 보고 있고, 노모는 아기와 며느리를 함께 바라보고 있다. 그들은 각자 딴 곳을 바라보고 있지만 불행한 가족으로 보이지는 않는다. 아기를 바라보는 어머니의 미소, 며느리를 바라보는 노모의 미소 때문이다. 벽에 걸린 그림, 식탁의 풍성한 음식들, 빨간 체크무늬 식탁보 등이 유복하고 단란한 가정의 따뜻한 분위기를 증언하는 듯하다. 단지 음식을 먹기 위한 '가족의 식탁'이 아니라, 쉬엄쉬엄 여유롭게 각자의 시간을 가지며 점심을 먹는 모습 자체가 평화로운 분위기를 자아낸다. 다정하게 서로의 눈을 바라보는 것은 아니지만, 가족 구성원 누구도 서로 눈치를 보지 않는 그 '자연스러움'이 편안한 분위기를 이끌어내고 있다.

그런가 하면 힘겨운 하루의 노동이 끝난 후 함께 모여 소박한 저녁 식탁에 앉은 가족들의 식사 장면은 거룩하고도 숙연하다. 빈센트 반 고흐의 작품 〈감자 먹는 사람들〉은 아름답고 화사하지 않다는 이유로, 비례와 초점이 맞지 않는다는 이유로, 심지어 추하고 끔찍하다는 이유로 발표 당시 많은 비판을 받았지만 고흐는 좌절하지 않았다. 고흐는 어느 평범한 농가의 소박한 식탁에 서린 숭고한 아우라를 그려냈고, 그 마음은 오래오래 인류의 가슴에 살아남았다. 고흐가 그린 아름다움은 현란한 색채나 완벽한 비례에서 나오는 것이 아니라 그림 속 인물들의 신산한 삶 그 자체에서 우러나오는 감동이었다.

소박하다 못해 초라한 이 식탁에는 오직 감자와 뜨겁게 끓인 차가 전부다. 나이프도 포크도 없이 그저 손으로 감자를 먹는 이 농부

빈센트 반 고흐, 〈감자 먹는 사람들〉
캔버스에 유채, 1885년, 82×114cm, 반 고흐 미술관

의 식탁은 어떤 화려한 장식도 없지만, '오늘 우리가 노동한 대가로
이 저녁 식탁을 채웠다'는 은근한 자부심이 서려 있다.

　이 '최소한의 식탁'에서 최대한으로 흘러넘치고 있는 것은 가족
간의 배려와 사랑이다. 굶주림과 피로감에 지쳐 있는 이 농가의 식
탁에서 빛나고 있는 것은 서로를 향한 뜨거운 관심과 이해의 눈빛
이다. 서로를 바라보는 이들의 눈빛에는 걱정과 배려가 가득하다.
당신 오늘도 힘들었겠구나. 나보다 당신이 더 힘들었겠군. 감자 한
알이라도 서로의 입에 더 넣어주고픈 가족의 애틋한 사랑은 어두
운 색조를 극복하는 환한 빛으로 타오르고 있다.

네가 있어
비로소
엄마가 되었단다

Elisabeth Vigée Le Brun

엘리자베트 비제 르 브룅

르 브룅의 〈딸과 함께한 자화상〉은 매우 단순한 행복의 구도를 보여주
지만 특별한 자부심이 넘친다. 이 그림은 가족의 초상이 아니라 자화상
이다.

가족사진을 찍으러 가는 날은 모두가 정신이 없고 엄청나게 부산스럽다. 어떻게 하면 좀 더 멋지게 보일까, 몸단장에 바쁜 가족들의 모습은 활기차면서도 긴장되어 있다. 사진관에 도착하면 긴장감이 극에 달한다. 대부분의 사람은 카메라 앞에서 더욱 긴장하게 되어 있으니. 사진사는 가족의 경직된 표정을 풀어주려 처음 만나는 사이임에도 불구하고 온갖 농담을 던지고, 가족들의 딱딱한 얼굴 표정은 그제야 조금씩 풀어지기 시작한다.

몇 초만 잘 버티면 완벽한 가족사진을 얻을 수 있는 지금과 달리, 화가 앞에서 오랜 시간 정해진 포즈를 취해야 했던 옛사람들은 얼마나 힘들었을까. 가족 모두가 함께한 초상화나 사진에는 '육체'는 언젠가 사라지지만 '기억'은 영원히 사라지지 않기를 바라는 인간의 마음이 담겨 있다.

르 브룅의 초상화는 매우 단순한 행복의 구도를 보여주지만 특별한 자부심이 넘친다. 조촐하게 엄마와 딸만이 함께 있는데도, 조금도 모자람 없이 꽉 차 보이는 화면구성이 보는 사람을 미소 짓게 만든다. 이 그림은 가족의 초상이 아니라 자화상이다.

가족은 '내가 나임을 보여주는 관계'가 아닐까. 가족 안에서 우리는 수많은 갈등과 슬픔을 경험하지만, 그 복잡한 관계의 그물 속

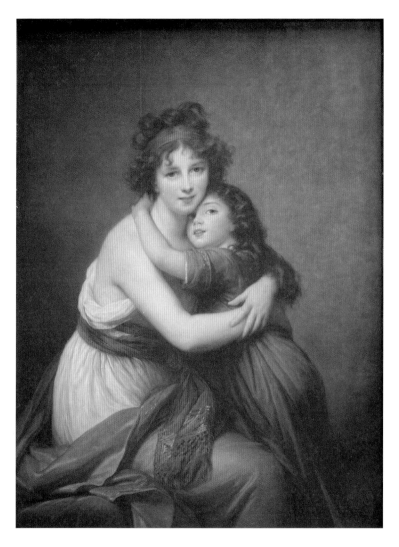

엘리자베트 비제 르 브룅, 〈딸과 함께한 자화상〉
캔버스에 유채, 1789년, 130×94cm, 루브르 박물관

파울라 모더존 베커,
〈6번째 결혼기념일 자화상〉
캔버스에 템페라, 1906년,
101.8×70.2cm,
파울라 모더존 베커 박물관

에서 '나다움'을 만들어간다. 이 자화상은 '딸이 있어 비로소 엄마가 될 수 있었던' 한 여인의 무한한 행복을 보여주는 듯하다. 화가는 엄마와 딸, 이 둘이면 세상 그 무엇도 부럽지 않을 것만 같은 행복한 순간을 그리고 있다. 이 그림은 온몸으로 속삭이고 있는 듯하다. 그 무엇도 필요 없다. 너와 함께할 수만 있다면. 바로 그런 충만한 자신감이야말로 가족이 가져다주는 가장 빛나는 삶의 응원일 것이다.

파울라 모더존 베커의 〈6번째 결혼기념일 자화상〉은 볼 때마다

눈물겹다. 그녀는 여성을 향한 온갖 차별과 싸우며 화가가 된 이후에도 높디높은 유리천장을 뚫느라 힘겨운 시간을 보냈다. 그럼에도 엄마가 되기 위한 시간을 기다리는 그녀의 눈빛은 너무도 천진난만하다. 마치 세상의 풍파 따위는 전혀 모르는 듯한 표정과 가녀린 몸이 안쓰럽다. 아직 자신에게 다가올 고난을 전혀 알지 못하는 듯, 맑고 투명한 눈빛과 설레는 표정으로 우리를 바라보고 있다.

파울라는 아이를 낳고 얼마 되지 않아 세상을 떠났다. 그녀에게 더 많은 자유를 꿈꿀 시간이 있었더라면 파울라는 얼마나 더 멋진 작품들을 마음껏 창조해냈을까. 하지만 그녀는 '자화상' 속의 볼록한 뱃속에 있는 아이의 인생까지 '나의 인생'이라는 사실을, 온몸으로 끌어안고 있지 않은가. 혼자만의 자화상이기도 하지만 온가족을 품어 안는 또 하나의 가족사진이기도 하다. 그녀는 생의 끝까지 삶에 대한 사랑, 예술에 대한 사랑, 사랑에 대한 사랑을 멈추지 않았다.

자꾸만
훔쳐보고 싶어지는
그림

디에고 벨라스케스

Diego Rodríguez de Silva y Velázquez

벨라스케스가 그린 비너스의 뒤태는 지나치리만큼 사실적이다. 비너스
는 당시로서는 금기에 가까웠던 여성의 누드를 자유롭게 그리기 위한 신
화적 핑계가 아니었을까.

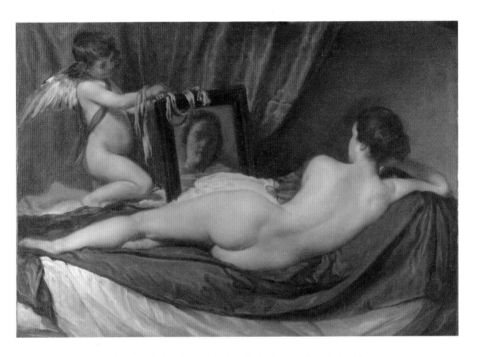

디에고 벨라스케스, 〈비너스의 단장(로크비의 비너스)〉
캔버스에 유채, 1647~1651년, 122.5×175cm, 런던 내셔널 갤러리

벨라스케스의 〈비너스의 단장〉은 '아름답다'는 생각이 들긴 하지만, 바라보면서도 왠지 죄책감이 느껴진다. 여성의 아름다움을 관음의 대상으로 삼은 것이 아닐까 하는 궁금증을 불러일으키는 그림이다. 벨라스케스는 과연 어떤 마음으로 '비너스의 뒤태'를 마치 인간의 실제 모습처럼 생생하게, 지나치리만큼 사실적으로 그린 것일까. 비너스는 당시로서는 금기에 가까웠던 여성의 누드를 자유롭게 그리기 위한 신화적 핑계가 아니었을까. 이 모든 궁금증이 아직 해결되지는 않았지만, 〈비너스의 단장〉은 그것이 누드이기 때문이 아니라 '앞모습'과 '뒷모습'의 절묘한 조화를 통해 나에게 말을 건다. 이 그림에 그저 여인의 뒷모습만 덩그러니 놓여 있었더라면, 아무리 벨라스케스의 그림이라도 명작의 반열에 오르지는 못했을 것이다. 이 그림이 여자인 나에게조차도 '죄책감'을 심어준 이유는 바로 '거울에 비친 앞모습'이 관람객에게 어떤 신비로운 화두를 던져주기 때문이다.

거울 속의 그녀는 희미하게 웃으며 마치 이렇게 속삭이는 듯하다. 나는 당신이 내 아름다움을 훔쳐보고 있다는 것을 '알고 있다'. 그러니 우쭐할 것 없다. 당신은 아름다움의 노예이거나, 내 앞모습을 당당히 쳐다볼 수 있는 용기가 없는 사람일 것이다. 이 그림 속

제임스 맥닐 휘슬러,
〈살색과 분홍색의 조화:
프랜시스 레일랜드 부인의 초상〉
캔버스에 유채, 1871~1874년,
195.9×102.2cm, 뉴욕 프릭 컬렉션

의 비너스는 그림을 바라보는 사람들에게 그렇게 속삭이는 것 같다. '보이는 자'가 아니라 '바라보는 자'를 부끄럽게 만드는 그림인 것이다. 뿌연 거울 맞은편에서 몽환적인 미소를 뿜어내고 있는 이 여인은 자신의 '뒷모습'을 보여줌으로써 앞모습을 가릴 뻔했지만, 동시에 거울을 통해 자신의 앞모습까지 드러냄으로써 '바라보는 자'의 시선을 교란한다. 그녀는 '보여주는 자'인 줄 알았는데, 사실은 우리를 '보는 자'였던 것이다. 보여주는 척하면서 보는 자의 시선은 과연 더욱 도발적이다.

267

뒷모습을 주제로 한 휘슬러의 〈살색과 분홍색의 조화〉를 뉴욕 프릭 컬렉션에서 처음 봤을 때의 놀라움이 아직도 생생하다. 그것은 내가 본 가장 아름다운 뒷모습이었다. 이 그림의 미묘한 균형은 뒷모습과 앞모습을 마치 한 화면에 공존시키는 듯한 비스듬한 몸의 기울임에 있다. 이 그림에는 사실 앞모습과 뒷모습, 옆모습이 모두 공존하는 것처럼 보인다. 전체적인 실루엣은 뒷모습이지만 고개만 살짝 옆으로 돌림으로써 옆모습을 보여줌과 동시에 앞모습을 살짝 암시하는 미묘한 각도가 완성되었다.

모델의 의상이나 머리 스타일, 드레스에 잡힌 주름 하나하나까지 주도면밀하게 연출한 듯한 느낌을 준다. 이 눈부신 찰나의 아름다움을 온몸 가득 표현해야 했던 이 그림의 모델은 분명 이런 포즈를 유지하기 위해 엄청난 인내심을 발휘해야 했을 것이다. 그것이 작위성보다는 아름다움을 향한 예술가의 온당한 집착처럼 느껴진다. 어딘가에서 자신을 부르는 소리에 대답하기 위해 살짝 입술을 떼는 듯한 순간, 그 찰나의 아름다움이 그림이라는 영원한 액자 속에 보관되었다.

뒷모습이 그려내는 영혼의 지문

르네 마그리트

René Magritte

르네 마그리트의 그림은 늘 질문의 화살이 되어 관객의 심장을 꿰뚫는다.
〈금지된 재현〉은 통제되지 않는 우리의 본모습을 적나라하게 드러내고
있다.

저 완강한 뒷모습 저편에는 그의 진실이 있을까. 저 쓸쓸한 뒷모습 저편에는 그의 앞모습이 과연 존재하기는 할까. 르네 마그리트의 그림들은 늘 질문의 화살이 되어 관객의 심장을 꿰뚫는다. 〈금지된 재현〉처럼 복잡한 현대사회를 살아가는 우리는 어쩌면 서로에게 끊임없이 뒷모습만 보여주는 존재들일지도 모른다. 그 뒷모습 뒤에는 또 다른 뒷모습이 있을지도 모른다. 서로의 진짜 앞모습을 볼 수 없는 우리는 서로의 사라져가는 뒷모습을 안타깝게 바라보며 '오늘도 저 사람과 소통에 실패했다'는 쓰라린 패배감을 안고 집으로 돌아온다.

누군가를 깊이 사랑할 때조차, '나는 그를 알고 있다'고 생각하지만 결국 나는 평생 그의 뒤통수를 바라보며 그것을 앞모습이라 착각했을지도 모른다. 부부가 함께 잠들 때 한 사람이 등을 돌리고 모로 누워 자는 것은 상대방을 가슴 아프게 한다. 등을 보이는 것 자체가 거부의 몸짓으로 읽히기 때문이다. 모든 관계가 그렇다. 친구와 헤어질 때도 너무 빨리 등을 홱 돌려 가버리는 것은 상대의 마음을 허전하게 한다. 등을 '바라보는 자'의 입장에서 등은 소통의 불가능성을 환기시키는 가슴 아픈 상징이 된다. 우리는 과연 서로를 잘 알고 있을까. 서로의 앞모습을, 그 복잡다단한 마음의 앞모습

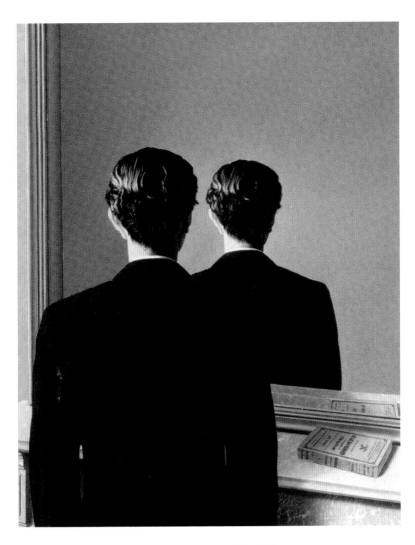

르네 마그리트, 〈금지된 재현〉
캔버스에 유채, 1937년, 81.3×65cm, 보이만스 판뵈닝언 미술관

을 정말 이해하고 있는 것일까. 평생 서로의 뒷모습만을 바라보며 '그를 잘 알고 있다'고 착각해온 것은 아닐까.

하지만 '누군가의 뒷모습을 안다'는 것은 새로운 소통의 시작이기도 하다. 그 사람의 뒷모습만 봐도 그 사람이 누구인지 안다는 것은 매우 친밀하거나 익숙한 관계일 때 가능한 것이기 때문이다. 그래서 우리는 어떤 사람의 뒷모습만 보고도 그 사람에게서 도망칠수도 있다. 그 사람이 모르게. 그 사람을 전혀 기분 나쁘게 하지 않으면서 그 사람으로부터 도망칠 수 있는 것이다. 우리 자신은 어떤 사람일까. 나의 뒷모습만 봐도 사람들은 내게서 도망치고 싶어 할까. 그렇다면 뒷모습이야말로 우리 자신이 알지 못했던 우리 자신의 '영혼의 명함'은 아닌지. 뒷모습조차도 정감 어린 사람, 뒷모습조차도 반가운 사람이 되는 것이야말로 좋은 사람이 되는 마음의 행로가 아닌지.

때로 뒷모습은 앞모습보다 훨씬 정직하다. 앞모습은 이리저리치장할 수 있지만, 뒷모습의 표정은 숨길 수가 없기 때문이다. 누군가 내 뒷모습을 보고 있다는 생각을 하면서 하루 종일 걸을 수도 없다. '뒤통수가 따갑다'는 것은 내 뒷모습에 대한 자의식이 선명할때의 이야기다. 뒤통수를 신경 써야 할 특별한 경우에만 우리는 뒷모습을 '연기'할 수 있다. 우리는 좀처럼 스스로의 뒷모습을 의식하지 못한다. 앞모습만 건사하기에도 바쁜 세상이기에. 물리적으로 '뒷거울'을 비추는 행위 정도로는 뒷모습의 본질을 꿰뚫어 볼 수 없다.

언젠가 친구가 이렇게 말한 적이 있다. "너 뒷모습이 왜 이렇게 우중충하니? 비 맞은 솜이불처럼 축 늘어져서는." 친구의 정감 어린 핀잔이었지만 불에 덴 듯 뜨끔했다. 뒷모습에도 '표정'이 있다는 것을 깜빡한 것이다. 내 뒷모습이 내 감정을 그토록 정확하게 반영할 수 있다는 생각은 하지 못했다. 눈코입의 움직임은 우리가 신경 쓸 수 있고 어느 정도 통제 가능하지만, 뒷모습은 제어가 되지 않는다. 걸음걸이, 어깨의 각도, 고개의 기울기, 전체적인 밸런스에 이르기까지, 그 어느 것 하나 완벽히 '통제'되지 않는다. 그리하여 뒷모습은 훨씬 정직하고 적나라하게 내 마음의 무늬와 빛깔을 드러내는 것이 아닐까.

내가 타인의 뒷모습을 가만히 바라보는 것을 좋아하는 것은 그 사람의 외모나 조건이 아닌 그 사람의 '마음'을 투시하는 느낌이 좋아서였다. 수학 공식처럼 명백하게 증명할 수는 없지만, 뒷모습에는 타인의 '얼'과 '넋'이 담겨 있다. 뒷모습은 마치 지문처럼 그 사람의 고유성을 드러낸다. 옷매무새를 가다듬거나 발걸음을 빨리 하는 것만으로는 결코 숨길 수 없는 마음의 무늬, 그것이 뒷모습이 그려내는 영혼의 지문이다.

제5관

진정한 화가는 캔버스를 두려워하지 않는다.
오히려 캔버스가 화가를 두려워한다.

— 빈센트 반 고흐

신과 인간,
　　　그리고
해방의 미술관

42

메두사,
모든 굴레를
벗어버리다

카라바조

Caravaggio

바쿠스, 즉 포도주의 신이자 도취와 유혹의 신을 연기하는 모델일 때는 최대한 나른하고 이완된 모습을 보여주던 '모델 카라바조'가 〈메두사〉에서는 타인을 긴장시키고, 곧 상대방을 돌로 만들어버릴 듯한 괴물의 머리로 등장한다.

우리 안에는 저마다 '내면의 경찰관'이 있다. 엇나가고 싶을 때, 비뚤어지고 싶을 때, 차라리 망가져버리고 싶을 때 붙잡아주는 내면의 경찰관. '수업 시간에는 떠들지 마. 주변 사람에게 방해되잖아.' '그렇게 뛰지 마. 다쳐.' '그렇게 화내면 너만 힘들걸.' '그래, 그 사람이 싫겠지. 하지만 네 마음을 군이 표현해서 인간관계를 망칠 필요는 없어.' 이렇게 마음의 정신줄을 붙들어주는 존재를 프로이트는 '초자아(superego)'라고 한다. 그런데 오히려 예술가에게는 이 초자아의 존재가 방해가 될 때가 많다. 틀을 깨고 관습을 벗어나고 룰을 위반함으로써 얻어지는 눈부신 자유. 그것이 바로 예술가가 꿈꾸는 창조성의 비밀이기 때문이다.

그 자유에 때로는 위험이 따를지라도 예술가들은 기꺼이 그 위험을 받아들인다. 대중에게 비난받거나 오해받을 위험, 재판을 받거나 구속될 위험, 대중의 무차별적인 증오와 협박의 위험에 이르기까지. 예술가는 그 위험 속에 찬란한 해방의 열쇠가 숨겨져 있음을 알기 때문에 위험을 무릅쓰고 창조적인 길을 선택하기도 한다.

초자아의 철저한 감시망을 기어코 뚫고 분출하는 엄청난 에너지, 바로 그것이 이드(Id), 즉 원초적인 욕망이다. 인간 개개인의 개성을 보여주는 가장 원초적인 욕망이 바로 이드다. 사실 이드를 통

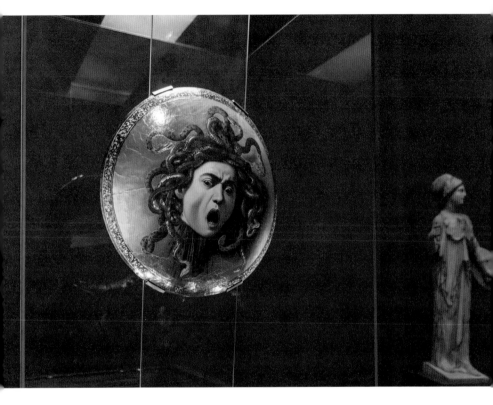

카라바조, 〈메두사〉
캔버스에 유채, 1597년경, 60×55cm, 우피치 미술관

제하는 초자아의 모습은 매우 비슷비슷하다. 초자아는 말리고 통제하고 금지하고 근절한다. 그러나 이드는 개인마다 매우 다르게 나타난다. 초자아는 대부분 부모의 양육이나 제도교육을 통해서 훈육되는데, 어떤 사람은 초자아와 이드를 최대한 조화시킴으로써 스스로를 발전시키고, 어떤 사람은 초자아의 욕망을 산산이 무너뜨리면서 자신의 이드를 표출하는 것이다.

예컨대 고흐에게는 그토록 인정받고 싶었던 부모님에게 질타당하고 무시당하면서도 결코 포기할 수 없었던 꿈이 바로 화가의 꿈이었다. 베토벤에게는 아버지로부터 갖은 학대와 매질을 당하며 배운 음악임에도 불구하고 바로 그 음악을 포기하지 않는 삶을 살아냄으로써 아버지는 물론 당대의 모든 음악가를 뛰어넘는 천재성을 보여주었다. 고흐는 화가의 길을 반대하는 부모로부터 물려받은 초자아(아버지처럼 성직자가 되고 싶은 욕망)와 맞서 싸움으로써 자신의 이드(성직자의 길이 아니라 독창적인 그림을 그리고 싶은 열망)를 폭발시켰고, 베토벤은 공교롭게도 자신의 초자아(음악을 완벽하게 연주하지 못하면 밥을 굶기고 좁은 방에 가두는 아버지, 어떻게든 아들을 위대한 음악가로 만들고 싶은 아버지의 통제)를 이루고 있는 욕망이 바로 자신의 이드(위대한 음악을 창조하고 싶은 열망)와 닮은 구석이 있었다. 고흐는 아버지가 강력하게 금지하는 길을 택하여 이드를 표현했고, 베토벤은 아버지가 꿈꾸는 바로 그 이상적인 존재가 됨으로써 아버지의 폭력에 복수한 셈이다.

모네처럼 행복한 가정을 만들어 온 가족의 응원을 받으면서 그

림을 그린 화가도 있었지만, 세잔처럼 아버지가 부자였음에도 불구하고 아들의 예술가의 삶을 지원하는 데는 지독히 인색했던 경우도 있었다. 자신의 초자아와 대체로 조화를 이루며 균형감 있게 이드를 발전시킨 예술가가 있는가 하면, '아버지로부터 인정받고 싶은 초자아'와 '아버지를 뛰어넘고 싶은 이드'와의 치열한 갈등 속에서 하루하루 힘겹게 예술가의 길을 개척한 사람들도 있다. 인간 개개인의 고유성은 바로 이렇게 '자신의 이드를 어떻게 표현하는가' '자신의 초자아와 어떤 관계를 맺는가'에 따라 달라지는 것이다. 초자아는 채찍이며, 이드는 고삐 풀린 야생마인 셈이다.

바로 그런 이드의 예측 불가능한 모험, 인간의 원초적인 욕망의 생김새를 꾸밈없이 보여주는 예술가가 바로 카라바조가 아닐까. 카라바조는 그 누구에게도 길들여지지 않는 삶, 그 어떤 제도나 규칙에도 얽매이지 않는 삶을 꿈꾸었던 것 같다. 카라바조는 한 도시에서 오래 머물지 못했고 평생 이리저리 떠돌면서 작품 활동을 했다. 그 어떤 대단한 후원자도 카라바조를 완전히 묶어둘 수 없었다. 그런 카라바조의 그림들 중에서 가장 보고 싶은 작품이 바로 〈메두사〉였다.

이 그림이 상설 전시되어 있는 곳은 피렌체 우피치 미술관이다. 우피치 미술관에서 가장 인기 있는 그림은 보티첼리의 〈비너스의 탄생〉(118쪽)과 〈프리마베라〉(169쪽)인데, 소름 끼치게 아름다운 미의 여신 아프로디테와 봄의 여신 플로라의 모습에 감탄하다가 카라바조의 〈메두사〉를 보면 뭔가 섬뜩하고 무시무시한 느낌이 든다.

마치 르네상스 시대의 가장 아름다운 그림과 가장 무서운 그림을 한 공간에서 보면서 오싹한 비교 체험 '극과 극'을 느껴볼 수 있다. 여성스럽고, 부끄럽고, 수줍으면서도 풍요롭고 낭만적으로 표현된 아프로디테의 모습과 달리, 메두사의 얼굴은 광기 어린 표정, 선 굵은 남성의 느낌, 간결하면서도 오직 핵심만을 파고드는 듯한 절제된 감각이 느껴진다. 알고 보니 카라바조가 그린 메두사는 여성이 모델이 아니라 바로 카라바조 자신을 모델로 한 것이었다. 메두사가 여성이라는 것을 분명히 알고 있던 카라바조는 왜 남성인 자신을 모델로 삼았을까.

카라바조가 자신을 모델로 그린 다른 작품과 비교해보자. 바쿠스, 즉 포도주의 신이자 도취와 유혹의 신을 연기하는 모델일 때는 최대한 나른하고 이완된 모습을 보여주던 '모델 카라바조'가 〈메두사〉에서는 타인을 긴장시키고, 곧 상대방을 돌로 만들어버릴 듯한 괴물의 머리로 등장한다. 메두사의 잘린 머리를 방패에 붙임으로써 천하무적의 전사가 된 아테나 여신의 자부심과는 거리가 멀게, 이 그림 속 메두사는 겁에 질린 얼굴을 하고 있다. 타인에게 두려움을 주는 존재이기보다는 자기 자신이 두려움에 사로잡힌 모습으로 보인다. 이 그림이 방패 위에 그려져 있는 것 또한 매우 독특한 느낌을 전한다.

죽은 메두사의 머리를 가져다 붙인 방패라는 그리스 신화 속 설정에 착안하여 메두사를 묘사한 다른 화가의 그림들은 이미 죽은 메두사를 방패 위에 새기고 있는 반면, 이 그림은 머리를 잘리고도

카라바조, 〈바쿠스〉
캔버스에 유채, 1596년경, 95×85cm, 우피치 미술관

아직 살아 있는 듯한 메두사의 모습을 그려 충격을 준다. 마치 '머리가 잘려도 나는 아직 그 악명 높은 메두사다, 머리가 잘려도 나는 아직 살아 있다'라고 은밀하게 선언하는 듯한 메두사의 생기 넘치는 모습은 관람자를 당혹스럽게 한다.

　게다가 메두사를 남성으로 그렸기 때문에 더욱 풍부하고 다의적

인 해석이 가능하다. 메두사의 아니무스(animus), 즉 표현되지 못한 무의식의 남성성을 그린 그림으로도 해석할 수 있는 것이다. 메두사는 더 이상 포세이돈에게 강간당하는 무력한 여성 주체가 아니라 이 그림 속에서 가장 강인하고 무시무시한 전사가 되어 보는 사람들을 돌로 만들어버리는 것이다.

한편, 이 그림은 메두사의 아니무스라고만 해석하기에는 훨씬 다채로운 해석의 가능성을 품고 있다. 카라바조가 다른 여성 모델을 쓰지 않고 자신을 메두사로 동일시한 이유는 무엇일까. 어쩌면 그는 메두사를 통해 자신의 이루지 못한 꿈이나 욕망을 투사한 것이 아닐까. 메두사는 머리카락이 뱀으로 변하는 무시무시한 괴물이 되는 형벌을 받았지만, 대신 메두사는 그 누구도 두렵지 않은 존재, 오히려 자신이 타인을 두렵게 만드는 존재로 변신한다. 그 누구도 그녀를 함부로 공격할 수 없게 된 것이다.

무적의 메두사, 그 누구도 함부로 범접할 수 없는 존재가 된 메두사의 강인함과 초월적인 힘이야말로 카라바조가 꿈꾸던 자신의 이미지 아니었을까. 스스로를 메두사로 만듦으로써 끊임없는 공포로부터 벗어나고 싶었던 것은 아닐까. 괴물이어도 좋으니 강인해지고 싶은 욕망, 여성이자 괴물인 메두사가 되는 순간 더 이상 이 사회의 주류에 속할 수 없다는 것을 알면서도 기꺼이 여성 괴물이 되고 싶었던 것이 바로 카라바조의 욕망 아닐까.

이 그림 속에서 카라바조는 나에게 이렇게 속삭이는 듯하다. '나는 나로 만족할 수 없어요. 나는 더 강한 존재, 그러면서도 매혹적

인 존재, 남녀의 구분조차 뛰어넘은 존재, 누군가를 두렵게 만들면서도 동시에 매혹하는 존재가 되고 싶어요.' '머리카락 하나하나가 뱀이 되어 꿈틀거려도 좋으니, 아무도 나를 침범할 수 없는 존재, 무적의 존재, 초월적인 존재가 되어야만 해요.' 여기서 카라바조의 비범함이 드러난다. 다른 존재들처럼 괴물로부터 도망치는 것이 아니라 오히려 능동적으로 스스로 선택하여 괴물로 거듭나는 것이다. 나에게 이 그림은 괴물에게 공격받는 것보다는 스스로 괴물이 되어 싸우고 싶은 예술가의 원초적인 욕망이 느껴지는 그림이다.

〈메두사〉를 자세히 바라보면 '분명 괴물인데 왜 이토록 아름다울까'라는 생각이 든다. 연두색 방패의 바탕 색깔이 너무나 생생하게 표현되어 있어 '머리가 잘렸음에도 불구하고 메두사가 살아 있다'라는 느낌을 준다. 페르세우스라는 전형적인 남성 영웅의 칼을 맞아 분명 죽었음에도 불구하고, 결코 칼로는 죽이지 못했던 것. 그것은 메두사의 넘치는 생명력이자 망가지지 않은 영혼이 아니었을까. 메두사의 영원한 순수성은 이야기의 맥락 속에 숨겨진 안타까움과 억울함에서 우러나온다. 즉 메두사는 아테나 여신의 입장에서는 죄인으로서 죽지만 사실은 죄가 없었던 것이다. 메두사의 당황스러운 표정에는 '나는 죄가 없는데, 내가 왜 죽어야 하는가'라는 항변이 묻어 있다.

카라바조는 메두사의 죽음마저 아름답게 그렸다. 연두색 방패가 기대 이상으로 너무나 아름다웠고 전시실인 붉은 방에 너무나 잘 어울린다. 메두사의 머리 목에서 흘러나오는 피는 더욱 붉고 선명

하게 느껴진다. 뒤돌아보지 않을 수 없을 정도의 매혹, 그리고 그렇게 눈을 마주친 상대방을 반드시 돌로 굳게 만들어버리는 무시무시한 위력. 이렇듯 공포와 매혹을 한 몸에 체현하는 것이 바로 메두사의 강점이었다. 모델이 된 카라바조는 바로 그 메두사의 공포와 매혹, 무시무시함과 아름다움을 동시에 표현하고 싶었던 것이 아닐까.

자기 안의 괴물성을 받아들이는 것은 결코 쉽지 않다. 하지만 예술가들은 자기 안의 괴물을 있는 그대로 받아들임으로써 결코 문명의 이름으로 순화되지 않는 인간의 야수성을 드러낸다. 카라바조는 화가로서는 주목받는 삶을 살았지만, 인간으로서는 이루 말할 수 없는 험난한 인생을 살았다. 그는 자신을 지키기 위해 칼을 품고 다니는 사람이었으며, 급기야는 살인을 저지르기까지 한다.

그의 가슴 속에는 과연 어떤 괴물 같은 야수성이 숨 쉬고 있던 것일까. 카라바조는 평생 어디에서도 제대로 정착하지 못했다. 끝없이 불안했던 그의 가슴속에서는 멈출 수 없는 창조를 향한 열정 또한 살아 숨 쉬고 있었을 것이다. 그는 자신을 모델로 삼은 도취의 신 〈바쿠스〉 속에서 편안하고 나른해 보인 것과 달리, 〈메두사〉는 두렵고 끔찍하고 당황스러운 표정을 보여줌으로써 메두사의 공포를 표현한 것 같다. 예술가가 자신이 그리는 대상을 통해 자신의 마음을 투사한다는 점을 고려한다면, 그는 메두사의 치켜뜬 눈을 통해 '공포를 주는 대상'이 사실은 '겁에 질려 있다'는 사실을 보여주려 한 것이 아닐까.

메두사는 홀로 악행을 저지른 것이 아니었으며, 포세이돈과의 하룻밤은 아폴론의 악행이었다. 더 큰 문제는 포세이돈과 메두사의 하룻밤 관계가 이루어진 장소였다. 그곳은 아테네 신전이었던 것이다. 아테나로서는 자신의 신성한 성소의 존엄을 위협받는 상황을 견딜 수 없었을 것이다. 하지만 아테나는 포세이돈을 벌하지 않고 메두사만 벌했다. 포세이돈은 신이었고 메두사는 인간이기 때문이었다. 신들의 관점에서 인간은 벌하고 죽이고 살리고 마음대로 할 수 있는 존재였지만, 신은 그러지 못했던 것이다.

메두사는 '사후'에 새로운 삶의 주인공이 된다. 포세이돈의 아기를 임신한 메두사는 아름다운 천상의 말 페가수스를 낳고, 페가수스는 메두사의 머리를 뚫고 나와 천상으로 날아오른다. 메두사의 머리카락은 끔찍한 뱀의 형상을 하고 있지만, 잘린 메두사의 머리를 자신의 방패에 붙인 아테나는 그야말로 무적의 전사로 등극한다. 상처받고 조롱당하고 가장 심각한 처벌을 받은 메두사는 마침내 강인함의 상징, 욕망을 마비시키는 괴물의 상징으로 거듭난다.

43

끝없는
악몽 속에서도
빛을 발견하는 용기

johann
heinrich
füssli

요한 하인리히 퓌슬리

〈악몽〉 속 여인은 지금 괴물과의 싸움에서 백기 투항하고 있다. 괴물에게
완전히 짓눌려버렸다. 이런 끔찍한 가위눌림을 경험했다면, 그 꿈의 신호
는 바로 '어서 빨리 일어나 저 괴물과 맞서 싸우라'는 무의식의 절박한 외
침이 아닐까.

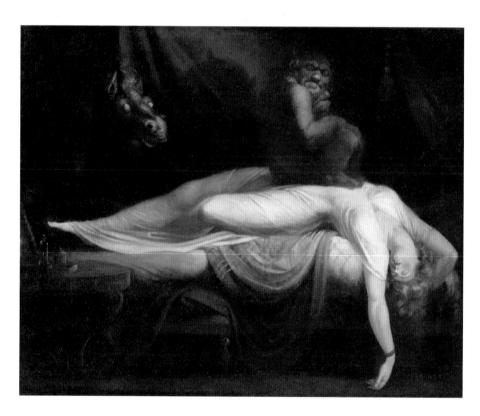

요한 하인리히 퓌슬리, 〈악몽〉

캔버스에 유채, 1781년, 101.6×126.7cm, 디트로이트 미술관

카를 구스타프 융의 심층심리학에 따르면 꿈에서 괴물을 보는 것은 꼭 나쁜 것만은 아니다. 꿈속의 자아가 괴물과 어떤 스토리를 만들어가는지, 괴물과 나의 관계가 어떻게 설정되는지에 따라, 그리고 자신의 현재 상황이 어떤지에 따라 괴물의 상징과 은유는 달라진다.

심층심리학에 따르면 어떤 꿈도 '개꿈'은 아니다. 모든 꿈은 꿈꾸는 자의 인생 속에서 예언적 기능을 지닐 수 있지만, 우리가 그것을 제대로 해석해내지 못할 뿐이다. 심층심리학에서는 꿈속에 나오는 모든 이미지를 '내 안에 있는 무의식의 발현'으로 본다. 즉 꿈속에서 타인이 등장하더라도 그 타인은 실제로 그 사람을 가리키는 것이 아니라 '나 자신의 투사(projection)'라는 것이다. 꿈속의 괴물이 무서운 이유는 그 괴물의 정체가 '내 안에 있다'는 직감 때문이다.

퓌슬리의 〈악몽〉 속에서 악몽의 주체는 침대 위에 널브러진 여인이지만, 그녀를 누르고 있는 저 원숭이를 닮은 괴물 또한 '그녀 안의 또 다른 그녀'일지도 모른다. 그러니까 우리가 싸워야 할 것은 내 안의 괴물이다. 그 괴물은 다양한 방식으로 우리를 괴롭힌다. '너는 절대로 이 난관을 헤쳐나갈 수 없을 거야'라고 위협하는 괴물, '너는 결코 그 사람을 이길 수 없어'라고 속삭이는 괴물, '그 사

289

람을 아무리 원해도 결코 만날 수 없을 거야'라고 겁을 주는 괴물.
우리 안에는 스스로의 행복을 가로막는 수많은 괴물이 있다.

그 괴물들의 목소리는 아무리 시끄러워도 알고 보면 매우 명쾌
하게 요약된다. '너는 네가 원하는 삶을 살 수 없을 거야.' 이 내면
의 괴물이야말로 우리가 꿈속에서도 싸워야 할 진짜 두려움의 정
체가 아닐까. 퓌슬리의 그림 속 여인은 지금 괴물과의 싸움에서 백
기 투항하고 있다. 괴물에게 완전히 짓눌려버렸다. 이런 끔찍한 가
위눌림을 경험했다면, 그 꿈의 신호는 바로 '어서 빨리 일어나 저
괴물과 맞서 싸우라'는 무의식의 절박한 외침이 아닐까.

신화 속 괴물보다 더욱 복잡하고 다채로워진 현대사회의 괴물
은 단지 '내 밖에 있는 괴물'뿐 아니라 내 안의 괴물, 평화로워 보이
는 공동체 안에 숨은 괴물, 제도와 법칙 속에 숨어 있는 괴물로 진
화했다. 메리 셸리의 소설 『프랑켄슈타인』처럼 괴물 자체의 무서움
을 뛰어넘는 인간의 괴물성, 즉 괴물을 처치하고 처벌하는 인간의
법률과 제도, 인간의 욕망과 폭력성을 통해 '우리가 살고 있는 세
상', 우리가 목매고 있는 제도 자체의 괴물성을 거꾸로 깨닫게도 되
었다. 처치하려는 것은 '무서운 괴물'이었지만 진정으로 만나게 되
는 것은 다르게 생겼다는 이유만으로, 낯설다는 이유만으로 타인
을 추방하고 이 사회의 테두리 밖으로 몰아내려는 우리 안의 공포,
우리 안의 나약함이 아닌가.

괴물은 때로는 우리가 진정으로 성장하기 위해 넘어야 할 '외부
의 장애물'로 나타나며, 때로는 내면의 트라우마가 악몽으로 변하

여 나 자신을 공격하는 '내부의 장애물'로 나타난다. 괴물이 우리에게 던지는 질문은 '내 안의 공격성' 혹은 '내 안의 공포'를 마주할 준비가 되어 있는가다. 영웅은 괴물과 싸우면서 진정한 자아를 되찾기도 하고, 때로는 괴물의 힘을 자신의 힘으로 만들어 최후의 전사로 거듭나기도 한다.

괴물을 피하기만 해서는 진짜 인생이 시작되지 않는다. 공포로부터 도피하는 인간의 방어기제는 괴물이 가장 좋아하는 먹잇감이다. 우리는 오늘도 우리 안의 괴물과 싸우고 있다. 때로는 지나친 자존심이 괴물처럼 자라나 타인의 모든 행동을 '나에 대한 공격'으로 해석하기도 하고, 때로는 지나친 질투가 괴물처럼 변해버려 '나보다 많이 가진 사람'을 적수로 돌려버리기도 한다. 하지만 바깥의 괴물이든 내면의 괴물이든 괴물과 무작정 싸우기만 할 것이 아니라 때로는 괴물과 대화하고, 괴물과 협상하고, 때로는 괴물을 길들이기도 하는 변화무쌍함과 유연함이 우리를 괴물에 대한 공포로부터 해방시키지 않을까.

당신 곁에 지금 어떤 괴물도 존재하지 않는가? 그렇다면 당신은 아직 삶이라는 링 위에 데뷔하지 않은 것이다. 당신 곁에 너무도 많은 괴물이 들끓고 있는가? 그렇다면 당신은 지금 제대로 된 삶의 전쟁터 위에 서 있는 것이다. 당신은 매일 괴물과 싸우고 있는가? 그렇다면 당신은 진정 최고의 삶을 살고 있는 것이다. 일상 속에서 매일 수많은 괴물과 싸우는 당신, 그러면서도 지치지 않고 용기를 잃지 않는 당신, 그대가 바로 진정한 영웅이다.

달리의 그리스도,
낯선 세계의
매혹

Salvador
Dalí

살바도르 달리

〈십자가의 성 요한의 그리스도〉에는 가시면류관도 십자가에 못 박힌 자
국도 없다. 예수 그림의 모든 관습을 뛰어넘는 파격적인 시선이야말로 살
바도르 달리의 천재성이었다.

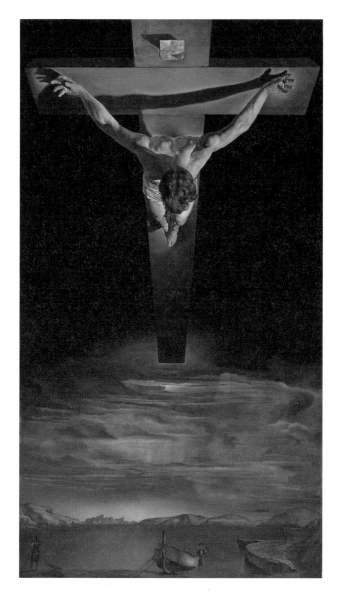

살바도르 달리, 〈십자가의 성 요한의 그리스도〉

캔버스에 유채, 1951년경, 205×116cm, 캘빈그로브 미술관 및 박물관

한없이 집중하게 만드는 그림이 있다. 그 그림 앞에서는 왠지 명상을 모르는 사람이라도 명상을 시작해야만 할 것 같은 느낌이 든다. 나는 살바도르 달리의 그림과 오래오래 대화를 나누고 싶어 하염없이 벤치에 앉아 있었다. 다행히 사람이 별로 없어서 오 분 이상 앉아 있을 수 있었다. 뒷사람이 오자 아쉬움이 밀려들었다. 조금만 더 앉아 있고 싶은데, 아니 사실 아주 오래오래 앉아 있고 싶은데. 이 그림이 내게 들려주는 말을 차분히 경청하고 싶었다. 다시 한 번 갈 수 있다면 관람객이 가장 적은 날 오전 시간에 방문하여 한 시간 이상 앉아 있고 싶다. 이 그림이 나에게 무언가 절규하는 것 같은데 그 절규의 울림을 자세히 더듬어보고 싶었던 것이다.

하느님 눈에 비친 예수 그리스도의 모습은 어땠을까. 아, 하느님이 잠깐이나마 예수를 외면한 것이 아니었구나. 하느님은 보고 있었구나. 그가 고통받는 것을. 나는 기독교 신자가 아닌데, 왜 이 그림에 매혹되는 것일까. 지금까지 흔히 봐왔던 예수가 아니기 때문이다. 이 그림은 예수이면서도 예수가 아닌 것 같은 낯선 느낌으로 보는 이를 사로잡는다.

그림의 주제가 뭔지 파악하기도 전에 바로 밑도 끝도 없는 아름

다움의 물결이 우리를 해일처럼 갑자기 덮쳐온다. 밀레의 〈만종〉처럼 천천히 스며드는 아름다움이 아니라, 모네의 〈수련〉처럼 마음 위에 잔잔한 파문을 일으키는 고요한 아름다움이 아니라, 이 그림의 아름다움은 난데없이 보는 사람을 난폭하게 습격한다. 이 숨 막히는 아름다움은 공격적이고 난데없으며 찌르는 듯한 아픔을 남긴다.

〈십자가의 성 요한의 그리스도〉의 '낯선 매혹'은 우선 화가의 시점에서 온다. 예수를 하늘에서 부감으로 내려다보는 그림은 기존의 종교화와 전혀 다른 접근이다. 게다가 살바도르 달리의 예수는 성경책에 나오는 '성스러운 예수'라기보다는 톱모델이나 록스타처럼 자신의 아름다움을 세상 앞에 거침없이 보여준다. 내 몸은 이토록 아름다우니, 이 아름다움의 빛을 마음껏 들이마시라고 속삭이는 듯한 예수의 몸이라니. 그 속에 많은 말들을 감추고 있는 신비롭고 성스러운 이미지가 아니라, 나는 이 몸을 통해 모든 것을 말하고 있다는 듯 거침없고 도발적인 아름다움으로 관객에게 다가온다.

이 그림 속의 예수는 상처 하나 없이 매끄럽고 고운 피부를 지니고 있다. 십자가에 매달려는 있으나 못 박혀 피 흐르는 자국이 없다. 살바도르 달리는 자신의 꿈속에서 이 그림의 영감을 받았다고 한다. 십자가의 못이나 피 흘리는 상처, 헝클어진 머리 같은 익숙한 상투적 고통의 이미지가 사라진, 완전하고 매끄러운 신체를 지닌 예수는 화가의 꿈을 통해 나타난 새로운 뮤즈였다. 아마도 그는 마음속으로 쾌재를 부르지 않았을까. 아무것도 필요 없다. 오직 '십자가'면 충분하다고. 십자가에 매달려 있는 모습만으로도 그가 예수

인지는 누구나 알 수 있을 것이고, 문제는 십자가에 매달린 예수를 바라보는 새로운 시선이었다. 마치 신의 입장에서 세상을 내려다보는 조감도처럼 예수를 하늘 높은 곳에서 바라보는 이 시선은 이 그림을 불멸의 걸작으로 만들었다.

나는 이 그림의 아름다움이 단지 색채나 형태의 아름다움이 아님을 깨닫는다. 이 아름다움은 주제의 전복에서 우러나온다. 지금까지 알고 있던 예수의 의미를 완전히 정반대로 비틀어버리는 전복적인 예수. 그것은 바로 상처 입지 않은 예수. 고통받지 않는 예수, 그 어떤 비난과 모욕 속에서도 결코 자신의 빛을 잃지 않는 예수였던 것이다. 어쩌면 고난받는 예수의 이미지에 가려, 진짜 예수의 영혼은 이렇게 그 모든 가혹한 공격에도 결코 상처받지 않았음을 우리는 간파하지 못했던 것이 아닐까. 너무나도 부드럽고 탄력 넘치는 머릿결과 건강미 넘치는 탄탄한 근육을 가지고 있는 한없이 매혹적인 예수. 그것은 우리 모두가 미처 깨닫지 못한, 그 모든 고통에도 불구하고 결코 망가지지 않은 예수의 온전한 모습이었던 것이다.

신화나 성경을 모티프로 한 예술 작품에는 항상 공통의 코드가 있었다. 번개나 홀을 들고 있으면 제우스고, 비둘기나 장미가 있으면 아프로디테이고, 공작새를 동반하고 있으면 헤라였다. 당연히 예수는 십자가에 못 박혀 있거나 손발에 못 박힌 자국이 남아 있거나 머리에는 가시면류관을 쓰고 있는 모습으로 나타났다. 그런데 이 그림에는 가시면류관도 십자가에 못 박힌 자국도 없다. 이 그림

은 기존의 예수를 그린 작품들이 가지고 있던 온갖 상투적인 규칙들을 단 한 번에 뛰어넘어버렸다.

과연 '선을 넘은 그림'은 수많은 사람들의 지탄을 받았다. 이 그림을 찢어서 훼손한 충격적인 범죄 사건도 일어났다. 다행히도 복원가의 노력으로 그림은 무사히 되살아났다. 하지만 더욱 중요한 것은 '마침내 새로운 예수'를 그렸다는 화가의 성취다. 예수를 그리던 모든 그림의 관습을 뛰어넘는 파격적인 시선이야말로 살바도르 달리의 천재성이었다. 선을 넘는 예술이 인류에게 가르쳐주는 것은 선을 넘는 고통보다도 선을 넘어서 이룬 성취가 훨씬 눈부시다는 점이다.

이 그림을 바라보면 빌라도에게 심판당하고 군중에게 비난과 욕설을 들으며 제자들에게마저 버림받은 예수의 고난은 흔적도 없어지고, 어느새 하늘로 들어 올려지는 듯한 예수의 모습이 떠오른다. 하늘의 부르심을 받아 승천하고 있는 듯한 모습, 더 이상 고통도 슬픔도 없는 곳에서 새로운 부활을 예비하고 있는 듯한 예수의 모습을 상상하게 된다.

이 그림에서 또 하나 흥미로운 것은 화가의 시선, 관객의 시선, 그리고 상상 속 신의 시선이 조화를 이루어 새로운 사차원적 시선이 만들어지는 듯한 느낌이다. 이 그림은 '신이 있다면, 신은 어떤 시선으로 예수님을 그리고 이 세상을 바라보았을까'라는 질문 속으로 관객을 초대한다. 신의 눈에 비친 예수는 아무런 상처 없이 완전했던 것이다. 인간의 시선에 비친 예수는 고통받았지만, 신의 시

선에 비친 예수는 아무런 결점 없이 완전무결했던 것이 아닐까. 이렇듯 관객의 다양한 상상력을 흥미롭게 촉발시키는 이 그림은 우리로 하여금 신에 관하여, 종교에 관하여, 그리고 예술에 관하여 다시금 성찰하게 만든다.

신은 이 그림 속에 직접 등장하지는 않지만 이 그림 바깥에 존재하는 것이 아닐까. 신은 너무나도 따스한 눈으로 아니 어쩌면 너무나도 리얼리즘적인 시선으로 자신의 아들 예수를 바라보고 있다. 나는 이 그림을 하염없이 바라보면서 '하느님의 시선' 자체를 보고 있다는 낯선 느낌에 전율을 느꼈다.

이 작품은 하느님의 시선으로 예수를 바라보는 것, 하느님의 시선으로 이 세상을 바라보는 체험 속으로 우리를 초대하는 것이 아닐까. 나는 이런 그림에 매혹된다. 전혀 새로운 세계를 향한 초대장 같은 그림. 이 그림이 아니었다면 결코 느껴보지 못했을 세계를 향한 싱그러운 초대장, 우리를 낯선 세계로 이끌어가는 달콤한 유혹의 미술관이 내 마음속에 둥지를 튼다.

캘빈 그로브 미술관. 마치 명상의 방처럼 고즈넉한 분위기에 나도 모르게 숙연해졌다. 그림 속에 한없이 침잠하여 헤어나오기 싫었던 그 순간. 나는 미술 그 자체와 사랑에 빠진 것이다.

PELOUSES INTERDITES
KEEP OFF THE GRASS

매그 재단 야외조각공원. 공원에 도착하는 순간 이미 미술관이 보내준 '아름다움이라는 이름의 초대장'이 펼쳐지기 시작한다. 메그재단 야외조각공원, 크뢸러뮐러 야외조각공원, 폴 게티 뮤지엄 야외조각공원은 내가 사랑하는 3대 미술관 야외조각공원이다.

45

육체의
본질에
관하여

Alberto
알베르토 자코메티
Giacometti

자코메티는 아무런 덧칠도 안 된 인간, 앙상하게 형해만 남은 육체를 원했다. 본질에 가까워지는 것은 무언가를 '줄이는 것'이라 믿었다.

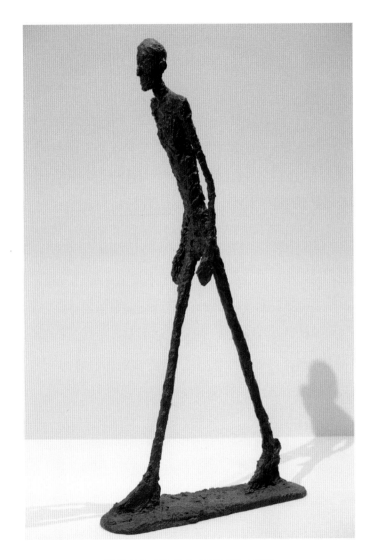

알베르토 자코메티, 〈걷고 있는 남자〉
청동, 1960년, 180.5×27×97cm, 빌바오 구겐하임 미술관

자코메티는 인체에서 모든 장식적인 부분을 배제함으로써 인간의 본질, 움직임의 본질을 향해 천착해 들어간다. 그는 누드에서도 무언가를 벗겨낸다. 보드라운 살결과 관능적인 육체는 그를 매혹하지 못한다.

그는 심지어 머리카락마저 싫어했다고 한다. 가끔은 "머리카락은 사기야!"라고 말할 정도였다. 보다 본질적인 것, 예컨대 얼굴의 표정이나 시선에 완전히 주목하지 못하도록 머리카락이 방해를 한다는 것이었다. 그의 모델이었던 여인 아네트에게 삭발을 강요하기까지 했다. 그는 사람들의 옷, 액세서리, 머리스타일, 사회적 지위 아래 감춰진 더 본질적인 것들, 아무런 덧칠도 안 된 인간, 앙상하게 형해(形骸)만 남은 육체를 원했다.

그는 본질에 가까워지는 것은 무언가를 '줄이는 것'이라 믿었다. 더하고, 덧칠하고, 매끄럽게 만드는 것이 아니라, 빼고, 벗기고, 울퉁불퉁한 채로 놓아두는 것이 본질과 접신하는 자코메티적 방법이었다. 모델과 그림 사이, 대상과 표현 사이에 한 치의 틈새도 허용하지 않는 것, 기계적인 모방이 아니라 본질적인 형상화를 선택하는 것. 그것은 자코메티의 예술 세계를 이루는 근간이었고, 그의 이런 실험정신은 문학에도 영향을 끼쳐 많은 작가들이 그의 회화적

실험을 언어적 실험에 적용하기도 했다.

한국의 김수영 시인 또한 자코메티의 예술에 흠뻑 빠져 자신의 시가 점점 간명해지고 군더더기가 없어져가는 이유로 '자코메티적 변모를 이루었다'고 선언할 정도였다. 자코메티가 거의 뼈만 남은 육체에서 환희를 발견하듯, 김수영은 언어의 장식적인 수사학을 철저히 배제해감으로써 언어에 단단하게 밀착하는 정신을 얻고자 했다. 김수영은 1966년에 쓴 〈시작 노트 6〉에서 이렇게 고백했다. "만세! 만세! 나는 언어에 밀착했다. 언어와 나 사이에는 한 치의 틈서리도 없다." 거의 침묵에 가까운 극도의 생략만이 시를 언어의 장식적인 소용돌이에서 구해낼 수 있었다. 김수영은 이렇게 말하기도 했다. "가장 진지한 시는 가장 큰 침묵으로 승화되는 시다."

이 문장을 보았다면 자코메티조차도 고개를 끄덕이지 않을까. 김수영의 문장을 자코메티적으로 바꾼다면, 아마 이런 문장이 되지 않을까. '가장 진지한 예술은 가장 커다란 여백으로 승화되는 예술이다.' 이렇게 말이다. 김수영이 말한 자코메티적 발견이란 지우고 또 지움으로써 실재와 가까워지는 것, 장식적 표현을 덜어내고 또 덜어냄으로써 언어와 시인이 극한에 이르기까지 밀착하는 것이었다. 대상과 예술이 마침내 하나가 될 때까지. 몸과 영혼이 마침내 하나가 될 때까지.

로댕의 조각으로 옮겨가 보자. 그의 작품을 보면 그가 인간의 육체를, 이 지상의 삶을 얼마나 사랑했는지 느낄 수 있다. 로댕은 미켈란젤로에게 많은 영향을 받았다고 스스로 인정했지만, 미켈란젤

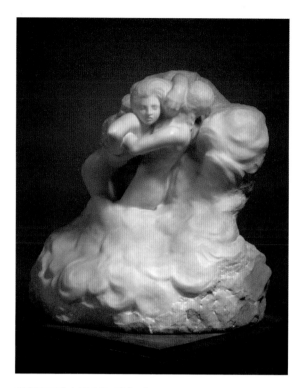

오귀스트 로댕, 〈파올로와 프란체스카〉
대리석, 1905년, 70×66cm, 로댕 미술관

로가 지상의 삶을 혐오하는 것에는 찬성하지 않는다고 고백했다. 미켈란젤로가 지상의 세속적인 삶을 초극하는 인간의 영혼을 그리면서 고통스러운 희열을 느꼈다면, 로댕은 초인적인 삶을 꿈꾸면서도 '지상의 삶', '살아 있는 인간'에 대한 멈출 수 없는 사랑을 표현함으로써 행복을 느꼈다.

로댕은 청동과 석고 같은 차가운 질료로 인간의 육체라는 뜨거

운 대상을 빚어낸다는 것에서 숨 가쁜 희열을 느꼈다. 그는 이상주의를 경계했고 천재적인 영감보다는 사실주의적인 엄격함을 중시했다. 그럼에도 불구하고 로댕의 작품에 일관되게 흐르는 낭만과 열정은 우리의 가슴을 뛰게 한다. 그는 대상의 현재에 응축된 '이야기'를 포착해낼 줄 아는 사람이었다. 그의 작품 속 주인공들은 살아온 삶의 천변만화한 이야기들을 한순간에 담아내는 깊고 풍부한 표정을 짓고 있다.

로댕의 작품 〈파올로와 프란체스카〉에는 비극적 사랑 이야기가 담겨 있다. 오랫동안 원수지간으로 지냈던 폴렌타 집안과 말라테스카 가문은 극적인 화해를 하면서 폴렌타 집안의 딸 프란체스카를 말라테스타 가문의 장남인 조반니와 결혼시키기로 한다. 하지만 조반니의 못생긴 외모 때문에 딸 프란체스카가 결혼을 거부할 것으로 짐작한 아버지 귀도는 조반니의 동생이자 소문난 미남이었던 파올로를 프란체스카에게 '남편감'으로 속여 소개한다. 프란체스카는 파올로와 첫눈에 사랑에 빠졌지만, 결혼식 다음 날 아침에야 신랑이 조반니로 바뀌어 있음을 알게 된다.

프란체스카와 파올로는 결혼한 뒤에도 모두의 눈을 속이고 밀회를 나누다가 결국 조반니에게 발각되어 끔찍한 죽음을 맞게 된다. 지금 로댕이 포착하고 있는 것은 이 비극적인 연인들의 마지막 포옹이다. 이 순간이 지나면 그들은 세상에 존재하지 않을 것이다. 이 순간이 지나면 그들의 포옹도 끝나버릴 것이다. 하지만 이 안타까움 속에서 두 사람의 사랑은 완성된다. 해피엔딩의 주인공이 될 수

없는 비극적인 사랑 이야기의 주인공들은 로댕의 작품 속에서 비로소 '영원'의 형상으로 굳어졌다.

목숨을 바쳐 사랑했지만 끝내 목숨을 잃게 되는 두 사람의 참혹한 고통이 이 작품의 아름다움을 완성한다. 하지만 로댕이 강조하는 것은 '고통'보다는 '사랑'이다. 우리는 그것을 느낄 수 있다. 육신의 고통을 뛰어넘는 사랑의 영원성을. 사랑의 열정을 지상의 세속적인 삶과 바꾸지 않으려는 연인들의 굳은 약속을.

오르페우스,
예술가 정신의
영원한 롤모델

존 윌리엄 워터하우스

John William Waterhouse

〈오르페우스의 머리를 발견한 님프들〉에서 오르페우스의 '죽음'은 결국
예술의 피사체로 승화된다. 오르페우스의 목은 죽어서도 애절한 노래를
불렀고, 뮤즈들은 그 슬픔의 절규를 알아듣는다.

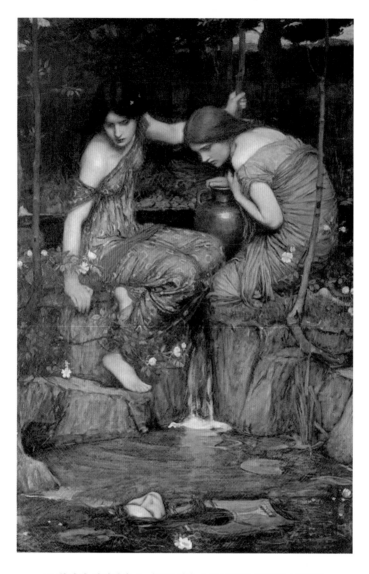

존 윌리엄 워터하우스, 〈오르페우스의 머리를 발견한 님프들〉

캔버스에 유채, 1900년, 149×99cm, 개인 소장

예술가의 영원한 롤모델인 오르페우스의 삶은 '아름다운 피날레'로 끝나지는 못했다. 그가 하프를 연주하면 숲속의 동물들, 나무들과 바위까지도 귀 기울여 그의 음악에 빠져들었다고 전해진다. 그는 이아손이 이끄는 아르고 원정에 참가해 하프 연주로 폭풍을 잠재우고, 세이렌의 죽음의 노래조차 물리침으로써 수많은 사람을 살렸다. 그의 노래는 감미로울 뿐만 아니라 사람을 치유하고, 목숨을 살리고, 무쇠로 된 심장조차 녹이는 강렬한 파토스가 있었다. 하지만 사랑이 암초였다. 그 비극적인 사랑 때문에 오르페우스는 '위대한 예술가'에서 '불멸의 연인'이라는 타이틀까지 얻게 되었다.

아내 에우리디케가 죽자 오르페우스는 아내를 살리기 위해 하데스의 아내 페르세포네에게 찾아가 간곡히 부탁한다. 제발 아내를 되돌려달라고. 아내를 살릴 수 있다면 무엇이든 하겠다고. 오르페우스의 간절한 애원과 노래에 감복한 페르세포네는 한 가지 단서를 달며 에우리디케를 살려준다. 아내를 돌려줄 테니, 하데스를 완전히 벗어나기 전까지 절대로 그녀의 모습을 보기 위해 뒤돌아보지 말라고. 하지만 자신을 뒤따라오는 것이 과연 아내가 맞는지, 그토록 보고 싶었던 그녀가 다치지는 않았는지 얼마나 궁금했겠는

가. 다음 순간, 그는 아내에 대한 걱정과 연민, 사랑과 그리움을 견디지 못하고 끝내 뒤를 돌아볼 것이다. 에우리디케는 돌아올 수 없는 하데스의 깊은 나락으로 추락할 것이다. 그가 뒤돌아보지 않았다면 이야기는 행복한 결말을 맞았으리라.

하지만 오르페우스는 '뒤돌아보기'라는 금기의 파괴를 통해 예술가의 본성을 보여준다. 엄혹한 금기를 깨는 것은 예술가의 특권이자 축복이기도 하다. 금기를 깨지 않는다면 어떻게 새로운 예술의 창조가 가능하겠는가. 오르페우스는 사랑을 영원히 잃는 대가로 예술가의 찬란한 본성을 드러낸 것이 아닐까. 지나가버린 시간에 대한 애도의 정서, 그리고 '넘지 말라'는 선을 끝내 넘고 마는 금기 파괴의 욕망은 예술을 지탱하는 두 기둥이다. 지나가버린 시간에 담긴 비밀을 발설하는 것, 그때 표현하지 못한 욕망과 감정을 끝내 더 아름다운 작품으로 승화시키는 것은 예술의 특권이자 의무이다.

워터하우스의 그림은 오르페우스의 '죽음'조차 결국 예술의 피사체로 승화되었음을 보여준다. 아내 에우리디케를 영원히 잃고 슬피 울던 오르페우스는 죽음을 맞이하고, 그의 잘린 목은 헤브로스 강으로 떠내려가 음악의 요정 뮤즈들에게 발견된다. 오르페우스를 죽인 것은 디오니소스의 사주를 받은 요정 마이나데스들이었다. 오르페우스가 예술의 신 디오니소스의 권위를 부정하고 자신의 독자적인 예술 세계를 펼쳐나가자 디오니소스가 징벌한 것이다.

오르페우스의 목은 죽어서도 애절한 노래를 불렀고, 뮤즈들은

오르페우스의 간절한 노랫소리에 담긴 슬픔의 절규를 알아듣는다. 뮤즈들은 오르페우스의 머리를 레스보스섬에 묻었고, 오르페우스의 가호를 받은 이 섬에는 수많은 문인이 배출되었다고 한다. 뮤즈들은 또 오르페우스의 리라를 하늘에 안치했는데, 이것이 바로 거문고자리다.

오르페우스의 이야기를 통해 나는 배운다. 예술의 입에 재갈이 물렸을 때, 진정으로 찾아야 할 것은 '예술가의 생존'이 아니라 예술을 이해하고 공감하고 다음 세대에 전달해줄 '감상자들'임을. 워터하우스가 그린 오르페우스의 잘린 목, 그리고 그 잘린 목의 노래를 듣는 뮤즈는 '진정한 예술가의 죽음'을 향한 애도를 표현하는 것이 아닐까.

그리하여 이 이야기는 궁극적으로 오르페우스의 승리로 귀결된다. 예술가는 죽었지만 예술은 죽지 않았으며, 예술을 죽지 않게 하는 것은 바로 예술을 사랑하고 아끼고 끝내 부활시키는 관객들의 몫이니까.

47

오필리아,
누구의 탓도 아닌
비극 앞에

John Everett Millais

존 에버렛 밀레이

〈오필리아〉에서 강물은 거대한 관이 되어 비극적인 여인의 주검을 감싸
준다. 작품에 등장하는 식물들은 저마다 의미심장한 상징을 품고 있다.

　　오필리아는 셰익스피어의 『햄릿』에서 가장 억울하게 죽어간 존재다. 자신은 아무 잘못도 하지 않았는데 오직 엄혹한 주변 상황 때문에 참혹하게 희생된 대표적인 인물이기도 하다. 오필리아는 항상 사람들에게 둘러싸여 살았다. 자신의 운명을 결정할 기회가 없었다. 주변의 관심과 기대 속에 항상 사랑스럽게만 자라오던 오필리아는 약혼자 햄릿의 실수로 자신의 아버지가 죽는 끔찍한 사건이 발생하자 도저히 견딜 수 없는 상태가 된다. 오필리아는 고통에 대한 예방접종이 전혀 되어 있지 않았던 것이다.

　꽃으로 슬픔을 노래하는 사람을 본적이 있는가. 꽃으로 말하는 사람을 본 적이 있는가. 이 그림 속의 여인은 그렇게 하고 있다. 『햄릿』을 읽는 내내 오필리아는 왜 이렇게 자신의 마음을 제대로 표현하지 못하는지 답답했다. 그런데 알고 보니 그녀는 자신의 몸을 감싼 꽃들을 통해 그 모든 간절한 마음을 표현하고 있었던 것이다. 꽃을 통해 그녀는 부적절한 사랑에 빠진 왕과 왕비를 비판하고, 자신의 좌절된 첫사랑에 절망하고, 사랑하는 아버지의 죽음을 애도하고 있었던 것이다. 차마 말로는 표현할 수 없었던 그 모든 슬픔과 노여움과 안타까움을, 그녀는 꽃으로 온몸을 휘감을 듯 잔뜩 꽃을 품어 안은 채로 그렇게 물속에서 잠든 것이다.

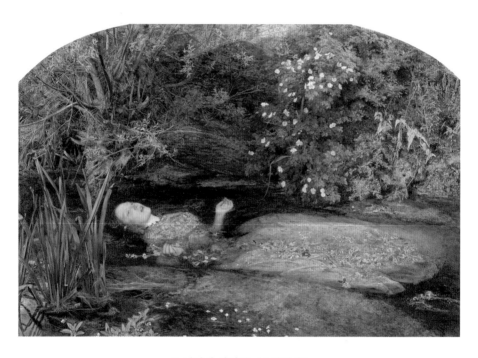

존 에버렛 밀레이, 〈오필리아〉

캔버스에 유채, 1851~1852, 76.2×111.8cm, 테이트 브리튼

온몸에 꽃을 휘감은 채 죽어간 오필리아의 익사 장면은 문학사에서 가장 아름다운 죽음으로 꼽힌다고 한다. 죽어가는 오필리아는 말이 없지만, 마치 그녀의 몸을 감싸는 형형색색의 꽃을 통해 말을 하고 있는 듯하다. 이 가녀리고 아리따운 꽃의 언어는 곧 억울하게 죽어가는 한 여인의 억압된 목소리, 즉 '당신 때문에 미처 하지 못한 말들'을 은유하는 것이 아닐까.

존 에버렛 밀레이의 〈오필리아〉에서 강물은 거대한 관이 되어 이 비극적인 여인의 주검을 감싸주고 있는 것 같다. 이 작품에 등장하는 식물들은 저마다 의미심장한 상징을 품고 있다. 버드나무는 버림받은 사랑을, 쐐기풀은 쓰라린 고통을, 데이지는 순수함을, 팬지는 허무한 사랑을, 제비꽃은 한 사람을 향한 충절을 의미한다.

유디트,
결코 운명에
굴복하지 않으리라

카라바조

Caravaggio

"그의 침대를 향해 다가간 유디트는 홀로페르네스의 머리카락을 틀어쥐고 말했다. 신이시여, 저를 강하게 만드소서! 이윽고 그녀는 온 힘을 다해 그의 목을 두 번 내려치고, 그의 머리를 몸에서 떼어냈다."
―『유디트서』13장

다정한 것은 좋지만 애정을 갈구하는 눈빛은 고
통스럽다. 나는 '러블리'와 거리가 먼 사람들을 사랑한다. 겉으로는
무뚝뚝하지만 마음속에서는 타인에 대한 공감과 연대의 에너지를
품고 있는, 조금은 '멋대가리 없는' 사람들을 사랑한다.

그런 의미에서 내 마음속에서는 '사랑스러운 것'과는 거리가 먼
여인들이 항상 마음속 깊이 둥지를 틀고 있었다. 남들이 싫어할까
봐, 나 자신이 감당하지 못할까 봐 되지 못했던, 여성의 권리를 위
해 싸우는 또 하나의 자아가 내 안에는 오랫동안 숨어 있었다. 바로
그런 이유로 더욱 내 가슴을 아프게 하는, 용감한 여성들을 그린 그
림에 늘 매료되었다. 그 용감함은 배우고 싶지만 그 분노와 고통만
은 차마 닮고 싶지 않았던 여인들의 역사. 그 첫 번째 장면에 적장
을 유혹해 그의 목을 베는 놀라운 여인 유디트가 있다.

카라바조가 그린 유디트는 이제 갓 십대를 벗어난 듯한 연분홍
빛 볼과 순진한 눈빛을 한 젊은 아가씨다. 과부였던 유디트는 처음
에는 아시리아의 용장 홀로페르네스를 유혹하고, 그녀의 유혹에
속아 넘어간 홀로페르네스의 목을 쳐낸다. 여인의 매력으로 '남자'
를 유혹하고, 전사의 용맹으로 '장군'을 참수한 그녀의 용기는 수많
은 화가들을 매료시켰다. 유디트는 홀로페르네스에게 술을 마시게

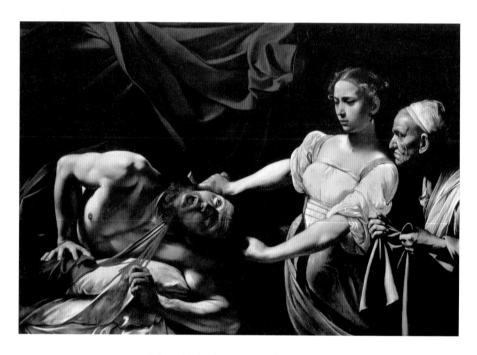

카라바조, 〈홀로페르네스의 목을 베는 유디트〉

캔버스에 유채, 1598~1599년, 145×195cm, 미니애폴리스 미술관

하고, 술에 취해 비틀거리는 그의 몸에서 직접 칼을 빼내 목을 내리친다.

구약 외경 중의 하나인 『유디트서』 13장에는 그녀가 적진에 들어가 적장의 목을 베는 장면이 생생하게 묘사된다. "그의 침대를 향해 다가간 유디트는 홀로페르네스의 머리카락을 틀어쥐고 말했다. 신이시여, 저를 강하게 만드소서! 이윽고 그녀는 온 힘을 다해 그의 목을 두 번 내려치고, 그의 머리를 몸에서 떼어냈다."

유디트의 모습을 그린 화가는 매우 많았다. 도나텔로, 보티첼리, 만테냐, 조르조네, 크라나흐, 젠틸레스키, 티치아노, 렘브란트, 루벤스 등 수많은 화가가 유디트를 뮤즈로 삼았다. 카라바조는 유디트의 이야기 중 가장 극적인 장면, 즉 유디트가 홀로페르네스의 목을 베는 바로 그 순간을 그려낸다.

카라바조 이전의 화가들이 유디트가 이미 적장의 목을 벤 후 그 목을 바라보는 승리와 도취의 순간을 그린 데 반해, 카라바조는 가장 드라마틱한 폭력의 현장을 그려냄으로써 이후 화가들에게 깊은 영감을 주었다. 유디트의 표정에는 '반드시 이 사람을 없애야 한다'는 결연함과 동시에 '이 일은 정말 끔찍하구나!' 하는 혐오감이 동시에 서려 있다. 마치 동영상을 보는 것 같은 생생한 섬뜩함이 유디트의 앳되고 여린 얼굴과 대비되어 더욱 극적인 긴장감을 자아낸다.

구스타프 클림트는 이미 '거사'를 마친 후 유디트의 득의양양한 미소를 섬뜩한 신비의 정조로 그려낸다. 클림트는 '죽으려는 힘'과 '살려는 힘'이 부딪치는 유혈 낭자한 사건의 중심이 아니라 이 모

구스타프 클림트, 〈유디트 1〉,
캔버스에 유채와 금박,
1901년, 84×42cm,
벨베데레 미술관

아르테미시아 젠틸레스키,
〈홀로페르네스의 목을 베는 유디트〉
캔버스에 유채, 1612~1613년,
158.5×125.5cm, 카포디몬테 미술관

든 일을 마친 후의 상황을 그리고 있다.

실제로 적장의 목을 치러 목숨을 걸고 떠난 유디트가 이렇게 화려한 장신구를 걸쳤을 가능성은 낮지만, 클림트의 〈유디트 1〉은 금빛 액세서리들에 둘러싸여 마치 거대한 금빛 회오리를 휘감고 있는 듯 장식적인 아름다움으로 빛난다. 그에 비해 홀로페르네스의 목은 이미 생명의 흔적이 사라져 차갑게 사물화된 모습이다. 당당히 고개를 수직으로 들어 올리고 '나는 승리했다'는 표정으로 관객을 그윽하게 내려다보는 유디트와 달리, 홀로페르네스는 눈을 감은 채 바닥을 향하고 있다. 클림트의 유디트는 섬뜩한 미소와 화려한 관능을 동시에 뿜어내며 신비감에 휩싸여 있다.

아르테미시아 젠틸레스키의 유디트는 카라바조보다 한층 더 생생하다. 카라바조의 그림에서 피가 솟구쳐 오르는 장면이 다소 작위적인 각도로 그려져 있는 것에 비해, 젠틸레스키의 그림은 훨씬 섬세한 현장감과 역동성이 느껴진다. 그녀의 얼굴에서는 카라바조의 유디트가 지닌 두려움이나 망설임, 혐오감 같은 것이 느껴지지 않는다. 홀로페르네스를 반드시 처단하고야 말겠다는 굳은 각오만이 올곧게 번득인다. 유디트의 사투를 돕는 시녀의 표정에는 숨죽인 공포가 서려 있다. 술에 거나하게 취한 상태이긴 하지만 어떻게든 살아남기 위해 몸부림치는 홀로페르네스가 시녀의 목덜미를 그러쥐고 있는 모습은 관객들의 손에 땀을 쥐게 한다.

이 그림은 여성 화가였던 젠틸레스키의 생애와 연관시켜볼 때 더욱 깊은 의미로 번져나간다. 젠틸레스키는 끔찍하게 성폭행을

당한 기억으로 괴로워하고 있었는데, 이 그림 속의 유디트가 바로 젠틸레스키의 모습이고 죽어가는 홀로페르네스가 바로 자신을 강간한 남자였다는 것이다. 젠틸레스키의 전기를 쓴 작가 매리 개러드는 이 그림을 일컬어 "예술가의 매우 사적인 카타르시스의 표현"이라고 묘사했다. 이 그림은 자신의 트라우마와 싸우는 지난한 투쟁의 과정이기도 했다. 유디트는 어쩌면 화가의 억압된 분노를 표출하는 대리자였을지도 모른다.

살로메,
파렴치한 시선들을 향한
도발

Gustave
Moreau 귀스타브 모로

〈환영〉은 춤을 추는 살로메의 아름다운 동작 속에 감춰진 냉정한 결단의
기운을 교교히 드러낸다. 이제 유령이 되어버린 요한의 목을 향해 마지막
춤의 혼을 바치려는 듯한 광기 어린 격정이다.

팜파탈의 대명사 살로메는 '분노하는 여인들'의 계보에서 가장 매력적인 자태를 뽐낸다. 유디트가 때로는 평범한 여인의 모습으로 그려지고, 메데이아가 아이 둘을 안고 있는 어머니의 모습으로 그려지는 데 반해, 살로메는 항상 최고의 아름다움을 자랑하는 젊디젊은 팜파탈로 그려지곤 한다.

신약성경에서 잠깐 등장하는 살로메의 모습을 모티프로 전무후무한 치명적인 팜파탈을 완성해낸 오스카 와일드. 그는 희곡『살로메』를 통해 성경 속에서 희미하게만 드러나던 살로메의 매혹을 치명적인 유혹의 언어로 변모시킨다.

작품 초반부터 살로메는 자신의 완벽한 아름다움을 향해 쏟아지는 남성들의 시선을 의식하고 부담스러워한다. 그중에서도 의붓아버지 헤롯왕의 시선이 가장 혐오스러운 것이다. 의붓아버지의 시선은 소름 끼치게 노골적이며, 그의 대사 또한 왕의 풍모라고는 전혀 찾아볼 수 없이 파렴치하다. "살로메, 이리 와서 짐과 함께 과일이나 먹자꾸나. 과일에 난 너의 사랑스런 이빨 자국을 보고 싶구나. 이 과일을 조금만 베어 먹어 보려무나, 그럼 나머지는 짐이 다 먹어 치우겠노라."

그녀의 관심을 기대하는 남성들이 수없이 많지만 그녀의 눈길

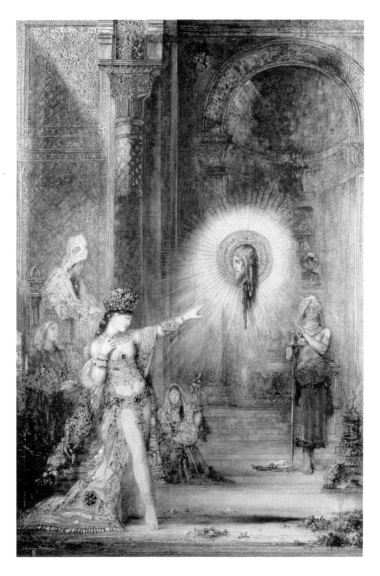

귀스타브 모로, 〈환영〉
캔버스에 수채, 1874~1876년, 106×72.2cm, 오르세 미술관

을 사로잡는 것은 세례자 요한뿐이다. 요한은 살로메의 어머니 헤로디아와 헤롯왕의 근친상간적 결혼을 비난한 죄로 갇혀 있는 상태였다. 요한은 헤롯왕이 형의 아내를 취한 것에 대해 강도 높게 비판하고 헤롯왕의 탐욕에 대한 신의 심판이 있을 것임을 당당하게 예언한다. 헤롯왕에게 요한은 눈엣가시지만 그를 따르는 사람들이 워낙 많아 두려움의 대상이기도 하다.

살로메는 의붓아버지의 폭정과 탐욕에 대한 혐오감이 심한 만큼 정의에 불타는 요한의 올곧은 모습에 깊이 매료된다. 하지만 오직 신의 사랑만을 꿈꾸는 요한에게 여인의 사랑은 짐이 될 뿐이다. 요한은 살로메의 격정적인 키스를 한사코 거부하고, 요한에게 사랑의 눈길을 보내던 살로메는 생애 처음으로 느끼는 강렬한 감정에 가슴 졸인다. 요한은 살로메의 사랑을 거부하고, 그녀는 왕의 사랑을 거부하고, 왕비는 남편이 자신의 딸을 열망하는 것을 거부한다.

이 틈바구니에서 가장 고통스러운 것은 살로메다. 헤롯왕은 살로메에게 춤을 춰보라고 명령하고, 어머니는 춤을 추어서는 안 된다고 명령하며, 세례자 요한은 그녀의 춤 따위에는 관심도 없다. 그녀는 누구에게서도 진실한 사랑을 받지 못한다.

왕은 자신의 생일에 춤을 춰준다면 살로메가 원하는 것은 무엇이든 들어주겠다고 호언장담한다. 살로메의 머릿속에는 그 순간 무엇이 스쳐 지나갔을까? 살로메는 절대로 추기 싫은 춤을 준비하며 그 어떤 자유도 누릴 수 없는 갑갑한 궁에서 무엇을 꿈꾸었던 것일까?

귀스타브 모로의 〈환영〉은 춤을 추는 살로메의 아름다운 동작 속에 감춰진 냉정한 결단의 기운을 교교히 드러낸다. 살로메는 마치 지상에서의 마지막 열정을 불태우듯 눈부신 춤을 추어 좌중을 사로잡는다. 살로메는 의붓아버지 헤롯왕이 원하는 춤을 춰주는 대신에 자신이 원하는 것은 바로 '은쟁반에 담긴 요한의 목'이라고 선언한다. 차라리 '왕국의 절반을 달라고 하면 주겠다'고, 제발 그런 말도 안 되는 소원이라면 거두라고 왕은 살로메를 달래지만, 그녀는 요지부동이다. 어쩔 수 없이 요한의 목을 베어 은쟁반에 담아 대령하자 살로메는 더욱 놀라운 행동을 저지른다. 참혹한 시체가 되어버린 요한의 피투성이 입술에 키스하며 절절한 사랑을 고백한 것이다.

> "요한, 그대는 나를 거부했어. 아주 심한 욕을 퍼부었지, 유대의 공주, 헤로디아 왕비의 딸, 이 살로메를 마치 창녀나 음탕한 여자처럼 취급했어! 이봐요 요한, 그런데 나는 아직 살아 있고 그대는 죽어버렸지. 그래, 그대 머리는 내 거야. 이젠 내 마음대로 할 수 있어. (…) 요한, 그대는 내가 사랑한 단 하나뿐인 남자였어."
>
> — 오스카 와일드, 『살로메』 중에서

프란츠 폰 슈투크의 〈살로메〉는 요한의 머리를 마치 화려한 전리품처럼 전시해놓고 광란의 춤을 추는 살로메의 격정이 고스란히 드러나 있다. 오스카 와일드의 작품을 오페라로 개작한 리하르트

프란츠 폰 슈투크, 〈살로메〉
목판에 유채, 1906년, 114.5×92cm, 뮌헨 렌바흐 하우스

슈트라우스의 〈살로메〉는 그림 속에 등장하는 팜파탈의 대명사 살로메의 광기 어린 열정을 극적으로 표현한다. 오페라 속 살로메는 오스카 와일드의 희곡보다 한층 더 격렬한 어조로 국왕과 왕비는 물론 수많은 사람이 모인 왕궁에서 죽은 요한의 시체를 향해 애정을 표현한다. "아! 넌 네 입술에 키스를 못하게 했지, 요한? 이제 키스할 거야! 과일을 깨물듯이 네 입술을 깨물어주지. 그래, 이제 키스할 거야, 당신 입술에 말이야, 요한."

그녀는 모두가 자신을 주목할 때 오직 요한만은 자신을 쳐다보지 않았다는 사실에 깊이 절망했다. "아아, 맞아. 내가 그를 볼 때도 그는 날 보지 못했어. 내가 그렇게 추한가? 아니야, 난 아름다워. 그런데도 그는 날 쳐다보지도 못했어. 그건 바로 날 두려워하는 거야. 내게 있는 에로스를 그는 두려워했던 거야."

그녀가 사랑했던 것은 '이 세상이 아닌 저세상의 그 무엇'을 보여주었던 요한의 초월적 계시였을지도 모른다. 두 사람은 서로에게 없는 것을 정확히 소유하고 있었다. 살로메는 순수한 에로스 그 자체를, 요한은 세속을 뛰어넘는 신성한 초월의 경지를 지니고 있었다.

오늘도 다시,
용맹하게 부딪혀볼
용기

Paolo
Uccello

파올로 우첼로

〈용과 싸우는 성 게오르기우스〉 속 용은 날마다 다른 모습으로 나타나 우리에게 새로운 도전 과제를 던진다. 어제는 '넌 결코 이 힘든 일을 해내지 못할 거야'라는 말로 나를 괴롭혔고, 내일은 '결국 넌 네 꿈을 이루지 못할 거야'라는 말로 나를 괴롭힐 것이다.

파올로 우첼로, 〈용과 싸우는 성 게오르기우스〉

캔버스에 유채, 1470년, 55.6×74.2cm, 런던 내셔널 갤러리

이 싸움에서 내가 과연 이길 수 있을까. 동굴에 갇힌 공주를 구해내야 하는데 그 앞에 거대한 용이 무시무시한 불을 내뿜을 기세로 버티고 있다. 내겐 백마와 창 한 자루밖에 없다. 이 무시무시한 싸움을 나는 그저 신화 속 이야기가 아니라 '우리 모두의 이야기'로 바꾸고 싶다. 기사도 공주도 용도 동굴까지도 사실은 '또 다른 나'라고. 그렇게 생각하면 이 모든 이야기는 결코 머나먼 옛날이야기가 아닌 '나만의 신화'로 다시 태어나기 시작한다.

그림 속 저 기사는 '사회적 자아'다. 남들에게 보여주는 내 모습, 내가 가장 잘 아는 내 모습, 지금까지 의식적으로 만들어온 내 모습이다. 용은 나를 나답지 못하게 만드는 모든 것들, 나의 용기를 꺾는 모든 힘들이다. '나는 안 될 거야'라는 생각, '아무도 날 이해하지 못한다'는 고립감, '결국 난 버려질 거야'라는 비관까지, 모두 용의 소행이다. '동굴 속에 갇힌 공주'는 '내면의 자기'다. 내 마음의 동굴(무의식, 그리고 우리가 미처 의식하지 못하는 숨은 자신의 모습들) 속에 숨은 공주는 내 안의 숨은 잠재력이며, 아직 미처 다 이루지 못한 눈부신 꿈이며, 내가 매일 필사적으로 보살펴야 할 내 안의 가장 아름다운 재능이다. 이렇게 상상해보면 이 이야기가 전혀 다른 이야기로 바뀌지 않는가.

나를 둘러싼 지긋지긋한 장애물을 뛰어넘기 위해 나는 마음을 바꿔 먹는다. 마음을 바꾸는 것은 단지 나 하나의 마음뿐 아니라 세상을 바꾸는 엄청난 일이다. 세계를 바라보는 내 눈이 바뀌면 모든 것이 달라져버리니까. 이제 나는 백마와 창을 제 몸처럼 익숙하게 다루는 용맹스런 전사다. 내가 저 눈부신 백마와 동고동락하며 오랫동안 갈고닦은 무술 실력을 갖춘 투사라고 생각해보자. 어느새 자신감이 솟아난다. 백마와 창은 우리가 저마다 가지고 있는 내적 자산이다. 나에게 저 눈부신 백마는 '여행'이었다. 먼 나라로 떠나 오래오래 무언가를 탐구하는 내 여행은 일상을 탈출하는 모험이기도 했고, 평소에는 시도하기 힘든 심층취재이기도 했으며, 아무리 돈과 시간을 써도 아깝지 않은 블리스의 기원이기도 했다.

한편 나에게 저 용사의 날카로운 창은 '글쓰기'다. 백마는 매일 탈 수 없지만 창이나 칼은 반드시 365일 함께해야 한다. 매일 무기를 다루지 않으면 어찌 전사라 할 수 있겠는가. 아무리 슬럼프가 찾아와도 나는 어쨌든 매일 쓴다. 바로 나 자신을 저 신화 속의 '전사'라고 믿기 때문이다. 전사는 하루도 쉴 수 없다. 쉬고 싶어도 쉬어지지 않는다. 공주를 구할 때까지는, 내 안의 눈부신 잠재력과 만나기까지는, 내가 나 자신의 가장 깊은 차원과 만나 깊고 풍요로운 소통에 이르기까지는, 결코 이 싸움을 멈출 수가 없다.

우첼로의 이 그림은 내게 단지 시각적인 예술에 그치는 것이 아니라 문학적인 울림을 준다. 내 안에서 끝없는 용기의 원천이 되어

준다. 용은 날마다 다른 모습으로 나타나 새로운 도전 과제를 던진다. 어제는 '넌 결코 이 힘든 일을 해내지 못할 거야'라는 말로 나를 괴롭혔고, 오늘은 '사람들의 평판을 좀 신경 쓰시지 그래'라는 말로 나를 괴롭히고, 내일은 '결국 넌 네 꿈을 이루지 못할 거야'라는 말로 나를 괴롭힐 것이다.

처음 봤을 때는 그런 생각을 하지 못했지만, 이 그림을 무려 20년간 매일 바라보는 나는 이제 정말로 괜찮아졌다. 저 거대한 용과 같은 부정적인 잡념의 뿌리가 어디서 나오는지 알기 때문이다. 인터넷, 스마트폰, SNS, 그리고 온갖 뉴스와 소문들, 어린 시절의 트라우마, 온갖 상처와 콤플렉스가 내면의 용을 자꾸만 거대하고 무시무시하게 키운다. 하지만 동굴 속의 공주는 변함없는 진짜 내 모습을 간직한 채 꿋꿋하게 서 있다는 것을 안다. 그림 속 공주는 갇혀 있는 듯 보이지만 동시에 마치 '사실 이 용은 내 거야'라고 은밀하게 속삭이며 용의 고삐를 틀어쥐고 있는 듯 보이지 않는가.

더구나 내 안의 용사는 나날이 용감해져서, 날마다 치러지는 이 힘겨운 용과의 전투를 이제 거의 숨 쉬듯이 자연스럽게 생각한다. 매일 묵묵히 싸우다 보면 칭얼거림도 투덜거림도 다 소용없음을 알게 된다. 눈이 오든 비가 오든 끝없이 한 걸음씩 나아가는 길밖에 없다. 나에게는 백마가 있으니까. 나에게는 창이 있으니까. 그 백마는 오직 내가 길들인 이 세상 하나뿐인 존재이며, 이 날카로운 창은 내가 매일매일 갈고 닦은 나만의 무기이니까. 우리는 백마 탄 기사를 기다리는 존재가 아니라 바로 그 백마를 타고 멀리멀리 모험을

떠나야 한다. 멀리서 제멋대로 뛰놀고 있는 야생마를 용감하게 길들여 내 것으로 만들어야 한다. 용사는 내가 가장 원하는 그 일, 가장 간절하게 꿈꾸는 그 일을 해냄으로써 용과 싸워 이길 것이다. 그리하여 마침내 자기 안의 공주, 내면의 잠재력이라는 찬란한 가능성과 만날 수 있을 것이다.

이렇게 우리가 함께 그림을 감상하고, 책을 읽고, 인문학을 공부하는 것 자체가 백마의 힘찬 발걸음이며 날카로운 창을 벼려 매일의 힘겨운 싸움을 끝내 이겨내는 원동력이 된다. 나의 글이 당신 안의 거대한 용, '나는 안 될 거야'라는 용을 물리칠 수 있는 간절한 무기가 되기를 꿈꾼다.

특별관

내가
　사랑한
　미술관들

우피치 미술관
도시의 운명을 바꾸는 예술의 힘

예술을 사랑하는 가문이 도시의 운명을 바꾸어 놓은 곳이 있다. 바로 이탈리아의 피렌체다. 메디치 가문은 수없이 많은 경제적 어려움에 부딪히면서도 피렌체를 예술의 도시로 만들어가는 일을 포기하지 않았다. 이제는 피렌체의 상징이 된 거대한 두오모 성당을 축조하는 일, 〈비너스의 탄생〉을 비롯하여 수많은 르네상스의 걸작을 그려낸 보티첼리를 비롯한 수많은 예술가를 후원하는 일, 교황은 물론 다른 도시들과의 치열한 경쟁 속에서 피렌체의 문화유산을 지켜내고 예산을 확보하는 일, 미술 작품을 수집하고 소장하고 마침내 피렌체에 기증하는 일까지. 메디치 가문 사람들은 그야말로 예술을 위해 태어나고 예술을 위해 인생 전체를 바치는 데 주저함이 없었다. 단지 '부자가 되는 것'에만 관심을 기울이는 것이 아니라 '내가 가진 부로 무엇을 할 것인가'에 대한 질문을 멈추지 않았다는 점에서 메디치 가문은 '부가 쓰이는 가장 아름다운 길'을 증언해준다. 그중에서도 그야말로 '르네상스 시대의 걸작'이자 '피렌체를 사랑한 예술가들의 걸작'이 총출동하는 장소가 바로 우피치 미술관이다.

우피치 미술관의 흥미로움은 보티첼리, 미켈란젤로, 다빈치, 라파엘, 카라바조, 우첼로 등 르네상스의 거장들을 그야말로 그들이

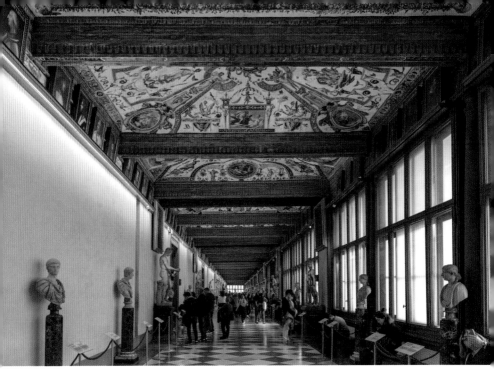

원래 가장 활발하게 활동했던 도시인 피렌체 바로 그곳에서 한꺼 번에 모아 볼 수 있다는 사실이다. 아무리 유명한 박물관이라도 거 장의 걸작들을 한두 점만 소장하고 있어도 그것만으로도 각광받게 마련인데, 우피치 미술관은 그야말로 '별들의 페스티벌'이다. 이 미 술관에서는 화가별로 '같은 주제 다른 그림'을 그린 작품들을 비교 하며 보는 재미가 있다. 예컨대 미켈란젤로의 성모, 라파엘로의 성 모, 다빈치의 성모, 보티첼리의 성모를 한꺼번에 비교해볼 수 있다. 미켈란젤로의 성모는 강인한 근육과 넘치는 생명력으로 가득하 며, 라파엘로의 성모는 사랑과 인자함이 느껴지는 전형적인 여성 적 아름다움으로 그려졌으며, 다빈치의 성모는 고뇌하고 방황하는

이미지로, 보티첼리의 성모는 여전히 아름답고 사랑스러운 여성으로 그려졌다. 화가들이 성모 마리아의 삶을 바라보는 시선과 해석뿐 아니라 여성을 바라보는 시선도 이토록 다르다는 것을 느낄 수가 있다. 특히 보티첼리를 사랑하는 분들이라면 우피치 미술관은 잊지 말고 방문하시길 추천하고 싶다. 메디치 가문으로부터 가장 지속적인 후원을 받은 화가였으며 메디치가의 형제들과도 어릴 때부터 친하게 지냈던 보티첼리의 수많은 걸작들이 우피치 미술관에 모여 있기 때문이다.

우피치 미술관 2층이나 옥상에서 피렌체 거리를 내려다보면 단지 건물 몇 개가 아니라 도시 전체를 '르네상스의 꽃'으로 만들기를 꿈꾸었던 메디치가 사람들의 열정을 고스란히 느낄 수 있다. 특히 시뇨리아 광장은 '미술관에 들어가지 않고도, 거리에서 르네상스의 걸작을 볼 수 있는 장소'라는 점에서 일종의 '열린 미술관'처럼 느껴진다. 피렌체 사람들은 매일 시뇨리아 광장 곳곳을 걷는 것만으로도 예술의 아름다움을, 르네상스의 축복을, 그리고 '나는 피렌체인'이라는 자부심을 느끼지 않았을까. 피렌체의 시뇨리아 광장은 유럽에서 가장 웅장한 광장 중 하나이며, 베키오 궁전과 도시의 시청, 메디치의 옛 궁전이 있는 곳이다. 미켈란젤로의 〈다비드상〉도, 그리고 벤베누토 첼리니의 조각상 중 가장 유명한 작품인 〈메두사의 머리를 든 페르세우스〉가 시뇨리아 광장의 중심을 차지하고 있다. 유럽 어느 도시에나 수많은 조각상들이 있지만, 피렌체의 조각상들은 특히 더더욱 '지금 이곳에 바로 이 인물들이 살아

있는 듯한 생생한 느낌'을 전달해준다. 마치 신의 완벽함을 극한까지 닮아가고 싶다는 듯 매 순간 인간의 한계에 도전했던 르네상스 예술가들의 눈부신 열정이 고스란히 느껴지기 때문이다.

당시의 밀라노가 금융의 중심지였고 로마가 종교의 중심지였다면, 피렌체는 명실상부한 예술의 중심지였다. 작가 마크 트웨인은 자신의 자서전에서 피렌체를 이렇게 예찬한다. "피렌체는 지구상에서 가장 아름다운 그림이며, 가장 매혹적이며, 우리의 눈과 정신을 만족스럽게 합니다." 찰스 디킨스 역시 『돔비 부자』에서 피렌체의 아름다움을 그려냈다. "파도 속의 목소리는 항상 피렌체를 향해 속삭이고 있습니다. 영원하고 무한한 사랑, 이 세상의 경계에 얽매이지 않는 사랑, 시간의 끝까지 넘실거리는 사랑을. 바다 너머, 하늘 너머, 저 멀리 보이지 않는 나라에 이르기까지 사랑을 속삭입니다."

이처럼 수많은 작가들이 예찬했던 피렌체의 아름다움에 공통적으로 드러나는 느낌은 '영원'과 '아름다움'을 향한 인간의 눈부신 열정이다. 아름다움을 창조하기 위해 생을 바치는 예술가들, 그 예술가들을 후원하기 위해 자신의 온갖 재산과 노력을 아낌없이 퍼붓는 재력가들, 그리고 그 아름다움에 감탄하고 그 아름다움을 비평하고 그 아름다움 속에서 살아가는 수많은 사람들이 있기에 아름다움은 끝내 살아남는다.

그 어떤 르네상스의 거장들도 손쉽게 예술의 아름다움을 건져낸 것이 아니다. 수많은 예술가들은 가난과 싸웠고, 알려지지 못하는 슬픔, 인정받지 못하는 고통, 자신의 예술을 이해하지 못하는 후원

자들의 몰이해, 예술의 아름다움을 인정해주지 않는 대중의 차가운 시선과 싸웠다. 단번에 정상에 올라 평생 그 자리를 지킨 예술가들은 없었으며, 명성을 얻은 뒤에도 '또 하나의 새로운 아름다움'을 길어올리기 위해 고군분투했다. 작가 마르셀 프루스트는 피렌체를 가리켜 '방부 처리된 기적의 도시'라고 말했다. 아마도 그 '방부 처리'란 예술의 아름다움, 건축의 아름다움, 그리고 피렌체라는 도시의 아름다움을 지키기 위해 땀방울을 흘린 모든 사람들의 노력이 아닐까. 피렌체를 가로지르는 아르노강에서 해지는 풍경을 바라보면, 당신은 피렌체와 사랑에 빠지지 않을 수 없을 것이다. 드디어 나에게 맞는 곳을 찾았다는 느낌, 이곳에서 며칠이 아니라 몇 년이라도 살고 싶은 느낌, 더 이상 아름다움을 찾아 헤매기 위해 이곳저곳을 방황하지 않아도 좋은 느낌. 나에게 피렌체는 영원한 토포필리아(topophilia), '장소에 대한 사랑'을 가르쳐준 장소가 되었다.

페기 구겐하임 미술관
세기의 미술 컬렉터 페기 구겐하임과 베네치아

시끌벅적하고 소란스러운 베네치아에서 내가 가장 사랑하는 장소가 바로 페기 구겐하임 미술관이다. 세계적인 미술 컬렉터인 페기 구겐하임은 뉴욕의 부유한 가문에서 태어나 미

국 사교계의 유명 인사가 됐다. 유태인인 그녀는 나치의 위협을 피해 본래의 계획(파리에 미술관을 설립하려던 장기 프로젝트)을 접고 프랑스 남부로 피신했는데, 그 와중에도 온 힘을 다해 수많은 예술가들의 안전을 지켜주면서 작품 활동을 후원했다. 이후 뉴욕과 유럽을 자유롭게 오가며 수많은 유명 인사들을 절친한 벗으로 삼았던 페기 구겐하임이 마지막으로 선택한 안식처가 바로 베네치아였다.

아무 혈연이나 지연도 없는 베네치아를 마지막 안식처로 선택한 이유는 바로 베네치아를 향한 불타는 사랑 때문이었다. 이 결정이 그녀의 운명은 물론 베네치아의 운명도 바꾸어놓았다. 그녀로 인해 베네치아는 '곤돌라의 도시, 물의 도시'를 넘어 '현대미술의 걸작을 관람할 수 있는 도시'로 바뀐 것이다. 그녀는 자신이 평생 수집한 가장 중요한 미술품들을 영구적으로 베네치아에 기증하기 위해 '페기 구겐하임 미술관'을 설립했다.

페기 구겐하임 미술관의 첫 번째 놀라움은 무엇보다도 그 다채롭고 과감한 컬렉션이다. 파블로 피카소, 살바도르 달리, 마르셀 뒤샹, 호안 미로, 콘스탄틴 브랑쿠시, 막스 에른스트, 알베르토 자코메티, 바실리 칸딘스키, 파울 클레, 르네 마그리트, 피에트 몬드리안, 알렉산더 콜더, 잭슨 폴록 등의 수많은 걸작이 이 작은 미술관에 한데 모여 있다. 페기 구겐하임의 열정과 헌신이 없었다면 결코 한자리에 모일 수 없는 걸작들이다. 박물관 규모에 비해 걸작이 워낙 많다 보니 사람들이 서로 다닥다닥 붙어서 작품을 관람한다.

두 번째 놀라움은, 이토록 소란스러운 베네치아에 이토록 차분

한 성찰의 공간이 존재한다는 것이다. 사람들이 많다고 해서 꼭 시끄럽고 부산스러운 것만은 아니다. 이렇게 눈부신 걸작들이 한 자리에 모여 있다 보니 사람들은 작품에 집중하느라 말을 잃어버리게 된다.

세 번째 놀라움은 바로 페기 구겐하임의 실제 묘지가 박물관 안에 있다는 점이다. 구겐하임 컬렉션을 꼼꼼히 돌아본 뒤, 나는 페기의 묘지를 발견하고 숙연해졌다. 크지는 않지만 정성껏 가꾸어진 정원에는 역시나 아름다운 조각상들이 즐비했고, 그 속에 마치 자기 자신도 그 수많은 조각상들 중 일부인 듯 페기 구겐하임의 묘비가 수줍게 자리하고 있었다. 그녀는 그렇게 자신이 사랑과 열정으로 수집한 걸작들 사이에서 비바람을 맞으며 베네치아의 수문장이 되어 그렇게 수많은 여행자들을 환대하고 있었다.

페기 구겐하임 덕분에 나는 이토록 말도 많고 탈도 많은 베네치아에서 내 인생을 차분히 돌아보는 시간을 가졌다. 미술관에 오면 왜 평소에는 그토록 자주 일희일비하던 마음이 차분해지고, 내 삶의 빛과 그림자가 비로소 또렷하게 인식되는 것일까. 미술관에 가면 나는 혼자인 시간에 오롯이 빠져든다. 혼자 있을 때 미술 작품에 더욱 집중하게 된다. 나는 왜 이렇게 느린 길을 택했을까. 뭔가 실용적이고 목적의식이 분명하고 뚜렷한 비전이 보이는 일을 했으면 좋았을 텐데. 가끔 이런 후회가 밀려들 때가 있다. 앞날은 불확실하고, 성취감은 매우 드물게 찾아오는 이 '작가'라는 직업을 나는 왜 택했을까. 뚜렷한 직위가 있는 사람, 권력을 가진 사람이 되었으면 어땠을까.

이런 서글픈 물음으로 괴로울 때, 나는 조용히 미술관에 간다. 분명 세상 속에 존재하지만, 어딘가로 잠적하는 느낌이 참으로 좋다.

두세 시간 정도 말없이 홀로 미술 작품을 뚫어지게 바라보다 보면 마음속에서 작지만 어여쁘게 반짝이는 생각의 실마리가 만져진다. 나는 아름다운 것들을 향한 방랑벽을 멈출 수가 없는 것이다. 문학에 대한 짝사랑을 멈출 수 없는 것도, 아무런 목적 없이 미술관이나 음악회를 찾아다니는 것이 전혀 지겹거나 힘들지 않은 것도, 내 안에서 아름다운 것들을 찾아 헤매는 미칠 듯한 갈망이 멈추지 않기 때문이다. 그리고 그렇게 끝내 이 아름다운 것들에 관하여 말하고 글 쓰는 일을 참으로 사랑하기 때문이다.

그렇게 아름다운 존재들의 노력에 감동하고, 그 감동에 나의 해석을 더하여 글을 쓰는 일이 이 힘겨운 삶을 견디게 해준다. 아름다운 존재들을 오래오래 바라보고, 그들이 속삭이는 간절한 목소리를 듣고, 그것을 내 마음속 문장으로 옮겨 적는 일. 그것을 대신할 기쁨이 내게는 전혀 떠오르지 않기에. 나는 오늘도 읽고, 쓰고, 듣고, 말하기를 멈출 수 없는 것이다. 권력도 재력도 직위도 없지만, 그저 글 쓰는 이 순간의 기쁨을 포기할 수 없는 나를 발견하며 오늘 몫의 슬픔을 견딘다.

페기 구겐하임에게서도 그런 대체 불가능한 열정, '나에겐 이것밖에 없다'는 절박함이 느껴졌다. 베네치아를 향한 그녀의 열정에는 마치 한 사람을 향한 사랑에 인생을 거는 듯한 못 말리는 격정, 무구한 집중이 느껴진다. 그녀는 베네치아를 사랑하면 다른 모든

도시에 대한 매혹을 잊는다고 말했다. 뉴욕, 파리, 런던, 그 모든 화려한 도시들을 속속들이 잘 알았던 그녀가 결국 선택한 도시는 베네치아였던 것이다. 어쩌면 그녀는 베네치아에서 자신의 모든 파란만장한 인생사와 숱한 갈등을 차분히 돌아볼 수 있는 마음의 여유를 찾았던 것이 아닐까. 베네치아는 분명 그녀에게 치유 공간이자 마음을 편안하게 해주는 장소였을 것이다.

이사벨라 스튜어트 가드너 박물관
뜻밖의 세렌디피티가 가득한 축제적 공간

갑자기 무용수들이 미술관을 점령한다면 무슨 일이 일어날까. 나는 미국 보스턴에서 그런 멋진 장면을 보았다. 이사벨라 스튜어트 가드너 미술관의 정원에 아름다운 드레스를 입은 무용수들이 갑자기 등장한 것이다. 나는 그때 이 미술관의 걸작들이 도난당했다는 사실을 알게 되어 무척 안타까워하고 있었다. 1990년 3월 18일, 경찰로 위장한 강도들이 이 박물관에 침입하여 렘브란트, 페르메이르, 마네의 걸작을 무려 13점이나 훔쳤고, 약 2억 달러 가치를 지닌 작품들이 모조리 사라졌다. 도난당한 그림이 무려 30여 년째 행방이 묘연하다니, 이 사실에 놀라워하는 내 앞에 갑자기 무용수들이 나타나 군무를 추기 시작한 것이다.

느닷없이 어디서 천사가 나타난 것처럼, 무용수들이 등장하여 춤을 추기 시작했다. 나풀나풀 가벼운 춤이 아니라 아주 진지하고 차분하고 고요한 춤, 마치 명상이나 수행을 하는 듯한 춤이었다. 관람객들에게 '뭘 어떻게 하라'는 지시사항이 없었기에 우리 모두는 저마다 자유로웠다. 그림을 계속 보면서 공연을 힐끔힐끔 봐도 되고, 공연에 몰입하여 잠시 그림 관람을 쉬어도 되었다. 심지어 내 옆에 있던 꼬마 소녀는 크레파스로 그림을 그리고 있었다. 자신의 꿈에 도취되어 열심히 그림을 그리는 소녀와 도난당한 그림을 떠올리며 한탄하는 한 여자와 누가 뭐래도 아름답고 우아하게 춤을 추고 있는 무용수의 이 의도치 않은 조화로움이라니.

나는 이 공연 때문에 이사벨라 스튜어트 가드너 박물관을 영원히 잊지 못할 것만 같았다. 미술관은 바로 이런 뜻밖의 우연한 사건들이 아름답게 포개어지는 곳이기도 한 것이다. 예상을 뛰어넘은 공연이 펼쳐지고, 미술과 음악과 춤이 아름답게 어우러지고, 관람객들에게 아무런 행동의 제약도 가하지 않으면서, 당신이 있고 싶은 모습대로 최대한 오래오래 머물러도 되는 그런 공간의 우연한 만남 말이다.

도난당한 걸작들을 떠올리며 슬퍼하던 나는 이 공연으로 인해 그 상실감을 곧바로 보상받은 느낌이었다. 게다가 이미 없는 그림이기에 그 존재가 더욱 확실하게 각인되는 효과까지 있었다. 역시 결핍은 우리를 괴롭히기만 하지는 않는구나. 결핍으로 인해 우리는 더 나은 상상을 할 수도 있기 때문이다. 그날 이 공연을 함께 본

친구는 내게 이렇게 말했다.

"여울아, 네가 미술관을 왜 좋아하는지 알겠어."

"응? 왜인지 나도 모르겠는데 네가 알겠다고?"

"네가 사랑하는 문학을 닮았잖아. 모든 이야기가 와자지껄 모여 있잖아. 개성 넘치는 사람들이 너무 많아서 웬만큼 특이해서는 명함도 못 내미는 곳, 이상하고 신비로운 온갖 이야기들이 다 모여 있는 곳이잖아. 미술관은 딱 네가 사랑하는 존재들의 보물창고 같아."

그런 거구나. 나는 이야기가 모여 있는 곳, 아름다운 사연을 지닌 사람들이 모이는 곳, 그들 각자가 지닌 간곡한 이야기들이 서로 스파크를 일으키며 마침내 더 거대한 이야기의 모자이크를 만들어가는 이 곳을 사랑한다. 이런 미술관은 아름다움이 있는 자리, 이야기가 있는 자리, 뜻밖의 세렌디피티(우연)가 가득한 축제적 공간이 된다.

오르세 미술관과 퐁피두 센터
세계 시민을 위한 복합문화공간

여러 번 다시 가도 새로운 모습을 보여주는 장소가 있다. 파리의 퐁피두 센터, 오르세 미술관, 루브르 박물관은 갈 때마다 새로운 특별전으로 여행자들을 기쁘게 한다. 내가 좋아하

는 여행지의 취향을 살펴보니 나는 아름다운 미술관과 도서관이 있는 곳을 최고의 장소로 기억하고 있었다. 영국 대영도서관에 가면 마치 현지인이라도 된 것처럼 느긋하게 열람실에 앉아 오래오래 책을 읽는다. 제인 오스틴의 필기구와 셰익스피어의 초판본이 전시된 특별 전시에 푹 빠지기도 하며, '책에 관련된 모든 것들은 아름답다'고 느낀다. 대영도서관에 가면 신기하게도 공부가 잘된다. '이곳에 1년만 있으면 뭔가 훌륭한 책을 쓸 수 있을 것 같다'며 이곳에 매일 올 수 있는 런던 사람들을 부러워하기도 했다.

갈 때마다 매번 새로운 특별전을 보여주는 오르세 미술관은 또 어떤가. 오르세 미술관에 가면 아무리 사람이 많아도 금방 기분이 좋아진다. 오르세 미술관의 상징인 커다란 벽시계 너머로 보이는 몽마르트르의 아스라한 풍경을 보면, 모든 시름이 사라진다.

주변 사람들은 내게 이렇게 말해준다. "너는 미술관과 도서관 없이 어떻게 살 뻔했니." "아름다운 미술관과 도서관이 없다면 그 도시는 별로 안 가고 싶지?" 정말 그렇다. 아름다운 미술관과 도서관이 있는 곳이야말로 평생 잊을 수 없는 추억을 남겨준다. 그렇다면 내가 상상하는 유토피아는 최고의 도서관과 최고의 미술관이 합쳐진 곳이 아닐까. 만약 최고의 도서관과 최고의 미술관이 합쳐진다면 어떤 느낌이 들까. 나의 이런 엉뚱한 상상력을 만족시켜준 공간이 바로 퐁피두 센터다. 이곳은 시민들 누구나 이용할 수 있는 공공정보도서관, 20세기의 중요한 미술품들이 있는 국립현대미술관, 그리고 음향 및 음악 연구소, 영화관, 극장, 서점이 함께 있는 곳. 파

리 시민들뿐 아니라 전 세계 사람들에게 휴식과 엔터테인먼트를 제공한다. 퐁피두 센터는 인간이 느낄 수 있는 거의 모든 행복을 자유로운 모자이크처럼 편집해놓은 장소인 셈이다.

퐁피두 센터는 작가 앙드레 말로가 문화부 장관이었던 시절부터 기획된 프로젝트로 출발했다. 앙드레 말로는 20세기 현대미술을 전시하는 웅장한 컬렉션을 기획했다. 퐁피두 센터를 설계했던 세계적인 건축가 렌초 피아노는 처음에 이 독특한 구조의 건물이 시민들의 사랑을 받지 못할까 봐 걱정했다고 한다. 내부에 있어야 할 파이프나 기관들이 외부로 노출된 것 같은 이 독특한 건축물은 그 자체로 거대한 실험이었다. 하지만 파리 시민들은 이 참신한 실험에 환호했다. 수많은 전문가들의 걱정을 뒤로 하고 시민들은 퐁피

두 센터에 열광했고, 이곳은 오랫동안 파리 시민들이 가장 사랑하는 건물들 중 하나로 자리잡았다.

퐁피두 센터에는 현대미술의 문외한이라도 열광할 만할 좋은 작품들이 즐비하다. 피카소, 샤갈, 미로, 워홀 등 다채로운 예술가들의 작품을 상설전으로 관람할 수 있다. 2021년에는 조지아 오키프 특별전이 열려 파리 시민들뿐 아니라 전 세계 여행자들의 열광적인 환호를 얻었다. 아직 마스크를 써야 하는 시절이었는데, 모두가 마스크를 쓰고 있었지만 모두가 행복해 보였다. 무려 100점이 넘는 조지아 오키프의 걸작들을 한자리에서 볼 수 있는 것은 파리 시민들에게도 희귀한 체험이었던 것이다.

내가 퐁피두 센터에 갈 때마다 꼭 다시 보고 싶은 작품은 샤갈과 피카소의 작품이다. 마치 중력의 법칙으로부터 완전히 자유로운 듯한 샤갈의 그림에는 언제 어디서나 마음만 먹으면 훨훨 날아오를 듯한 자유로운 인간의 영혼이 느껴진다. 샤갈의 작품에는 행복이란 이런 것, 사랑이란 이런 것, 그리고 꿈이란 이런 것이라는 예술가의 속삭임이 들리는 듯하다. 피카소의 〈뮤즈〉를 보고 있으면 잠든 동안에 무의식의 도움으로 눈부신 아이디어를 얻는 예술가들의 창작 비밀을 상상하게 된다.

퐁피두 센터는 뉴욕에 대항하여 파리를 국제 예술의 중심지로 만드는 데 커다란 역할을 했다. 시내 중심에 현대미술의 메카를 만드는 것과 동시에 당시 노후한 파리국립도서관의 기능을 분산하는 기능도 도맡게 되었다. 퐁피두 광장은 미술관 내부뿐 아니라 외부

에서도 멋진 전시가 가능함을 보여준다. 장 팅겔리와 니키 드 생팔의 작품이 있는 스트라빈스키 광장은 퐁피두 센터의 또 하나의 상징이다. 야외 공간에 자리잡고 있는 미술 작품은 마치 일상 속의 작은 축제처럼 살갑게 다가온다.

퐁피두 센터에서 바라본 에펠탑과 몽마르트르 또한 멋진 무료 전망대 역할을 한다. 높은 곳에 올라가 도시를 바라보는 전망대 역할을 하는 곳들은 대부분 입장료를 받는데, 퐁피두 센터는 그렇지 않다. 특별전을 제외하고는 늘 무료로 퐁피두 센터 내부의 모든 장소를 자유롭게 방문할 수 있다. 공부하는 학생들에게도 좋은 곳이고, '파리에 왔는데 뭘 해야 할지 모르겠다'는 여행 초보자들에게도 좋은 곳이다. 여행자도 많지만 파리 시민도 많기에 '파리 사람들은 무얼 보고, 무얼 좋아하고, 어디에 열광하는지'를 알 수 있기 때문이다. 물론 미술관이나 도서관에서는 시끄럽게 떠들거나 뛰어다닐 수 없다. 그런데 왜 이곳에서는 기쁘고 행복해지는 걸까. 세상에는 '조용한 기쁨'이라는 것이 존재하기 때문이다. 신명 나게 떠드는 기쁨도 있지만, 이렇게 조용하고 차분하게 무언가를 감상하고 생각하고 관조하면서 바라보는 기쁨이야말로 무언가를 창조하고 싶어 하는 인간 본성에 꼭 필요한 기쁨이다. 공부하는 기쁨, 배우는 기쁨, 그리고 아름다움에 참여하는 기쁨이다.

피카소는 자신이 벨라스케스처럼 위대한 거장이 되는 데는 몇 년 걸리지 않았지만 '어린애처럼 그림 그리기'에는 평생이 걸렸다고 고백한다. 어린 시절부터 천재 소리를 지겹게 들었던 피카소의

오만한 고백처럼 들릴지 모르지만, 이 고백의 방점은 '쉽게 천재가 되었다'가 아니라 '어린아이처럼 그리기'에 평생이 걸렸다는 점이다. 이것은 우리 모두에게 해당된다. 전문가처럼 능숙하게 무언가를 숙련하는 데는 '노력'이 필요하지만, 어린이처럼 생각하고, 어린이처럼 놀고, 어린이처럼 무언가를 창조하는 것은 훨씬 어려운 일이다. 우리가 잃어버린 내면아이(inner child)를 되찾는 과정이 필요하기 때문이다. 나는 아름다운 장소를 방문하는 여행을 통해 이렇게 잃어버린 내면아이의 목소리를 간절히 찾고 있다. 우리가 끊임없이 노동하고 경쟁하며 잃어버린 내면아이의 천진무구한 목소리, 그것은 피카소의 그림처럼 유쾌하고, 샤갈의 그림처럼 몽환적이며, 고흐의 그림처럼 순수한 열정으로 가득하다. 우리 안의 천진난만한 내면아이의 미소를 되찾아주는 여행의 시간 속에서 부디 인생의 희열, 내면의 희열을 찾는 시간이 되기를.

epilogue

에필로그

우리의 마음이 만나는
따스한 미술관

얼마 전 파리 오랑주리 미술관에서 아름다운 노랫소리를 들었습니다. 우리에게도 익숙한 멜로디였지요. 이별의 노래로 잘 알려진 〈올드 랭 사인(Auld Lang Syne)〉, 우리말로는 '석별의 정'이라는 예스러운 노래였습니다. 스피커가 아닌 사람의 진짜 목소리로 들려오는 그 노랫소리가 너무 아름다워 깜짝 놀랐습니다. 이 노래가 이렇게 감미롭고 따스한, 게다가 은근히 흥겹기까지 한 노래였나 싶었지요. 눈앞에서는 데이비드 호크니의 특별전, 모네의 〈수련〉 연작, 르누아르와 세잔과 몬드리안의 온갖 걸작들이 휘황찬란한 보물창고처럼 펼쳐져 있었지만, 그 순간만은 그 한 사람의 노랫소리에 온전히 빠져들었습니다.

시선은 내 쪽에서 활을 쏘듯 대상을 향해 날아가지만, 바깥에서

368

들려오는 소리는 그렇지 않지요. 소리는 저쪽에서 들려옵니다. 시선은 나에게서 바깥을 향해 나아가지만, 소리는 마치 바다에 풍덩 빠져들 듯이 그 소리가 만들어내는 파장 속으로 빠져드는 것입니다. 화려한 이미지로 가득한 이 세상에서 우리는 대체로 시각이 청각을 이기는 세상에서 살아가고 있지만, 시각은 청각보다 쉽게 지치는 감각이기도 합니다. 아름다운 것들을 감상하는 데도 엄청난 에너지가 필요하거든요.

저는 그날 아름다운 것들에 살짝 지쳐 있었습니다. 아름다움을 느끼고 이해하고 받아들이는 데 쓸 하루의 에너지를 다 써버린 것 같았어요. 그래서 더욱 청각적인 위로가 필요했나 봅니다. 〈올드 랭 사인〉의 멜로디는 마치 엄마의 자장가처럼 저를 포근하게 감쌌습니다. 저는 마치 향기로운 장미꽃을 흩뿌려놓은 따스한 욕조에 저도 모르게 이끌려가듯 소리가 나는 쪽으로 몽유병자처럼 걸어갔습니다.

그 달콤한 노랫소리의 주인공은 놀랍게도 오랑주리 미술관의 직원이었습니다. 미술관이 아닌 바깥에서 만났다면 '참 멋진 할머니로구나!'라고 생각했을 것 같은 아름다운 은발의 노인이었지요. 그녀는 손님들의 마음을 정확히 꿰뚫어 보고 있었습니다. 모네와 호크니와 르누아르와 세잔을 두고 어떻게 쉽게 발길이 떨어지겠어요. 하지만 미술관 문을 닫을 시간이 다가오고 있었으니 그녀는 손님들을 노래로 위로하고 있었던 것이지요. 그 노래는 다성악처럼 느껴지는, 혼자 부르는데도 여럿의 웅장한 합창처럼 들리는 노래

였습니다.

'여러분, 이제 그만 나가주셔야지요'라는 명령의 목소리로 발화하는 것이 아니라, '이별은 아프지만 그럼에도 때로는 이별을 받아들일 용기가 필요하다'는 사실을 찬찬히 설득하는 듯한 느낌이었지요. 저는 그녀의 목소리에 설득당하고 말았습니다. 할머니의 목소리에 흠뻑 빠진 저는 그 감동의 원인을 이제야 깨달았습니다. 사람을 밀어내는 이별이 아니라 사람을 꼭 안아주는 것 같은 이별도 있구나. 그녀는 '가사'로는 이별을 말하고 있었지만, '목소리'로는 '언젠간 다시 만날 수 있으니 너무 안타까워하지 말라'고 말하고 있었던 것이 아닐까요.

모네와 호크니에게 흠뻑 빠져 있던 관람객들은 미련과 절박함이 섞인 눈빛으로 발걸음을 빠르게 옮겼습니다. 한 작품이라도 더 보기 위해 마치 경보 선수들처럼 빠르게 걸어가기도 하고, 마지막으로 호크니 기념엽서나 모네의 수련 자석 같은 사랑스러운 기념품을 사기 위해 줄을 서기도 했습니다. 다른 손님들은 열심히 미술관에서 나갈 채비를 하는 동안 저는 그 노랫소리에 자석처럼 이끌려 그쪽으로 다가갔던 것입니다. 은발의 할머니는 마치 신나는 축제라도 벌어진 것처럼 노래를 부르다가 문득 나에게 물었습니다. "가방을 찾아가야 하지 않나요?" 그분은 손님들의 짐을 보관하고 찾아주는 일을 하고 있었던 것입니다.

저는 그제야 상황을 이해하고 활짝 웃으며 나의 가방 보관용 번호표를 찾아 그녀에게 주었습니다. 56번 번호표를 받자마자 그녀

는 또다시 노래를 부르며 신나게 제 가방을 찾으러 갔습니다. 자신의 일을 이렇게 사랑하는 사람을 정말 오랜만에 만난 것 같았습니다. 빨리 일을 끝내고 싶은 사람들은 무표정하게 자신의 일에만 집중합니다. 손님들을 피로한 눈으로 바라볼 때도 많지요. 그런데 오랑주리 미술관 은발의 할머니는 마치 축제에 초대된 오페라가수처럼, 아름다운 파티의 당당한 주인공처럼, 손님들을 노래로 유인하여 그야말로 잘 배웅하고 있었습니다.

그 목소리는 너무 아름다워서 새로운 세상으로 초대받는 느낌이었습니다. 그녀에게는 손님들을 보내는 것이 하루의 끝이 아니라 새로운 시작처럼 보였습니다. 그 노래의 감미로움에 너무 취한 나머지 할머니의 이름을 묻는 것을 깜빡했습니다. 지혜롭고 포근하며 다정한 분이니 왠지 소피 할머니라는 별명을 붙여드리고 싶네요. 저도 언젠가는 그런 푸근함과 그런 지혜를 겸비한 사랑스러운 소피 할머니가 되고 싶습니다.

저의 모든 책은 아주 작은 미술관을 닮았습니다. 바로 이 '미래의 소피 할머니' 여울이 매일 조금씩 가꾸어나가는 따스한 공간입니다. 여러분이 언제든 찾아올 수 있는 친밀한 사랑방을 가꾸기 위해 오늘도 책을 읽고, 영화를 보고, 그림을 감상하고, 음악을 듣고, 그리고 마침내 글을 씁니다. 여러분, 저의 따스한 사랑방으로, 정여울의 글쓰기 사랑방으로 언제든 편안하게 놀러 오세요. 바로 이 작은 공간, 책이야말로 우리들의 마음이 교신하는 따스한 미술관입니다.

오직 나를 위한 미술관

초판 1쇄 발행 2023년 11월 10일
초판 7쇄 발행 2024년 8월 12일

지은이 정여울
사진 이승원

발행인 이봉주 **단행본사업본부장** 신동해
편집장 김예원 **책임편집** 정다이 **교정** 윤희영
디자인 최희종 **마케팅** 최혜진
홍보 송임선 **제작** 정석훈

브랜드 웅진지식하우스
주소 경기도 파주시 회동길 20
문의전화 031-956-7362(편집) 031-956-7567(마케팅)
홈페이지 www.wjbooks.co.kr
인스타그램 www.instagram.com/woongjin_readers
페이스북 www.facebook.com/woongjinreaders
블로그 blog.naver.com/wj_booking

발행처 ㈜웅진씽크빅
출판신고 1980년 3월 29일 제406-2007-000046호

© 정여울, 2023
ISBN 978-89-01-27689-2 03600